海外中国研究丛书·艺术系列

颜真卿书法与宋代文人政治

中正之笔

[美] 倪雅梅 著　　杨简茹 译　　祝帅 校译

The Upright Brush
Yan Zhenqing's Calligraphy and Song Literati Politics

Amy McNair

江苏人民出版社

图书在版编目（CIP）数据

中正之笔：颜真卿书法与宋代文人政治/（美）倪
雅梅著；杨简茹译. -- 南京：江苏人民出版社,2024.5
（海外中国研究丛书/刘东主编）
书名原文：The Upright Brush: Yan Zhenqing's
Calligraphy and Song Literati Politics
ISBN 978-7-214-28789-2

Ⅰ.①中… Ⅱ.①倪…②杨… Ⅲ.①颜真卿（709-
785）- 书法 - 研究 Ⅳ.①J292.112.4

中国国家版本馆CIP数据核字(2023)第247361号

江苏省版权局著作权合同登记：图字10-2015-093

书　　名　中正之笔：颜真卿书法与宋代文人政治
著　者　[美]倪雅梅
译　者　杨简茹
校 译者　祝　帅
责任编辑　赵　婧
装帧设计　周伟伟　张云浩
项目统筹　马晓晓
责任监制　王　娟
出版发行　江苏人民出版社
地　　址　南京市湖南路1号A楼 邮编：210009
照　　排　江苏凤凰制版有限公司
印　　刷　苏州市越洋印刷有限公司
开　　本　890毫米×1240毫米 1/32
印　　张　10.125　插页 8
字　　数　208千字
版　　次　2024年5月第1版
印　　次　2024年5月第1次印刷
标准书号　ISBN 978-7-214-28789-2
定　　价　149.00元

（江苏人民出版社图书凡印装错误可向承印厂调换）

海外中国研究丛书·艺术系列　　总　序

　　现代汉语中的"艺术"概念，本就是在"中外互动"中生产出来的。也就是说，即使在古汉语中也有"艺""术"二字的连接，其意思也只是大体等同于"数术方技"。所以，虽说早在《汉书·艺文志》那里，就有了《六艺略》《诗赋略》的范畴，而后世又有了所谓"琴棋书画"的固定组合，可在中国的古人那里，却并没有可以总体对译"art"的概念，而且即使让他们发明出一个来，也不会想到以"艺"和"术"来组合。由此，在日文中被读作"げいじゅつ"（Gei-jutsu）的"芸術"二字，也不过是为了传递"art"而生造出来的；尔后，取道于王国维当年倡导的"新学语之输入"，它又作为被快速引进的"移植词"而嵌入了中文的语境。由此所导致的新旧语义之混乱，还曾迫使梁启超在他的《清议报》上，每逢写下这两个字都要特别注明，此番是在使用"藝術"二字的旧义或新义。

　　此外，作为海外"汉学研究"的一个分支，实则海外的"中国艺术史"这个学术专业，也同样是产生于"中外互动"的过程中。如果说，所谓"汉学研究"按照我本人给出的定义，总归是"外邦人以对于他们而言是作为外语的中文来研究对他们而言是作为外国的中国的那种特定的学问"（刘东:《"汉学"语词的若干界面》），那么，这种学术领地也就天然地属于"比较研究"。而进一步说，这样一种"比较"的或"跨文化"的特点，也同样会表现到海外的"中国艺术史"研究那里。要是再联系到前边给出的语词"考古"，那么此种"中外互动"还不光在喻指着，这是由一群生长于国外

的学者，从异邦的角度来打量和琢磨中国的"艺术"，而且，他们还要利用一种外来的"艺术"（art）概念，来归纳和解释发生在中国本土的"感性"活动。这样一来，则不光他们的治学活动会充满"比较"的色彩，就连我们对于他们治学成果的越洋阅读，也同样会富于"比较"的或"跨文化"的含义。

进而言之，就连当今中国大学里的艺术史专业，也是在改革开放后的"中外互动"中，才逐渐被想到和设立，并且想要急起直追的。回顾起来，我早在近二十年前就撰文指出过，艺术史专业应该被办到综合性大学里，跟一般通行的"文学系"一样成为独立的人文学科："如果和国际通例比较起来，我们不难发现一种令人扼腕的反差：一方面，我们的美学是那样的畸形繁荣，一套空而又空玄而又玄的艺术哲学教义被推广到了几乎所有的高等院校，就好像它是人人必备的基本文化修养；另一方面，我们的艺术史又是那样的贫弱单薄，只是被放在美术学院里当成未来画家的专业基础课，而就连学科建制最全的大学也不曾想到要去设立这样一门人文系科，更不必说把对于艺术史的了解当成一个健全心智的起码常识了。"（刘东：《艺术究竟是怎样流变的》）也正因为这样，江苏人民出版社的这个最新抱负，也即要在规模庞大的"海外中国研究丛书"里，再从头创办一个相对独立的"艺术系列"，也就密切配合了国内刚刚起步的艺术史专业。

更不要说，我们也有相当充分的理由相信，正是在"中外互动"的"跨越视界"中，这个正待依次缓慢推出的、专注于"艺术"现象的"子系列"，也会促使我们对于自己的母文化，特别是针对它的感性直观方面，额外增补一种新颖奇妙的观感，从而加强它本身的多义性与丰富性。

2023 年 12 月 11 日
于浙江大学中西书院

献给我的父母

中译本序

　　什么是书法风格中的政治？书法如何被用来陈述政治观点？在本书中，我们将探究传统中国书法政治史上一段非常重要的历程。11世纪时，历史环境的因缘际会，使得受过高等教育并且富有雄心的政府官员通过书法艺术来表达他们的政治认同。这些历史因素包括对"字如其人"这一传统信条的坚持，以及这样一种观念的复兴，即认为儒学价值应该同时体现在政治和文化之中。以上主题合并起来，使得书法变成一个自我和个人价值的公开表达的重要场域，其中对早期书法风格的模仿就是体现这种价值的重要标志。

　　在研究颜真卿之初，我就意识到我很难穿透几个世纪以来对颜真卿作为一个艺术家和一位男性的感知，来看待这位"真实"的唐代人。而且，作为一位20世纪的美国女性，我又怎么能够去理解一位8世纪的中国贵族呢？但是，我觉得我有机会去把握那些艺术批评家和政治家们的观点，正是他们利用了颜真卿的艺术和形象来达到自己的政治目的。他们的做法看起来似乎是一种彻彻底底的现代行为，因为这种行为在我们今日所处的世界中仍然存在。因此，我做了一番接受史的研究，从中考察了北宋时期欧阳修、蔡襄、苏轼、黄庭坚以及米芾这些人，他们是如何有意识地利用颜真卿的书风和名望的。

　　本书的英文版出版于1998年，所以从那时起，我的同行们就理所当然地对本书提出了一些问题。石慢（Peter Sturman）

教授在2002年第32期《宋辽金元》（Journal of Song-Yuan Studies）上就此书发表了一篇精彩而发人深省的书评。他在文中有力地论证了所谓苏轼临的颜真卿《争座位帖》实际上是一件伪作。另一个问题有关颜真卿和宗教。丹尼尔·史蒂文森（Daniel Stevenson）教授提醒我注意颜真卿的《多宝塔碑》有可能表达了他对于佛教的信仰。直到最近，我应邀参与了李安琪（Antje Richter）教授主编的《中国信札与书信文化史》（*A History of Chinese Letters and Epistolary Culture*）这部研究中国文化中的书信的著作中一卷的写作，因而得以对颜真卿的《刘中使帖》进行了一番研究。我的论文题目为《作为书法范本的信札——颜真卿（709—785）〈刘中使帖〉漫长而传奇的经历》，收录于《中国信札与书信文化史》（莱顿：荷兰博睿学术出版社，2015年）中的第53—96页。

非常感谢杨简茹博士将我的著作译成中文。我盼望中国读者会喜欢这本书！

<div align="right">

倪雅梅

堪萨斯大学

</div>

致　谢

本书源自我在芝加哥大学范德本（Harrie A. Vanderstappen）教授的指导下完成的学位论文。范德本神父是一位身正为范的学者、教师和神职人员，我对他的感激之情太过深厚，无法在此一一道来。感谢美国东方学会授予我1985—1986年度 Louise Wallace Hackney 中国艺术研究奖学金，以及芝加哥大学中国研究委员会授予我1984—1985年度奖学金，为我在芝加哥期间提供了支持。感谢我的朋友和亲爱的学生 Margaret Chung 和 Stanley Murashige 陪我一起在菲尔德博物馆（Field Museum）的库房中花费大量时间寻找中国的拓片。Murashige 博士也为我拍摄了菲尔德博物馆收藏拓片的图片。

我的学位论文写作于圣地亚哥，我曾在那里受雇于加利福尼亚大学图书馆，从而使我有了保障。感谢 Dorothy Gregor, Marilyn Wilson, 以及 Karen Cargille 的慷慨帮助。本书定稿于堪萨斯大学，为此我要感谢 Marsha Weidner 以及 Kress 基金会艺术史系的全体教员。我的旅行和写作时间则是受到了堪萨斯大学的艺术史系教员旅行基金（Art History Faculty Travel Fund）和优配研究金（General Research Fund）的支持。感谢 Robert E. Harrist Jr. 和班宗华（Richard M. Barnhart）对我的初稿提出的有益建议。感谢夏威夷大学出版社的 Patricia Crosby, Don Yoder, 以及 Masako Ikeda 杰出的编辑工作。

　　我要特别感谢在华盛顿大学、芝加哥大学教授我中国语言和文学的老师：司礼义（Paul L. -M. Serruys）、鲍则岳（William G. Boltz）、余国藩（Anthony Yu）和芮效卫（David Roy）。尤为感谢俄勒冈大学和华盛顿大学的中国艺术史教授Esther Jacobson和谢柏柯（Jerome Silbergeld）。他们都是最优秀的教师。我还要以最大的敬意感谢我的好友Jay Yancey的鼓励和支持。

目 录

导

论

在今天，研习中国书法的人几乎无一不受到颜真卿（709—785）书风的影响。无论是对于从事书法史研究的学者，还是对于拿起毛笔练字的人来说，这一点都是确凿无疑的。颜真卿的书体早已被当作书法教学的典范，在全世界的中文书店中都能以低廉的价格买到他代表作的影印本。然而，可能令西方读者感到奇怪的是，颜真卿的书法风格并不具有传统意义上的那种魅力。古往今来的评论家们，都惯于使用中正、准确、庄重、严峻、强劲这些词来描述颜真卿的书法，但恰恰很少用"优雅"或"美"来形容他的风格。当然，这种将形容人品的语汇用于审美批评中的做法由来已久，甚至早在颜真卿所处的时代就已经开始。不过，在用来评论颜真卿书法个案的时候，使用这些词语尤其具有一种特别的针对性。因为颜真卿的书法之所以流行，既取决于他的个人声望，也取决于他的书法风格与其人格魅力之间的关系。

可是，如果颜真卿的书法并不美，为什么他还可以在书法史上拥有如此显赫的地位？这正是我在本书中要去回答的问题。概括起来说，颜真卿在书法史上的地位是被宋代（960—1279）的文人集团有意识地制造出来的，这个集团包含了当时许多在哲学、文学和艺术方面受过良好教育的上层精英人士。这个集团中的人士出于某种特殊的政治需求，从而要将颜真卿的声望传递给子孙后代，因而他们也采纳了颜真卿的书风，以此作为他们接近颜真卿人格的一种方式。他们临摹并搜集颜真卿的作品，将他的风格元素进行转换并整合为己所用，并且在他们的艺术理论中把对于颜真卿声望的称赞同其书风联系在一起，使之成为一个不可分割的整体。

为了讲述颜真卿的故事，我将第一章作为铺垫，便于读者

理解宋代文人是如何通过多种途径来建构颜真卿的书风及其声望的。我所谓的"性格学"（characterlogy）指的是一种古老的伪科学，这种伪科学旨在通过对于美学修养的考察，来评估一个人的性格及其与官方要求之间的适应性。这种测试的内容，既包括一个人外在的举止和行为，也包括他对于高雅艺术的实践——诸如散文和诗歌的创作，对于棋艺或七弦琴的把玩，以及对于书法书写能力的考察等。这些技能都来自手部动作对于大脑指令的顺从度，因此可以看作是一个人内在性格的外在显露。性格学的应用起源于汉代（前206—220），是服务于官方的儒家意识形态的一部分。在接下来的几个世纪里面，<!-- xiv -->

哲学思潮受道教和佛教论争的支配；但是到了宋代，与知识阶层在政治与文化中关系密切的儒家思想得到复兴。11世纪的文化精英们开始对古物学（antiquarianism）、古董及其艺术风格产生兴趣。这样，他们中的儒家政治家们在对古代文化及艺术模式进行选择的过程中将性格学作为一个重要的评价指标，就是顺理成章的事情了。在书法方面，他们选择的典范就是颜真卿，一个既有着正直的性格，也有着正直的书风的人。

本书接下来的部分以颜真卿的个人艺术传记为主体。每个章节对应他人生中的一个独立阶段，开头部分从他显赫的家庭背景和短暂辉煌的早年生涯说起，最后以他被任命为国家高级官员且作为忠臣殉难为结束。在每个章节中，我也都会关注他在这一时间段中的一件具体的书法作品。我会阐释这件作品的具体内容，并把它放在颜真卿的个体生命和整个唐代（618—907）的重大历史事件中来加以解读，同时将其书法风格放在颜真卿毕生创作及8世纪书法风格的发展历程中来加以探讨。然后，我会转向对宋代文人对颜真卿具体作品及其整体风格看法的评论。

第二章将青年时代的颜真卿描述为一个在首都长安（今西安）及周边地区活跃着的成功的青年文人。他在这一时期的代表作是写于公元754年的《东方朔画赞碑》。在这件作品中，那种颜体风格的典型面貌已经初步形成。宋代儒学复兴的代表人物苏轼（1037—1101）认为颜真卿的《东方朔画赞碑》契合了"书圣"王羲之（303—361）的早期风格。受到这种评论的启发，我研究了王羲之与颜真卿作品之间的真正关联，以及构成颜真卿书法基础训练的多种风格来源，包括书风受到宫廷偏爱的"狂草"草圣张旭（675—759），以及颜真卿家族中男性亲属的影响。

第三章通过颜氏家族的视角，叙述了"安史之乱"（755—762）的全过程，由于这场战争的摧毁，颜氏家族支离破碎。在这段时间里，颜真卿写了《祭侄季明文稿》，这是流传至今唯一可靠的颜真卿墨迹。美国观众曾经有幸于1997年初在国家艺术画廊举办的"古代中国的辉煌：台北'故宫'艺术珍品"展览中目睹这件作品。许多宋代文人，尤其是诗人和书法家黄庭坚（1045—1105）对这件作品的即时书写的文稿形式、朴素的书写方式、所描述的既伟大却非常私人的事件，以及颜真卿字里行间流露的情感进行过评论。《祭侄文稿》里所体现出的苍劲的特性和真情流露，恰好符合了黄庭坚对于叛乱时期艺术和文学的想象，而这也正是在他自己的诗歌和书法中所追寻的东西。

第四章，我们一起跟随颜真卿进入他被降职流放、远离京城之后的生活。重返朝廷之前，他身陷党派政治斗争之中，并给仆射郭英乂写了一封义正词严的谏信，即后人所熟知的《争座位帖》。在1080年至1090年间，苏轼、黄庭坚和米芾

（1052—1107）都曾仔细研究过这篇檄文：他们一致认为这是颜真卿最出色的作品，并对它的朴素、自然和变化莫测的风格称羡不已。苏轼曾多次临摹此帖，其中一幅以拓片的形式保留了下来。在该临本的题跋中，苏轼表达了他对颜字的正直、中正的特点及其书写技巧的钦佩。然而在这个临本里，他自己的书写方式却恰恰不是中锋，而是侧锋，由此在笔画动作上创造了更多视觉上的冲击力。对此，我仅能得出这样的结论：虽然苏轼追随他的老师、儒家改革者欧阳修（1007—1072）的理论路线（critical line），即认为颜真卿的中正之笔对于文人士大夫来说是最恰当的书写法则，但是在书法实践中，苏轼仍然继续运用他早年推崇的王羲之的侧锋。苏轼与颜真卿书风的关系揭示出，政治认同的最高表现，并不是非要在创作实践中去忠实地再现理想风格，而是在自己的批评理论中去尽可能强调自己与所属政治集团公认的领袖之间的关联。

第五章追溯了颜真卿流放至南方的足迹，并解释了他书写《麻姑仙坛记》的环境和背景。在译读了这篇游览道教圣地后而写的文章之后，我认为有证据表明道教在9世纪和10世纪成为当时一种普遍的信仰，并且颜真卿临终之前皈依了道教。12世纪，为宋徽宗服务的鉴赏家和收藏家米芾，用颜体风格誊写了一遍颜真卿的《麻姑仙坛记》。我认为米芾这样做，是为了将颜真卿从改革者所拥护的狭隘的儒家卫道士形象重塑为道家阵营所崇奉的超凡仙人。

第六章讲述了颜真卿于773年担任湖州刺史的经历。他在湖州遇见了意气相投的同道，并与诗僧皎然（约724—799）、茶圣陆羽（733—804）及其他人长期共同讨论编纂《韵海镜源》事宜。759年，颜真卿撰写了《乞御书天下放生池碑铭》，

记述了唐肃宗置天下放生池放生鱼、龟的虔诚的佛教徒行为。由于并没有任何证据显示颜真卿是一个佛教徒，所以苏轼形成了这样的观点：颜真卿写此文最初的目的，是借以批评唐肃宗对已退位的老皇帝唐玄宗的不孝行为。这是个可信度很高的推论，但是从颜真卿后来另刻的碑文来看，或许也可以视为与唐肃宗在死后的一种和解，及其对当时身居统治地位的代宗的态度——这两位皇帝都是佛教徒。这篇铭文仅存于留元刚这位出身于儒学世家的高级官员于1215年编纂并摹勒上石的刻帖《忠义堂帖》中。从宋代刻帖的历史中可以看出士大夫阶层和皇权之间的政治张力。从10世纪末到11世纪初的刻帖中，能看到对皇家所推崇的六朝书法经典的普遍接受。开始的时候，文人和皇家所选择的刻帖有一个最显著的不同，那就是只有文人刻帖才会收入颜真卿的作品。到了11世纪中叶，文人的刻帖还进一步包括了碑刻和其他非经典书法，皇家刻帖仍然将这些排除在外。直到1185年，皇家刻帖终于收录了第一件颜真卿的作品。这不啻是皇室开始接受儒家改革者立场的一个信号：欲确立一个文化上的典范，必须首先以这个人的人品作为前提。

　　第七章，我们会看到颜真卿在777年重返朝廷，官复原职。780年，他创作了叙述其家族成就的《颜氏家庙碑》。在此碑中，颜真卿结字宽博、平整、方正的风格开始为人熟知，并在宋代被广泛仿效，后称之为"颜体"。当然，这并不是个偶然事件，而是人们将颜真卿的书法风格与宫廷推崇的王羲之书体加以深思熟虑的比较后，进而进行推广发扬的结果。颜真卿书风的复兴是从11世纪30年代开始的，这种复兴先是在儒家改革者韩琦（1008—1075）和范仲淹（989—1052）的圈子内部兴起的，但是，对颜真卿临终前十年的楷书风格进行最狂

热的宣传并将之命名为"颜体"的还是欧阳修。在欧阳修收集的上千幅书法拓本中，有二十幅颜真卿的作品，而只有一两件是王羲之的。从欧阳修对颜真卿书法的评价中能够看出他对稳重、平正的楷书的推崇，这被认为是颜真卿正直的人格的体现。欧阳修将颜体确定为儒家推崇的书法标准。在文化领域 xvi 中，他将颜体书法作为攻击院体书风的一把利剑；而在朝廷的官场上，他又将颜真卿的名望作为一把盾牌，来抵抗种种关于自己不忠于朝廷的指责。

儒家的政治人物蔡襄（1012—1067）则将颜真卿风格付诸实践，并使其成为临摹典范。作为欧阳修多年的老友，蔡襄花了三十多年的时间研摹欧阳修收藏的拓片，其中包括多幅颜真卿的作品。蔡襄将颜真卿树立为儒教中流行的道德模范，并且他还宣称颜真卿的书法建立在人格与书法高度一致的基础上。作为一位杰出的书法家，蔡襄并不是仅仅模仿颜真卿书风，他还将之与自己的风格结合在一起。他模仿的颜真卿书法，主要来自欧阳修的收藏中占主导地位的那些颜真卿后期已定型的风格。蔡襄书风自成一格，他综合了颜真卿和王羲之的风格，结字如颜真卿般坚实规矩，同时又调和了王羲之流动的用笔。蔡襄在提供了对于颜真卿书法的一种解读的可能性的同时，还和欧阳修共同担负起一种责任，那就是他们将对于"颜体"的学习设定为后代学者标准课程的一部分。在南宋末年，欧阳修的理论和蔡襄的创作实践具有广泛的影响力，他们关于颜真卿的观点盛极一时。在这些表面的、重要的论点的背后，还是他们所建构出的一位人品正直，并且写得一手端正规范汉字的儒家殉道者的形象起到了支配性的作用。并且，颜真卿的这种形象一直流传至今日。

最后一章讲述了颜真卿出于对唐王朝的忠诚而最终殉难的悲伤往事。他由于拒绝效忠反叛的首领而被处以绞刑身亡，得年76岁。颜真卿的自我牺牲成为他生命之中的一个路标，他因此被视为道德楷模。正因为有了性格学信念的介入，才使得颜真卿书法最终在宋代儒家改革者为获得和统治者同等的政治权利和文化地位的斗争中成为一种理想的标准，这种艺术地位是由于颜真卿生与死的方式而造就的。

综上所述，本研究的目的正在于揭示出一种机制，这种机制使得艺术能够包含并且呈现出哲学、文化和政治之间的张力。事实上，在中国文化的历史长河中，有许多古老的艺术都被政治手段进行了创造性的再解读，而宋代围绕颜真卿的艺术及其声望之间的争论不过是其中的一个段落罢了。

书法中的政治

　　什么是书法风格中的政治？书法如何被用来陈述政治观点？在本书中，我们将探究传统中国书法政治史上一段非常重要的历程。11世纪时，历史环境的因缘际会，使得受过高等教育并且富有雄心的政府官员通过书法艺术来表达他们的政治认同。这些历史因素包括对"字如其人"这一传统信条的坚持，以及这样一种观念的复兴，即认为儒学价值应该同时体现在政治和文化之中。以上主题合并起来，使得书法变成一个自我和个人价值的公开表达的重要场域，其中对早期书法风格的模仿就是体现这种价值的重要标志。

　　"字如其人"的观念在中国至少已经有两千年的历史了。儒家士大夫扬雄（前53—18）将其概括为一句名言"书，心画也"（书写是对思想的描绘）[1]。这个简单的理念属于一个更大的"性格学"观念的一部分。性格学建基于这样的理念：由于一个人的内在和外在是统一的，其品德便可以从这个人的外在表现来推断，比如外观、行为或审美追求。对这种哲学观的经典表述，就是历史学家司马迁（前145—前90）的观点："余读孔氏书，想见其为人。"[2]

　　有证据表明性格学的实际应用从汉代以前就开始了，它主要用于政府选拔人才时评估候选人的品德和能力。那些即将成为政府官员的人不仅要通过他们的文章，而且也要通过他们的外在表现、言谈以及书法来评估他们的能力。唐代对人的评判标准如下：

1. 扬雄：《法言》，《四部备要》本，卷5，第3b页。
2. 司马迁：《史记》，北京：中华书局，1959年，卷47，第1947页。

凡择人之法有四：一曰身，体貌丰伟；二曰言，言辞辩证；三曰书，楷法遒美；四曰判，文理优长。四事皆可取，则先德行。[1]

正因人们对性格学的认同，书法的风格才被赋予了道德意义。并且由于人们常常把道德标准和是否胜任此职位相联系，书法风格因此具有了政治上的重要意义。

风格与人格之间的相关性，也影响了书法在私人领域中的意义。由于风格被认为可以揭示书写者的个性，人们便会收集书写者的私人信件和其他手稿以作纪念。这种做法也许又可以追溯至汉代。《后汉书》中记载了文学家陈遵不同寻常的外貌和行为*，他的书信收信人保留了这些信件，并且相信他的字迹可以反映其卓越的人格。[2]

与此相联系，还有一种观念认为，良好的品德可以自然而然地表现为好的艺术作品，并且这种观念至少在汉代就产生了。这种观点流传甚广，以至于对很多儒家教义持怀疑态度的哲学家王充（27—97）都这样写道："德弥盛者文弥缛。"[3]在唐代一则广为人知的掌故中，唐穆宗（821—824 在位）问询他的臣子、著名书法家柳公权（778—865）怎样用笔才能尽善尽美，柳公

1. 欧阳修、宋祁等：《新唐书》，北京：中华书局，1975年，卷45，第1171页。
* 此处叙述恐有误。关于陈遵的事迹"性善书，与人尺牍，主皆藏弃以为荣"记录于《汉书·游侠传》，而非《后汉书》。——校译者注
2. 见雷德侯（Lothar Ledderose）：《米芾与中国书法的古典传统》（*Mi Fu and the Classical Tradition of Chinese Calligraphy*），普林斯顿：普林斯顿大学出版社，1979年，第30页。
3. 艾弗雷德·佛尔克（Alfred Forke）译：《论衡》（*Lunheng*），第2部分，第2版，纽约：佳作书局，1962年重印，2:229.

权不惜犯颜，直谏关于人格在书法中（以及在统治中）所扮演的角色："用笔在心，心正则笔正。"[1]换言之，优秀的艺术是建立在良好品格的基础上的。

如果一个人想要假装拥有自己不具备的美德呢？他能够通过模仿某个品德优秀的人的书法，从而掩盖他的真实性格吗？有的批评者似乎考虑到这种可能性，发现人们并不总是能在其审美活动中自然地表达出自己的性格来。因此他们宣称，一个人的个性应该是自然的流露，任何试图制造虚假的表象或是掩饰个性都是不对的。汉代批评家赵壹写道：

> 凡人各殊气血，异筋骨。心有疏密，手有巧拙。书之好丑，在心与手，可强为哉？若人颜有美恶，岂可学以相若耶？[2]

赵壹认为一个人不应该试图去扮演别人。王僧虔（426—485）的书论中指出不自然的表达不仅会错误地表达作者，也会导致因循守旧的艺术作品。他写道：

> 必使心忘于笔，手忘于书，心手达情，书不忘想，是谓求之不得，考之即彰。[3]

1. 刘昫等：《旧唐书》，北京：中华书局，1975年，卷165，第4310页。
2. 艾惟廉（William R. B. Acker）译：《唐及唐以前的中国画论》（*Some T'ang and Pre-T'ang Texts on Chinese Painting*），莱顿：博睿，1954年和1974年，第56页。
3.《笔意赞》，《历代书法论文选》，黄简编，上海：上海书画出版社，1979年，1:62。

在文人集团的书法中间，为什么会出现强作的或伪装的自我表达的问题？尽管中国传统书法批评往往用自然界的术语来形容书法——而且任何一位书法家都声称从大自然本身获得灵感——事实却是书写是一种人为创造，学习汉字必须有一个典范。而这个典范就是其他人的书写。可是如果你只是学习别人的书法并盲目地进行复制，那么你就是采用了别人的心/手，却掩盖了自己的真实面目。不宁唯是，人们还必须掌握一种通过既有风格来建立起自我表达的娴熟技巧。不然，你就不会比一个必须匿名、日常书写的抄经手或官府职员写得更好。从某种意义上来说，典范的选择是至关重要的，并且这种选择必须建筑于书法家的品格之上，而不能仅仅基于他书法风格上的美感。学习者总是希望书法风格可以在某种程度上体现出自己的人格。如果他想把自己塑造成一个品德高尚的人，势必就要从书法史上选择一个有美德声望的典范。进一步说，如果一类人都选择同一个书法家作为典范，那么这个典范就将成为这一类人表达身份认同的手段。

这种把性格学和书法联系在一起的观念逐渐蔓延。到了11世纪，对书法典范的选择被赋予了重大的政治内涵。宋代最重要的理学家朱熹（1130—1200）的一件轶事，能够作为例证说明宋代选择一位书法典范的重要性：

余少时喜学曹孟德 [曹操（155—220）] 书，时刘共父 [刘珙（1122—1178）] 方学颜真卿书，余以字书古今诮之，共父谓予曰："我所学者唐之忠臣，公所学者汉之篡

4

贼耳。"余嘿然无以应，是则取法不可不端也。[1]

11世纪时，慎重选择书法典范的观念早已稳固确立了五百多年。东晋（317—420）贵族统治阶级的杰出成员王羲之（303—361）的书法被认为是南北朝时期（420—589）中国精深的南方文化的至高表现，他的书法在其家族中流传，精英文化圈也在学习他的书法风格。几位重要的统治者都是写王羲之书体的，尤其是宋明帝（465—472在位）、梁武帝（502—549在位）和隋炀帝（605—617在位）还介入了王羲之现存作品真实性的讨论。公元7世纪，当唐太宗（627—649在位）以武力征服南方后，他试图从文化上重新统一中国。他想以支持王羲之的书法来作为获得中国精英的支持并在整个帝国建立文化标准的手段。隋炀帝跟他的臣子虞世南（558—638）学习书法，而虞世南则是跟王羲之的七世孙、隋朝（581—618）的和尚智永学习书法。唐太宗还试图将所有归于王羲之名下的作品都纳入宫廷收藏。为了得到这些作品，他抄走了政敌的藏品，并派出探子去鉴定和收购其他作品。在著名的《兰亭序》公案中，他的探子萧翼使用诡计从辩才老和尚处赚得此作。唐太宗即位后不久，他就积累了大量"真"迹，并且进而制作出各式复制品。一类是宫廷书法家的摹本，另一类是他的高官虞世南、欧阳询（557—641）和褚遂良（596—658）的临本。这些临摹本被分赐给贵胄近臣，他们的子弟在弘文馆中由虞世南和欧阳询指导学习书法。当官方编纂晋史时，唐太宗为王羲之传写了一篇赞辞，

1.朱文公语，引自黄本骥编，《颜鲁公集》，台北：中华书局，1970年，卷21，第4a页。

宣称王羲之为古往今来最伟大的书法家。[1]

唐太宗将王羲之书风确立为整个唐朝及后来的皇家风格。当中原在五代时期（907—960）被战火蹂躏之时，古典传统在西蜀、南唐和吴越国中保存下来。宋代军队征服了这些地区，他们的书法家和书法收藏也因此都流入宋代都城。西蜀于965年降于宋，其最著名的书法家李建中（945—1013）和王著（卒于990）来到开封。南唐于975年被灭后，苏易简（957—995）、徐铉（916—991）以及其他书法家进入宋宫廷。吴越国于978年纳土归宋后，其宫廷书法收藏都进贡于宋王室。南唐则早已献出其藏品。

宋太宗（976—997在位）同样促使皇家发扬古典传统以作为使其政治和文化地位合法化的手段。皇上授意翰林院的书法家练习王羲之的书法，他还将流散四处的王羲之作品重新购回归于宫中。他优待自称是琅琊王氏后人以及传习王羲之书法的王著。皇上任命王著为翰林侍书，肩负侍奉皇帝学习书法的使命。[2] 王著同时还被授权在都城购买或借阅私人藏品。皇上还让王著挑选王羲之最好的作品存档于皇室，其中包含从战败国中获得的战利品以及通过购买或进贡得来的书卷。宋太宗命人将王著挑选的作品以雕版的形式刻成一系列的法帖，这就是人们熟知的《淳化阁帖》。十卷《阁帖》中有五卷是王羲之和他的儿子王献之（344—388）的信札。刻帖的拓本被广泛分赐给贵族和官员。

宋代以牺牲军事能力为代价来重视教育和艺术的政策，很

1. 房玄龄等：《晋书》，北京：中华书局，1974年，卷80，第2107—2108页。
2. 脱脱等：《宋史》，北京：中华书局，1977年，卷296，第9872—9873页。

大程度上与宋太祖赵匡胤（927—976）的性格和影响力有关。赵匡胤本是五代中的一个短命王朝后周（951—960）的大将，后来他迫使周恭帝禅位，自己登基改元。尽管赵匡胤是军人出身，但在他为王朝进行的长远规划中，却并不包括突出军事的作用。完成武力征讨后，他把大将们召回开封，为他们举办宴会，宴会上将他们的军衔撤换为文职。然后他把军队的规模削减为唐时期的一半。

为了巩固新政权制度的稳定，赵匡胤开创了一个更具包容性的考核系统来选拔官僚机构的职员，以此取代造成唐王朝走向灭亡的节度使制度。在他的继位者宋太宗的统治下，通过科举取士的数量急剧增加——从盛唐时期平均每年录取六十名左右，到976年至1057年间增长至两百多名。[1]此外，承武则天（690—704在位）的先例，都城以外地区的文人被招募参加科举考试，然后进入政府部门服务。[2]考卷被重新编排以做更公平的分级，并且将考生的姓名封糊。宋代将这种通过考试招募官员的做法加以扩展，到1050年，据估计，约有一半的文官是通过科举考试的形式招募的。

逐渐地，高级政府职位仅仅授予那些在考试中有良好表现的人。将知识分子的努力和利益、声誉、权力挂钩的做法，导致读书人的数量急剧增加。北宋（960—1127）初年，政府对学

1. 柯睿格（E. A. Kracke Jr.）：《宋初文官制度》（*Civil Service in Early Sung China*，960—1067），剑桥，麻省：哈佛大学出版社，1953年，第59页。
2. 柯睿格：《中国科举制度中的地域、家庭和个人》（*Region, Family, and Individual in the Chinese Examinations System*），见《中国的思想与制度》（*Chinese Thought and Institutions*），费正清（John K. Fairbank）编，芝加哥：芝加哥大学出版社，1957年，第253页。

校的资助水平相对较低，主要是以馈赠的形式资助已经建立的私塾。[1] 在王朝初年，这些学院和私塾负责几乎所有在官府任职的学者的教育。然而 1034 年左右，在宋仁宗（1023—1063 在位）的统治下，第一个全面的政府教育计划开始成形，为私塾随机性提供资助的惯例被打破，取而代之的是为整个王国提供更多的教育机会。随着北宋印刷业的迅速发展，教育也得到进一步促进。都城的政府机关和驻县官员来执行印刷包括儒家经典和正史在内的书籍。私人印刷商也炙手可热，他们从那些追求教育进步的人那里获得了丰厚的利润。

儒家经典的传播和扩散，一方面鼓励了人们尝试去真正了解这些重要的经典，另一方面也导致人们开始抵触政府对这些经典的官方注释和评论。[2] 对于孔子（前 551—前 479）、孟子（前 372—前 289）著作的文献学和哲学研究，成为当时对儒家学说探讨的焦点。到了 11 世纪中叶，著名的儒家学者开始被任命为国子监的导师，他们用自己对经典的诠释取代了不足信的官方评论和注释。宋代儒家理想的复兴，导致一些"君君臣臣父父子子"的基本观念得以再度流行。其中一个观念是，管理者与被管理者之间的联系被投射在家庭关系的模式里。正如皇帝是天子，是其子民的衣食父母和保护者。官方将人民看作家庭里的晚辈，但官员与皇帝之间的关系要更为复杂。这种

1. 柯睿格：《徽宗朝及其影响下教育机会的扩张》（*The Expansion of Educational Opportunity in the Reign of Huitsung of Sung and Its Implications*），《宋代研究通讯》（*Sung Studies Newsletter*），13（1977）：6—30。
2. 刘子健（James T. C. Liu）：《欧阳修：11 世纪的新儒家》（*Ou-yang Hsiu: An Eleventh-Century Neo-Confucianist*），斯坦福：斯坦福大学出版社，1967 年，第 86—87 页。

关系体现出一种包含了宋代皇帝对士大夫参政的态度在内的特征。然而，文官阶层所持的观点却有所不同。按孟子的观点，官员不仅可以与统治者在个人修养上平等，实际上还应该拥有比统治者在治国方面更优越的能力。正如统治者在继位之前由文官辅导那样，他在位期间应该继续接受指导。[1]文官们敦促皇帝根据他们的业绩，将政府施政方针的规划和执行委托给他们来做。

庆历（1041—1049）年间，儒家士大夫有机会于1043年至1044年将自己的信念付诸实践，这就是人们所熟知的"庆历新政"，或者叫"小改革"（minor reform）（这是相对于1069—1085年那次更重要的变法而言的）。庆历新政之前的岁月中，人们见证了诸如宰相吕夷简（979—1044）那样的权臣之间为了政治控制而进行的斗争。斗争主要存在于赞同世袭官爵的贵族政治的北方人和通过科举考试发挥才干的南方派的、年轻的、理想主义的儒家士大夫之间。这些改革者包括范仲淹（989—1052）、韩琦（1008—1075）、蔡襄（1012—1067）和欧阳修（1007—1072）[2]。为了对范仲淹被贬表示抗议并进一步警示，欧阳修给吕夷简的支持者、左司谏高若讷（997—1055）写了一封信，痛斥他没有反对范仲淹被贬一事。最终，欧阳修仍然被贬。蔡襄写了一首广为流传的诗《四贤一不肖》，诗文中严厉抨击了高若讷的性格，并赞扬了同时被贬的所有南方派文人士大夫范仲淹、欧阳修、尹洙（1001—1046）和余靖（1000—1064）。

由于仁宗对中国西北部边境西夏（1032—1227）的入侵深

1.《孟子》（Mencius），iiB:2；iiA:7；iB:9.
2.将庆历改革总结为"小改革"，出自刘子健：《欧阳修：11世纪的新儒家》，第40—51页。

感焦虑，所以到了1040年，他重新起用了范仲淹和欧阳修。尽管仁宗发现范仲淹和欧阳修有政治问题，但他还是相信他们是最有能力解决军事危机的人。1043年，吕夷简退任，但仁宗允他以太尉致仕的特权。从蔡襄到欧阳修纷纷抗议吕夷简的新身份，因此皇帝撤销了吕夷简的特权。欧阳修和另外两个南方派的成员余靖以及王素（1007—1073）担任谏官，在他们的推荐下，蔡襄也很快加入这个行列。1043年夏天，热心的年轻谏官们获准每天上朝参政议政。他们举荐范仲淹和韩琦为政府最高长官。仁宗便请他们两位为政府发展献计献策，他们呈上被称为"答手诏条陈十事"的新政纲领，成为庆历改革的蓝图。前五条是针对官僚主义的改革：明黜陟、抑侥幸、精贡举、择官长和均公田。后五条则处理了农民阶级的问题：厚农桑、修武备、推恩信、重命令和减徭役。

对这些改革的反对是迅速而强烈的。特别是其中三条措施引起既得利益官僚的强烈反对：对子孙和亲友爵命的限制；考试标准的改变，使那些在备考中强调辞赋的官员及其子弟处于不利地位；而保荐制度的扩张使他们认为会导致大面积的谄媚和腐败。事实上，改革无法推进的原因，既来自那些自以为是的反对者，也来自改革者自身激进的主张和急于求成的心态。他们的对手很快就开始积累足够的论据和诽谤，来促使皇帝重新反思是否该支持改革。1044年，西夏入侵的威胁减弱。由御史中丞王拱辰（1012—1085）及其下属挑起的派系之争，使得改革者均被贬逐。关于受到朋党指控的一个强有力的证据，就是蔡襄于1036年写的讽刺诗，它被呈给仁宗，以证明南方派搞阴谋已近十年。庆历改革虽然不成功，然而也并没有抹黑儒家官员，并且巩固了文人士大夫在政府中的地位。接下来的小

改革中，儒家官员们开始把控对教育的指挥，他们改变了考试的标准，强调散文经典。所以，在1069年王安石发起的大变法中，文人士大夫已经彻底地占据了整个政府的官僚系统。尽管一些小派系的职位仍然像小改革中一样两极分化，但党派已不再是由少数的文人士大夫派系和与之对抗的根深蒂固的职业官僚派组成，取而代之的是双方都是文人士大夫。

庆历改革也使改革者们同时以文人和政策制定者闻名。通过把毕生的精力投入改革事业，改革者们获得了巨大的威信，这让他们在拥有政策制定者的权威性的同时，也赢得了文化圈内确定典范的权力。致力于研究晋代书法大师，尤其是王羲之的伟大鉴赏家、书法家米芾（1052—1107）偶然注意到这种现象。在《书史》中，米芾抱怨笔法失传的原因，正是对同时代政治领导者的追捧和模仿：

> 宋宣献公绶 [991—1040] 作参政，倾朝学之，号曰"朝体"；韩忠献公琦好颜书，士俗皆习颜书；及蔡襄贵，士庶又皆学之。王文公安石作相，士俗亦皆学其体。[1]

米芾与改革者们隔了两辈，而且显然他对他们的政治目标没有特别的同情，所以他的抱怨，无意中见证了赋予庆历改革者们的文化权力。

对士大夫文化影响最大的改革家是欧阳修。欧阳修在青年时代就发现了唐代文学家韩愈（768—824）的作品。韩愈主张使用模仿战国时期（前475—前221）和汉代作家们的直言不讳

1. 米芾：《书史》，台北：世界书局，1962年，第57页。

的文学风格，这种风格被称为"古文"。韩愈还大胆地推广儒家价值观，并且猛烈地抨击佛教；在他的官员职业生涯中有一段著名的插曲，那就是他曾因提出反对为舍利进宫举行的纪念活动而被贬。[1] 由于欧阳修深切认同韩愈的理想，他与当时的其他文人一道加入了古文复兴运动。他们发起了一场反对宫廷流行的在科举考试和纪念活动中使用时文（"当代风格的文体"）的运动，他们批评这种造作的语言和僵化的文体扼杀了作者的价值观的表达。1057年，欧阳修主持贡举考试时，就把古文列为必修文体。欧阳修还促进了对宫廷提倡的诗文风格的远离。"西昆体"以11世纪初期的17位馆阁文臣互相唱和的诗集《西昆酬唱集》而得名，也是"以辞藻华丽、意旨幽深、对仗工整为特征"。[2] 虽然欧阳修佩服能做这种整饬文体的诗人，但是他认为这助长的是模仿，而非表达。在所有形式的写作中，欧阳修反对空洞的唯美主义，主张对儒家价值观进行明确而简单的表达。出于相同的原因，他重新主持修写了唐和五代时期的官方正史。

刘子健（James T. C. Liu）、艾朗诺（Ronald Egan）和杨联陞（Lien-sheng Yang）仔细考证过欧阳修为改变文学和史

1. 蔡涵墨（Charles Hartman）：《韩愈与唐朝对统一的追求》（*Han Yü and the Tang Search for Unity*），普林斯顿：普林斯顿大学出版社，1986年，第84—86页。

2. 梁佳萝（Gaylord Kai Loh Leung）、C. 布拉德福·兰利（C. Bradford Langley）：《西昆酬唱集》（*His-k'un ch'ou-ch'ang chi*），出自《印第安纳中国传统文学手册》（*The Indiana Companionto Traditional Chinese Literature*），倪豪士（William H. Nienhauser Jr.）编，布卢明顿：印第安纳大学出版社，1986，第412页。

学品位所做出的贡献。[1]欧阳修对书法的品味也开始在士大夫的圈子里流传并盛行至今。他和他的朋友圈严格坚持这样三个标准：非职业美学观，选择典范时风格与人格的同等重要性，以及对金石学的研究。显然，欧阳修不是第一个提倡这三点的文人。但是自他以后，几乎没有人会不认同欧阳修所提出的三个标准：那就是非职业艺术家在道德上更具有优越性，对书法典范的选择要进行细致的考量，以及重视古代金石铭刻的价值。

根据欧阳修的非职业美学观，文人不应该把过多的时间用于成为书法方面的大师，也不应该盲目地去模仿某个书法典范。[2]这两个原则看起来就像早些时候反对有身份的人进行专业实践的重新表述。但是欧阳修之所以在全部艺术中对宫廷风格进行反抗，其用意是谴责当前的、用于官方书写的、退化的"王氏书风"，并要求将其替换。起初，皇家展示经典传统的《淳化阁帖》包含了相当数量的赝品，并重刻了好几次。11世纪中叶，宣传皇家风格的主要媒介成了廉价的再版赝品的总汇。即便身份降低，《淳化阁帖》仍是最著名的有效的书法典范。因此欧阳修反对盲目模仿典范的忠告，成为对皇家支持的王氏书风的警告。他反对自己成为书法大师的行为，也是对王氏书

1. 刘子健：《欧阳修》；艾朗诺：《欧阳修的文学作品》[*The Literary Works of Ou-yang Hsiu*（1007-1072）]，剑桥：剑桥大学出版社，1984年；杨联陞：《中国官方史学的组织机制：唐至明历史正史的原则和方法》（*The Organization of Official Historiography: Principles and Methods of the Standard Histories from the T'ang Through the Ming Dynasty*），出自《中日史家》（*Historians of China and Japan*），比斯利（W. G. Beasley）和蒲立本（E. G. Pulleyblank）编，伦敦：牛津大学出版社，1961年，第44—59页。
2. 见艾朗诺：《欧阳修与苏轼的书法》（*Ou-yang Hsiu and Su Shih on Calligraphy*），《哈佛亚洲学报》（*Harvard Journal of Asiatic Studies*），49（2），（1989年12月）：382。

风的谴责，因为书法高度熟练油滑的主要原因就是宫廷中出现了职业的书法家。而宫中最需要的风格就是王氏书风。

为什么在宫中的儒家文人不能担任职业的书法家？因为那样的话，一个人就变成一个纯粹的抄写者，一个被他人使用的"工具"（utensil），而不是一个兼具思考与行动力的人。这种态度体现在欧阳修的密友蔡襄写给他的一封信中。仁宗为已故亲友写了一篇纪念碑文，并让蔡襄誊写下来。蔡襄遵从了，但是当他被要求抄写另一份由宫中翰林学士写的碑文时，他拒绝了：

> 向者得侍陛下清光，时有天旨，令写御撰碑文、宫寺题榜。世人岂遽知书特以上之使令至有勋德之家，干请朝廷出敕令书。襄谓近世书写碑志，例有资利，若朝廷之命，则有司存焉，待诏其职也。今与待诏争利其可乎？力辞乃已。襄非以书自名。[1]

这个片段实际上是在后来关于蔡襄的传记中提炼加工编成的——不仅仅是因为它谈论的是蔡襄，也是因为它是关于文人的非职业美学观的关键例证。它所传递的信息是：文人应该仅仅把书法看作一种个人情感的释放方式，以及文人阶层成员之间彼此交流的手段而已。

欧阳修将风格和人格等同起来的做法，代表性格学传统发展到了一个高峰。宇文所安（Stephen Owen）这样评论："从性格角度来说，这位宋代的作家把原来隐性的真理提升到

1.蔡襄：《蔡忠惠公集》，逊敏斋编，1734年，卷24，第21a页。

显性的问题的高度，并寻求反思和深究。"[1]欧阳修明确指出，一个人应该根据他的性格来选择艺术典范。例如，他赞扬颜真卿的书法的原因，正是因为其书法反映了颜氏的人格：

> 斯人忠义出于天性，故其字画刚劲独立，不袭前迹，挺然奇伟，有似其为人。[2]

在另一个例子中，欧阳修谴责了王羲之时代的"人格"与书法风格：

> 又南朝[317—589]士人气尚卑弱，字书工者率以纤劲清媚为佳，未有伟然巨笔如此者。[3]

12　风格与人格的等量齐观，给欧阳修提供了另一个诋毁皇室支持的书法风格的机会。

在中国，关于金石学的研究通常被认为是从欧阳修开始的。这样的名声虽然并非不当，但也难免有些夸大。因为这种名声容易让人们忽略11世纪其他金石学者的贡献，而他们的成果大多已失传。宋绶，这位政府的高级官员和历史学家，毫无疑问就是第一部私人刻帖的发起者。

1. 宇文所安（Stephen Owen）：《追忆：中国古典文学中的往事再现》（*Remembrances: The Experience of the Past in Classical Chinese Literature*），剑桥，麻省：哈佛大学出版社，1986年，第26页。
2.《唐颜鲁公二十二字帖》，《集古录》，卷7，第1177页；出自欧阳修：《欧阳修全集》，卷2，北京：中国书店，1986年。
3.《宋文帝神道碑》，《集古录》，卷4，第1140页；艾朗诺译：《欧阳修与苏轼》（*Ou-yang Hsiu and Su Shih*），第383页。

他的《赐书堂帖》中，包括了古代钟鼎文和秦代（前221—前206）石刻。[1]这些作品完全是由宋绶私人收藏的物品和拓片中复制而来的。《赐书堂帖》的编辑肯定要早于宋绶去世的1040年，比欧阳修收集碑文材料还要早，只可惜它已不存世，而且据我们所知，宋绶也没有公布他的收藏目录。1045—1063年间，欧阳修年轻的友人以及金石同道刘敞（1019—1068）还编撰过一部《先秦古器记》。刘敞将自己收集的十一只青铜器的图案和铭文摹勒于石上，现已亡佚。[2]

1045年前后，欧阳修开始收集青铜器与石碑的铭文拓片。他的同辈人也不乏碑拓收藏者，而且他的许多朋友都送给他自家所得的青铜器拓片，或者在所在地见到的石刻。其中送他拓片的是刘敞、尹洙，诗人梅尧臣（1002—1060），以及欧阳修的学生苏轼（1037—1101）。到1062年，他已经得到上千件拓片。然后，他开始为它们撰写题跋，其中有大约四百件被记录下来，并且有一小部分原作也保存了下来。（图1）[3]

13

1. 见倪雅梅：《宋代刻帖概要》（*The Engraved Model-Letters Compendia of the Song Dynasty*），《美国东方学会会刊》（*Journal of the American Oriental Society*）114（2），（1994年4—6月）：214。
2. 朱剑心：《金石学》，北京：文物出版社，1981年重印，第21页。
3. 在致蔡襄的信中，欧阳修说他题跋了从1045到1062年所收藏的一千卷拓片（《欧阳修全集》，卷69，第506页），然而颜真卿作品上的题跋显示的日期却在1063到1066年间。

右漢西嶽華山廟碑文字尚完可讀
其述自漢以來六高祖初興改秦淫
祀太宗茅飭各詔有司其山川在諸
侯者以時祠之孝武皇帝脩封禪之
禮迺省五岳立宮其下宮曰集靈宮
殿曰存僊門曰望僊門仲宗之世使
者持節歲一禱而三祠後不承前至於
乙新蒂用立虖孝武之元事擧其中
禮從其省但使二千石歲時往祠自是
以來百有餘年所立碑石文字磨滅延
熹四年弘農太守袁逢脩廢起頓易碑
飾闕會遷京兆尹孫府君到欽若嘉
榮遂而成之孫府君諱璆其大略如
此其記漢祠四岳事見本末其集靈宮
他書皆不見惟見此碑則余於集
錄可謂萬周之益矣

欧阳修的《集古录》一书即是为他收藏的拓片所写的题跋，影响深远。在欧阳修有生之年，这些跋文就在鉴赏界广泛流传。欧阳修的观点被远离朝廷的独立文人所引用——比如朱长文（1039—1098）于1074年写的《续书断》，以及在皇宫中心写于1120年前后的皇家书法收藏目录《宣和书谱》。从赵明诚（1081—1129）12世纪初的作品《金石录》开始，《集古录》中的精确信息和主观分析，几乎在所有的石刻汇编和从欧阳修的时代至今所写的金石学著作中都有所引用。

这里也可以看到韩愈的影响。欧阳修对金石学的兴趣，或许有一部分源自他读到的韩愈的著名诗作《石鼓歌》。"石鼓"是十个用大篆刻诗的鼓形巨石，描绘了春秋（前770—前476）中期或晚期秦王狩猎的情形。它们现藏于北京故宫博物院。韩愈的诗文赞颂了写"石鼓"文的古篆，但是有一行特别的句子赋予金石学超越传统经典书法的地位。那是韩愈通过对比王羲之书风来赞扬古代篆书，其中有一句贬低王羲之的诗句被宋代批评家们广泛引用："羲之俗书趁姿媚。"[1]

韩愈所说的"姿媚"到底意味着什么？王羲之署名的作品没有一件存世，但是我们可以考证少量唐代追摹的王羲之的部分书信，这是最接近真迹的作品。看一下王羲之《平安帖》的摹本（图2），

1. 韩愈：《石鼓歌》，《韩昌黎集》，上海：商务印书馆，1936，卷2，第44页。

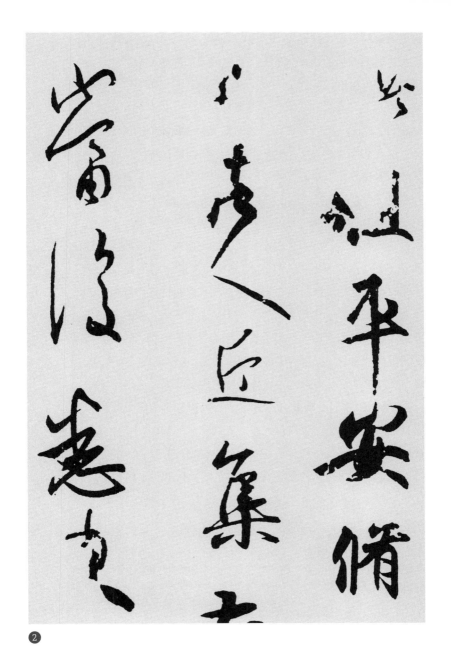

此社平安備

久人丘集

当首後

者真

最显著的特点是笔画厚度的夸张的调整，从笔尖的纤毫到整个笔画之间的波动起伏。有机的、饱满的笔触随着笔画的剧烈运动而增强，这些笔触时而弯曲，时而摆动，时而如同竹叶般跳跃。但是这种变化和丰富性不是偶然形成的。这是相当自觉而刻意为之的——这就好像用精致的发型和化妆营造出的完美效果：精美但有失自然。尽管"姿媚"这个词语在语源学上是阴柔的，但韩愈并不是要批评自然状态中的阴柔美，而是批评那种煞费苦心并且自觉运用手段和修饰所获得的魅力。

　　韩愈认定的王羲之书法风格的特点与欧阳修所批判的宫廷主导的诗歌和散文的风格是一致的。欧阳修并没有像韩愈那样蓄意批评王羲之的风格，但是他对非职业美学观的态度表明了他的看法，就像骈文与"西昆体"，亦步亦趋地模仿王羲之的风格，可以培养一种追求人为性、主动性的效果，但这同时也导致了缺乏自我表达、不利于表现严肃内容的后果。韩愈从儒家改革者那里吸收的另一个重要观点就是"文以载道"的观念，这一点支撑了他在晚唐时期只身倡导的儒学复兴。这里所谓的"载"是指儒家思想的教义从一位圣人传递到下一位，是对禅宗直接从鼻祖向下一个接班人传递衣钵观念的仿

1.按照乔根森的说法，禅宗本来是要将自身建立在儒家"正统的王朝继承"基础之上的。见乔根森（John Jorgensen）：《禅宗正统谱系：儒家仪式与祖先崇拜在中唐时期禅宗寻求合法性中的角色》（The "Imperial" Lineage of Ch'an Buddhism: The Role of Confucian Ritual and Ancestor Worship in Ch'an's Search for Legitimation in the Mid-T'ang Dynasty），《远东史研究集刊》（Papers on Far Eastern History）35（1987年3月）：89—133。

说中的圣王尧、舜与孔子、孟子和他自己之间连接的道统。

正如宋代文人们用韩愈的古文运动来建立基于儒家思想的文化标准那样，欧阳修和他的同道也延伸了韩愈的继承儒学的观念，并使这种观念超越了文学与哲学，从而进入到文人的高雅艺术实践中。其中最重要的是，书法正是一种有关个人笔迹的道德与政治意义上的古老信仰。因此，他们渴望将自己的书法领袖与皇家的选择进行竞争。王羲之是世袭的贵族和修道之人。他的书法风格没有朴素、庄严的儒家品德，但是有很自觉的表达力与创造力，并且被许多皇帝推崇。然而，改革者们不可能将这种属性的风格运用于政治意图。他们的领袖候选人必须是一个靠才华和教育登上历史舞台的人，这个人的一生都要致力于维护思想与行动的儒家传统，并且要以庄重强劲的书法风格在当时闻名于世。他们所选择的这个人就是颜真卿。

颜真卿的显赫家世和早年生涯

唐天宝年间（742—756）的最后几年，朝中最有权势的大臣宰相杨国忠（卒于756）和兼任横跨中国东北边境的范阳、平卢与河东三镇节度使的安禄山（703—757）之间的矛盾开始激化。两人都与唐玄宗的"贵妃"杨玉环（卒于756）有关系：杨国忠是杨贵妃的堂兄，安禄山则是杨贵妃收养的干儿子。因此玄宗对二人的态度颇为骑墙，对他们之间的相互对抗视而不见。当安禄山增加了他在东北的兵权时，杨国忠则为了掌控朝政有计划地消灭了所有在朝中的竞争对手。

颜真卿平原赴任

天宝十二年（753）春天，唐玄宗"有诏补尚书十数公为郡守，上亲赋诗饬群公，宴于蓬莱前殿，仍赠以缯帛，宠饯加等"[1]。为报复颜真卿不依附于自己，杨国忠将其调出京担任平原太守，一个位于河北道（山东）德州地区靠近黄河的城寨。[2]颜真卿以一种表面上和蔼的态度化解了这种毫无掩饰的苛责，他似乎是欣然接受了这个任命。到任后，颜真卿撰写碑文，颂扬他的两位先祖——曹魏（220—265）时的颜裴和北齐（550—577）的颜之推（531—591）——过去曾担任平原太守一事。[3]

1. 见岑参《送颜平原（并序）》，《岑参集校注》，陈铁民、侯忠义编，上海：上海古籍出版社，1981年，第107页。
2. 颜真卿生平的主要传记来源是《新唐书》，卷153；《旧唐书》，卷128；以及殷亮：《颜鲁公行状》，《全唐文》，董诰编，台南：经纬书局，1965年，卷514，第9a—26a页。殷亮是颜真卿的舅舅殷践猷的孙子，还是颜真卿的手下。当皇上得知颜真卿于786年去世时，他最早为宫中写了传记，该记录也是最详细的。
3. 此碑现已不存。见封演（756年进士）：《封氏闻见记校注》，北京：中华书局，1958年，卷10，第87页。

内战一触即发，其实早有预期，因为杨国忠向皇帝施压削减安禄山的军事权力的意图，除了皇帝自己，已是司马昭之心——路人皆知。颜真卿一到平原就开始准备抵御围攻。他修补了城墙，并疏通了护城河。他秘密储备物资，征募新兵。平原位于安禄山的军事辖区，距离他的幽州（现在的北京）总部只有三百公里的距离。安禄山的属下之一平冽与颜真卿同在朝中任职，因此知道他正直的声名。为了查明颜真卿对叛乱的可能反应，安禄山于753年冬天派出平冽和他的一伙同党奔赴平原进行探查。颜真卿打发他们去周边散心以分散他们的注意力，将他们和自己的亲友隔离开，同时在平原城墙背后继续为预期中的围攻做准备。那里有饮酒作诗的舟会，也有本地名胜的远足游，比如东方朔庙。因口才伶俐和拥有道家神奇法力的传说而闻名的东方朔（前159—前93）是汉武帝（前140—前87在位）的近侍。在他的坟墓旁边立有专门纪念他的寺庙，距离传说中他的出生地厌次城遗址不远。公元3世纪时，文学家夏侯湛（243—291）的父亲官至此处因而得以造访，并看到了庙中的东方朔画像，于是作文《东方朔画赞》。[1] 720年，这篇著名的文章被德州刺史韩思刻于石碑并立在庙前空地上。碑阴所刻颜真卿对《东方朔画赞》的评价中，描写了他们一行人造访东方朔庙那一日的情景：

> 同兹谒拜，退而游于中堂，则韩之刻石存焉。金叹其文字纤靡，驳藓生金，四十年间，已不可识。真卿于是勒诸他山之石，盖取其字大可久，不复课其工拙，故援翰而

1. 出自《文选》，萧统编，上海：大众出版社，1937年，卷10，第15—18页。

不辞焉。[1]

平冽和其他密探相信颜真卿不过是一个无用的书生，他的政务理念仅限于重修当地的历史遗址。从那时起，安禄山便不再有理由担心了。

王羲之的《东方朔画赞》

颜真卿不是夏侯湛《东方朔画赞》的唯一的著名抄写者。中国历史上最著名的书法家王羲之曾为一个叫王修（334—357）的年轻友人抄写过这篇文章。旧闻王修极其喜爱这件书法，当他去世时，他的母亲把这件作品放入棺材陪葬，于是这件作品便从世上消失了。[2]后来六朝时期（317—589）重提这件旧事似乎证实了这个故事的真实性。博学的鉴赏家陶弘景（456—536）曾告诉梁武帝：“逸少有名之迹，不过数首，《黄庭》《劝进》《像赞》《洛神》，此等不审犹得存不?”[3]然而，奇怪的是，唐代书法高手对这件作品的论述就好像它从未消失过。褚遂良在唐皇家收藏的王羲之楷书作品名册中引过这件作品。孙过庭肯定也见过这个版本的《画赞》，因为在他的书论（《书谱》，写于687年）中，他将这件作品的风格形容为“瑰奇”。[4]颜真卿或许曾在皇家收藏中也见过这件《画赞》，可能是在开元年间（713—741），颜

1.黄本骥编：《颜鲁公集》，台北：中华书局，1970年重印，卷5，第6b页。
2.张怀瓘：《书断》，出自《历代书法论文选》，1：198。
3.陶弘景和梁武帝：《论书启》，出自《法书要录》，张彦远编，北京：人民美术出版社，1984年，第50页。
4.褚遂良：《晋右军王羲之书目》，出自《法书要录》，第88页；孙过庭：《书谱》，出自《历代书法论文选》，1：128。

真卿的舅父韦述（卒于757）将皇家收藏的二王作品编辑在册。[1]
颜真卿也有可能是在742年通过博学文辞秀逸科考试及第因而
受邀观摩皇家藏品，又或许是玄宗对他青睐有加，遂将自己的
书法于750年赏赐于他。[2]如果颜真卿见过《画赞》，他创作自己
的版本是为了回应王羲之的吗？

苏轼提出了这样的观点：

> 颜鲁公平生写碑，唯《东方朔画赞》为清雄。字间栉
> 比而不失清远。其后见逸少本，乃知鲁公字字临此书，虽
> 大小相悬，而气韵良是。[3]

让我们用现有的材料来检验这个论断。现存的最早的王羲
之《画赞》刻本收录于1049—1064年间著名的汇刻丛帖《绛帖》
（或称《绛州汇刻丛帖》）中（图3）。[4]而颜真卿《画赞》翻刻的

————

1.见《唐韦述叙书录》，出自《法书要录》，第165—166页。
2.唐玄宗创作并抄写华山碑铭。750年，他分赐给大臣100份复制品（拓片？）。
作为谏臣的颜真卿和颜允南都获得一份（《颜鲁公集》，卷8，第6b—7a页）。
3.苏轼：《东坡题跋》，台北：世界书局，1962年，卷4，第76a页
4.见容庚：《丛帖目》，香港：中华书局，1980—1986年，1：49—66。现在
在台北"故宫博物院"还藏有一件定为唐的佚名《画赞》副本，伪造了米芾
的签名。绢本水墨，小楷书写，十分接近拓本。见《故宫历代法书全集》的
影印本，台北："故宫博物院"，1977年，2：38—39。

漢太中大夫東方先生畫贊

夫夫諱朔字曼倩平原厭次人也魏建安中分厭次以

為樂陵郡故又為郡人焉先生事漢武帝漢書具載

其事先生瓌瑋博達思周變通以為濁世不可以富

樂也故薄遊以取位苟出不可以直道也故頡頏以儌世

不可以垂訓故正諫以明節﹕不可以久安也故談諧以

取容潔其道而穢其跡清其質而濁其文弛張而不

為耶進退而不離羣若乃遠心曠度瞻智宏材倜儻

拓本，被认为是宋代或元代（10—14世纪）所拓（图4）。[1]不幸的是，这一大致的日期存在这样一种可能性，即这一拓本有可能是从金代（1115—1234）翻刻的复制品上拓下来的。在进行二者比较时，我们应该记住一点，哪一个版刻更接近原作其实很难衡量。即使有这个提示，这两个版本在内容和风格上仍有显著的不同。

19

在王羲之和颜真卿的版本之间有大量文本的变化。在每处他们分歧的地方，颜真卿的文本都与六朝时期的文学选集《文选》的标准完全一致。8世纪时，颜真卿为科考进行准备，考试需要熟记的主要文本就是《文选》，无疑他对文章的出处了然于心。[2]王羲之版本的不同之处，说明它保留了4世纪时对《画赞》原文的处理，这些处理并不同于6世纪经过编辑定稿的《文选》。尽管这些不同之处支持了11世纪的刻帖与王羲之原作墨迹之间的关系，但也表明颜真卿并没有"字字"临摹王羲之的版本。

20

就风格而言，王羲之的演绎显示了被描述为"左紧右松"的王氏风格的特征——意思是每个字左边的笔画都更为紧凑，而

1.《中国书法全集》，25卷：隋唐五代编，颜真卿1，北京：荣宝斋，1993年，第416页。

2. 见蔡涵墨：《韩愈与唐朝对统一的追求》（*Han yü and the T'ang Search for Unity*），普林斯顿：普林斯顿大学出版社，1986年，第238页。

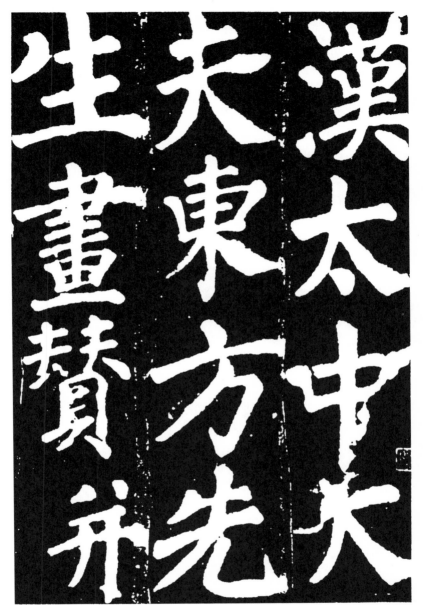

漢太中大
夫東方先
生畫贊并

右边的笔画则松散，造成一种开放的、动态的结构。颜真卿版本中的字体的运动倾向则小得多；它们非常方正，并且结构稳固，只有横画会轻微地向右边提升，左边笔画则并没有集中。颜真卿的字体是独立的方块字，而王羲之的字体则不受重心约束，更像是被离心力挣脱了外边廓。以两幅作品中的"先"字做比较？（王羲之作品中第3行的第11个字，颜真卿作品中第2行的第4个字）。由于在内心里我们将苏轼看作一位鉴赏家，我只能认为他的真正动机是赞美颜真卿。只不过他赞美颜真卿的方式，是宣称他在颜真卿的作品中发现了与书圣艺术相同的"精神回响"（spirit resonance）这种优美的品质。简而言之，根据目前可见的公认为有问题的视觉证据，我不能同意颜真卿的《画赞》是字字追摹王羲之的版本这种观点。我引用的最后一个与苏轼相左的观点来自清代鉴赏家梁章钜（1775—1849），他认为颜真卿在记录访碑一事中所写的《画赞》一文里清楚地表明了他的动机。[1] 颜真卿说："真卿于是勒诸他山之石，盖取其字大可久，不复课其工拙，故援翰而不辞焉。"当然，这一刻就是颜真卿最有可能宣称他用王氏风格写此碑的，但他并没这么说，我们当然也可以据此认为他并没有那么做。

现代日本学者外山军治（Toyama Gunji）看到了两种风格的明显差异，并提出了颜真卿用自己的风格"有意识地反对王羲之"（in conscious opposition to Wang Xizhi）来写《画赞》的可能性。[2] 我认为这种说法不合时宜。本章中我的观点是：支持颜真卿风格和反对王羲之风格的观念，作为一种政治

21

1.《退庵金石书画跋》（1845年），卷4，第32b页。
2.《书道全集》，第3版，东京：平凡社，1966—1969年，4：155。

主张的反映，是11世纪政治宣传计划的一部分。这种观念在宋以前是没有的，同样颜真卿更不可能有这种想法。尽管在唐代书论中可以轻易看到大量"唐风"（Tangstyle）的沙文主义观念，尤其是在窦臮（约卒于769）和徐浩（703—782）的书论中，但颜真卿本人除了对王羲之风格的钦佩之外，从没有这样的表述。[1]事实上，他的草书实践中所体现出的与王羲之传统的联系，也到达了一定的程度。

学习张旭

颜真卿青年时曾跟随著名的癫狂的草书大师张旭（675—759）学习。颜真卿通过亲戚认识了张旭、张旭的朋友和姻亲贺知章（659—744），与颜真卿的父亲颜惟贞（670—712）、舅舅殷践猷（674—721）和妻子家族的父辈韦述等同属一个社交圈。[2]在《草篆帖》中，颜真卿提到向张旭学习一事：

> 真卿自南朝来，上祖多以草隶篆籀为当代所称，及至小子，斯道大丧。但曾见张旭长史，颇示少糟粕，自恨无分，遂不能佳耳。[3]

我们可以撇开颜真卿自述从张旭那儿一无所获的老套、自谦的说词。任何个人风格与伟大的草书大师的典型特征具有相

22

1. 见窦臮：《述书赋》，出自《法书要录》，卷6；徐浩，《论书》，出自《法书要录》，第116—118页。
2. 见颜真卿为父亲写的墓志，《颜鲁公集》，卷7，第12b页。又见《旧唐书》，卷190中，第5034页；《新唐书》，卷199，第5683页。
3. 《颜鲁公集》，卷4，第7a页。

关性的证据，都足以在传统读者心目中建立起二人书法风格存在着传承性的事实。张旭被他的同代人描述为一个通过饮酒释放才华的传统艺术家的角色。杜甫（712—770）的《饮中八仙歌》中这样描写张旭：

> 张旭三杯草圣传，脱帽露顶王公前，挥毫落纸如云烟。[1]

另一位同时代的李颀（735年进士）写了一首关于张旭"性格素描"的诗，是这样开头的：

> 张公性嗜酒，豁达无所营。皓首穷草隶，时称太湖精。[2]

张旭是盛唐时期的伟大人物，他的传奇故事在他身后开始愈演愈烈。标准的正史是根据9世纪关于他创作过程的记录得来的：

> 张旭草书得笔法，后传崔邈、颜真卿。旭言：始吾见公主担夫争路，而得笔法之意。后见公孙氏舞剑器，而得神。
>
> 旭饮酒辄草书，挥笔而大叫，以头揾水墨中而书之，天下呼为"张颠"。醒后自视，以为神异，不可复得。[3]

1.《全唐诗》，台北：复兴书局，1961年，第1223页。
2.《全唐诗》，台北：复兴书局，1961年，第754页；翻译改编自宇文所安（Stephen Owen）：《盛唐诗》(The Great Age of Chinese Poetry: The High T'ang)，纽黑文：耶鲁大学出版社，1981年，第107—108页。
3.李肇（约活跃于806—825）：《唐国史补》，上海：古典文学出版社，1979年，第17页。张旭传见《旧唐书》，卷190中，第5034页，和《新唐书》，卷202，第5764页。

用这种非正统的方法创造的狂热粗放的草书被称为"狂草"。"狂草"一词是由"狂僧"衍生而来，对此可以参考另一位早期实践者僧人怀素（约735—约800）。狂草的特点是完全简化（有时会难以辨认）的字符，往往会有夸张的大小变化，并趋向于在连绵不断的运动中体现字与字之间的相互联系。它所追求的美学效果是反常性和表现力。尽管张旭后来被认为是狂草创作第一人，他的书法传承谱系却是正统的。他说曾跟随他的堂舅、陆柬之的儿子陆彦远（585—638）学习书法，陆彦远又是唐太宗的高级官员、书法鉴赏家虞世南的外甥和学生，[1]虞世南又跟随王羲之的七世孙僧人智永（约活跃于557—617）学习书法。因此，张旭可以说是属于古典传统一脉的。

至于颜真卿学习张旭是因为他怪诞的草书风格，还是因为他与古典传统的联系，就很难说清楚了，但是颜真卿似乎把张旭看作王羲之传统的一部分。在颜真卿给一系列描述其晚辈、僧人怀素草书的诗歌所作的序言中，将自己描绘为王羲之草书传统谱系中的新生代：

> 夫草藁之作，起于汉代杜度*、崔瑗[77—142]，始以妙闻。迄乎伯英[张芝（卒于约192）]，尤擅其美。羲献兹降，虞陆相承，口诀手授。以至于吴郡张旭长史，虽恣性颠逸，超绝古今，而模楷精法详，特为真正。某早岁尝接游居，屡蒙激劝，教以笔法。[2]

1.卢携（卒于880年）：《临池诀》，出自《历代书法论文选》，1：293。
*《文忠集》原文为"庆"，有误。——校译者注
2.颜真卿：《文忠集》，上海：大众出版社，1936年，卷12，第88页。

这份记录材料还需要仔细检验其真实性，因为颜真卿和张旭之间的接触早已被著名的文本《述张长史笔法十二意》所记载。该文据称是颜真卿和张旭之间关于书法技巧话题的对话体记录。[1]但这篇文章是在宋代炮制的。[2]尽管如此，据我所知，颜真卿文中对他学习张旭的讨论是真实的，这些文字说服我相信，颜真卿和张旭的会面不是后人编造的。怀素的这篇文章是颜真卿和张旭之间有联系的进一步佐证：

> 晚游中州。所恨不与张颠长史相识。近于洛下偶逢颜尚书真卿，自云颇传长史笔法，闻斯八法若有所得也。[3]

还有其他的一些视觉材料，是现存可以证明二人之间联系的其他来源。但这些资料都被公认是有问题的。毕竟，张旭没有任何一件署名的草书作品流传下来。西安碑林的石刻《千字文断碑》通常被认为是张旭的作品，这件作品还有另一个版本，称为《草书千字文》。[4]此外还有一件碑刻草书《心经》在归属上也有问题。[5]碑林中另一件没有署名的《肚痛帖》，该帖也曾在明代重刻过。辽宁省博物馆藏的墨迹本《古诗四帖》更是引起了许多纷争：例如，尽管两位古今重要的鉴赏家董其昌（1555—1636）和杨仁恺都认为这是张旭的真迹，但是清宫

1.最早见《墨池编》（1066），朱长文编，台北："国家图书馆"，1970年重印。
2.见余绍宋：《书画书录解题》，台北：中华书局，1980年重印，卷9，第5b页。
3.《藏真帖》，出自《唐怀素三帖》，西安：陕西人民出版社，1982年，第31页。
4.影印见《唐代草书家》，周倜编，北京：北京燕山出版社，1989年，第80—84页。
5.影印见《张旭法书集》，上海：上海书画出版社，1992年，第45—53页。

收藏目录《石渠宝笈》(1745)的编纂者却说它是赝品。[1]现藏于日本的《自言帖》,由于风格平淡、质量低劣,亦不被认为是真迹。[2]我自己认为,《古诗四帖》和《自言帖》中的书法都显得生硬而呆板,《千字文断碑》和《肚痛帖》的章法和线条则更为复杂多变。

比较一下《肚痛帖》和颜真卿《文殊帖》的墨拓本(图5和6)。在这两件作品中,我们都能看到巨大的、轻松而有条理的文字在纸面上铺开,其中有几个字跳出它们所在行列的边界,进入到邻近的行列里。许多字展现出连环的、迂回的形式,流露出一种杂乱的感觉;许多单独的字看起来结构不稳定,像是从上下文中跳脱出来,但实际上它们与各自行列的排列完全和谐一致。直线和曲线的并置创造了有趣的反差,同时赋予了书写以有机感和几何感。尽管这种比较不能提供确切的证据证明颜真卿是张旭的学生,但是颜真卿的行书确乎更接近张旭的草书而非现存的王羲之的行书(图2)。结合可靠的文献证据,我相信,古代的狂人张旭和他名下自称徒弟的颜真卿之间确实存在风格的传承。

1.见《唐代草书家》,第57页;《辽宁省博物馆藏法书选集》,北京:文物出版社,1962年,卷5;和《中国美术全集·书法篆刻编3:隋唐五代书法》,杨仁恺编,北京:人民美术出版社,1989年,第29页;彩色影印见第112—119页。又见徐邦达:《古书画伪讹考辨》,南京:江苏古籍出版社,1984年,1:94—97,和熊秉明,《疑张旭草书四帖是一临本》,《书谱》44:18—25。
2.见《书道全集》,第8卷,第180页,以及图版98—99,影印本。

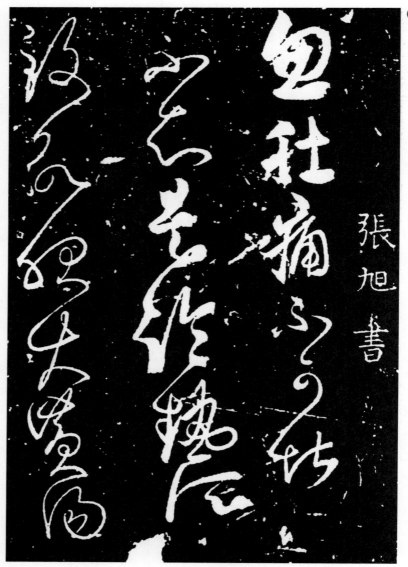

⑤ 张旭，肚痛帖，局部，年代不详，拓本，藏于陕西省博物馆*，源自《陕西历代碑石选集》，第130页。

＊今西安碑林博物馆，下同。——校译者注

⑥ 颜真卿，文殊帖，局部，年代不详，拓本，源自《忠义堂法帖》，藏于浙江省博物馆。

❼ 徐浩，不空和尚碑，局部，781年，拓本，藏于陕西省博物馆(今西安碑林博物馆)。源自《书道全集》，第3版，第10卷，第10集。

楷书风格的发展

就其草书书写方式而言，颜真卿认为自己属于古典传统的一部分。然而他的楷书似乎遵循了另一种不同的发展进路。在长安以进士致仕的岁月中，他学习了翰林院中教授的王羲之风格的楷书，这是精通科举考试的必要条件。这种训练产生了玄宗朝所期望的那类书法：字体结构紧致，笔画调整灵活，收笔干脆利落。例如颜真卿的同代人徐浩，就以书写宫廷风格而闻名（图7）。

最早于752年写于长安的《多宝塔碑》（图8），是能表明颜真卿对这种宫廷风格熟练程度的唯一的现存碑刻。*在那之后不久，从754年的《东方朔画赞》起，他就开始摆脱那种与院体书风相近的尖锐味道。《画赞》与《多宝塔碑》的方式明显不同：不用说显而易见的对笔画粗细的调整，就连尖锐的收笔也被减弱了。他把原本非常锋利的表现方式变得更加质朴、顿挫。这些都是他离开长安到地方之后仅仅两年间在书写方式方面所发生的变化，对此我想探讨几种可能的解释。就楷书而言，我没

＊颜真卿楷书早期风格的碑刻作品，其实还有1997年在河南偃师出土的《郭虚己墓志铭》，该墓志书丹于郭虚己逝世的749年之后，倪雅梅写作本书时该墓志拓本的印刷品尚未发表；此外，还有2003年在河南洛阳出土的《王琳墓志》，该墓志书丹于741年。——校译者注

和尚

域人也氏族

聞扵中夏故

空

夫撿挍尚書都官郎

東海徐浩題額

粤妙法蓮華諸佛之

也多寶佛塔證経之跡

也發明資乎十力弘

有发现任何颜真卿将自己归属于某种特别的传统的相关记述。我们知道他的早期训练是由家族成员所教, 他们会将杰出的先祖的书迹作为范本。传统的书论中, 有关于书法风格的宗派传承的描述并不多见, 或许是因为这种关系是如此明显而不需要特别加以评论。其中, 清代批评家阮元(1764—1849)曾对此发表评论。他写道: "唐之殷氏(仲容)、颜氏(真卿), 并以碑版隶、楷世传家学。"[1]殷仲容是颜真卿的舅祖。他以隶书闻名, 他是唐高宗和武则天(649—704在位)时期最杰出的两位书法家之一。他在朝中兼任多个重要职务, 并负责为唐太宗的昭陵陪葬的高级官员撰写墓志铭。[2]他的内兄颜昭甫去世后, 殷仲容担负起他的子女的教育之任, 颜元孙(668—732)和颜惟贞因此将他的书法风格传给颜真卿的伯父和父亲。[3]据说颜元孙的风格与殷仲容如出一辙, 并且他亲自教过颜真卿。[4]因此颜真卿的书法根基应该是殷仲容一路的书风。

如果《多宝塔碑》的书写方式是颜真卿童年时期所学的颜氏和殷氏风格, 并综合以唐翰林院所学的院体王氏书风的综合体, 那么对《画赞》中所表现出的书法方式的改变唯一可能的

1.《北碑南帖论》, 出自《历代书法论文选》, 2: 637。

2.《书道全集》, 8: 187和7: 图41g。

3.《颜鲁公集》, 卷7, 第12a页。

4.同上, 第13a页。

解释，就是颜真卿因为某种原因，让殷仲容的影响突出表现了出来。他方方正正、结构开放的字体看起来更接近于殷仲容的《李神符碑》（图9），而非王羲之的《画赞》。然而，我认为这并不是对王氏风格的有意拒绝，而是对宗族关系的自觉肯定。在平原任职期间，祖先宗族关系就已经进入颜真卿的意识中。他的家庭成就的自豪感体现在他写的颂赞三颜曾在3、6和8世纪掌管平原的碑文中——而且，平原接近临沂，这里是颜氏祖先家族在古琅琊（今山东）的所在地。

　　对于《多宝塔碑》和《画赞》风格差异这一问题，17世纪的鉴赏家孙承泽（1592—1676）提出了另一种阐释，并经过现代学者朱关田大力渲染。孙承泽是这样描述《画赞》的："此赞在山东陵县，书法校他刻更严整。予以曼倩（东方朔）生平极诙谐，后世乃有以极正之笔书其赞者，使曼倩见之，当为骨疏。"[1]换言之，颜真卿不得不在书法中用公开、直率的方式来化解东方朔传记中描写的诡计多端的道家形象。颜真卿"中正"（upright）的书写方式从视觉上"矫正"（rectify）了东方朔被扭曲的个性。朱关田进一步对比了《画赞》"严峻整齐"（severe and ordered）的书写方式和《多宝塔》所使用的书写

1.孙承泽：《庚子销夏记》（1660）（知不足斋刻本），卷6，第14a页。

淮

明

冠

净

軍

秋

志

年

方式。[1]他指出，由于《多宝塔碑》文风过于夸张，所形容的宗教"奇迹"经不起严密的审查，对于这种大型宗教碑文，颜真卿只有采用华丽和矫饰的宫廷风格才合适。这两位历史学家的大胆的假设是，颜真卿修改了他的风格以反映他所抄录的文学作品的内容。我可以把他们的观点进一步延伸，由于颜真卿也不是文本的作者，并不是用他自己的声音说话，因此他没有迫使自己以自己的书法方式来表现文本。相反，他是适当地用他的书法方式来回应文本的内容，要么适应它，要么抵触它。在《画赞》碑中所见的变化的另一种解释是，它反映了另一种版式的影响——悬崖雕刻，或摩崖。"摩崖"的字面意思是"平滑的悬崖"，这是由在自然的石头形成的光滑表面上雕刻文字的常规做法的命名。为了寻找《画赞》碑的开放式结构和圆笔的另一种艺术源头，朱关田和其他当代的中国艺术史学家把其风格和山东泰山"经石峪"摩崖石刻联系到一起寻找相似点。[2]最常被提及的作品，是未署名的《金刚经》（图10）——通常认为写于570年左右。[3]*它被刻在一个干涸的河床上，字迹十分庞大（平均约45×50厘米），并且具有开阔的结构和钝挫、未经调整

30

1. 朱关田：《中国书法全集》，25：6。
2. 朱关田：《中国书法全集》，25：5。
3.《书道全集》，6：191。
*《泰山经石峪金刚经》书写者应是北朝僧安道壹。——校译者注

的笔触。这个对比中尤为引人注目的事实是，泰山距离平原南部只有110公里远。

　　然而我们没有绝对的证据，能证明颜真卿曾经去过泰山的经石峪，或者看到过该摩崖的拓片。这种联系不能通过文献证据来证实，视觉上的证据也并不强烈。在实践中把北朝时期（386—581）某些名不见经传的无名碑刻当作后期著名书法家书写风格来源的做法，是在乾隆年间（1736—1795）金石学复苏的大背景下展开的。中国学者今天仍然坚持这个可疑的做法，一些研究书法的西方学者也一样。[1]正如我在别处所讨论的那样，无名氏书法风格在书法史上具有一席之地的思想，与传统士大夫和宗族意识背道而驰。[2]人们只有在历史环境发生改变的前提下才能摆脱这种偏见，而导致这种历史环境发生改变的动因正是18世纪金石学运动的兴起。

　　迄今为止，我们所看到的对颜真卿风格转变的解释，包括宗族风格的重现、文本内容的流露以及早期摩崖石刻的影响。此外，离开宫廷到了地方，也使得颜真卿放弃了大都市风格（metropolitan style）。他能否采取一种自觉的"地方"风格（provincial style）？如果大都市风格是鲜活、规矩的话，那么地方风格是不是质朴、古老的呢？如果他真的接受了这样一种审美，那么以上对他书风改变所提出的两种解释就结合在一

1. 举例，见 Stephen J. Goldberg，《初唐的宫廷书法》（*Court Calligraphy of the Early Tang Dynasty*），《亚洲艺术》（*Artibus Asiae*），49（3—4）（1988—1989）：189—237。

2. 见倪雅梅：《刻帖书法在中国：修订与接受》（*Engraved Calligraphy in China: Recension and Reception*），《艺术通报》（*Art Bulletin*），77（1）（1995年3月）：106—114。

起了。诸如经石峪这样的摩崖就不是在大都市中产生的。它们是在山区旷野中被发现的，被视为自然场景的一部分，仿佛从岩石的裂缝深处有机地生发出来。它们的字体结构松散、笔触顿挫，不像宫廷作品那样做作、锋利和精致。同样，通过重复殷仲容的风格也可以即刻传达出这种古老的特质，因为殷仲容正是一位平顺、方正的古隶大师。

另一个难解之谜是被颜真卿替换掉的韩思于720年所立的石碑。在颜真卿的记录中，他从来没有提到殷仲容、王羲之或泰山，但是他伤心地说韩思的碑文被腐蚀掉了。颜真卿的说法是在某种程度上回应韩思吗？这个问题肯定没有答案。尽管三块于金代重刻的颜真卿石碑残片尚留在德州，但是据我所知，韩思的石碑已彻底遗失。颜真卿的《画赞》与其说是和王羲之相关，不如说它是与韩思有关。他在个人和国家都不安全的时期看到的这块石碑，已经陈旧不堪并长满苔藓。在这种情况下，他的反应应该不会是坚持个人主义并对王羲之进行美学挑战，而是要重新肯定传统，并将自己的风格与这种历时数世纪的稳定风格联系在一起。因此，基于现有的证据，我认为殷仲容的风格对颜真卿远离玄宗朝时期书法风格的发展有着最为强烈的影响。

虽然我认为颜真卿抄写的《画赞》既不是对王羲之作品的模仿，也不是对他的挑战，但是当颜真卿看了这件不到四十年就几乎被毁掉的石碑时，先人的话语可能已经在他心中产生共鸣。王羲之在他著名的《兰亭序》结尾中写道：

况修短随化，终期于尽。古人云："死生亦大矣！"岂

不痛哉! 每览昔人兴感之由, 若合一契。[1]

这种对人生苦短的深刻认识, 在720年庙前空地石碑上的颜真卿的描述中也有所表现:

> 同兹谒拜, 退而游于中堂, 则韩之刻石存焉。佥叹其文字纤靡, 驳藓生金, 卌年间, 已不可识。

《兰亭序》继续写道:

> 后之视今, 亦由今之视昔, 悲夫! 故列叙时人, 录其所述。虽世殊事异, 所以兴怀, 其致一也。后之览者, 亦将有感于斯文。

王羲之通过《兰亭序》同时获得文学和书法上不朽的声名。同样, 韩思的名字也因被写入《画赞》, 而进入了中国文化的历史长河之中, 但是当颜真卿和他的同伴发现这块碑时, 韩思的不朽已经到了崩溃的边缘。颜真卿拯救了韩思的名字, 但是韩思被淹没的字迹却向颜真卿发出了清醒的警告。这使得颜真卿在《画赞碑》的碑阴记中描述了他的应对之策:

> 真卿于是勒诸他山之石, 盖取其字大可久。

1. 译自大卫·拉铁摩尔(David Lattimore):《典故和唐诗》(*Allusion and Tang Poetry*), 出自《唐朝的观点》(*Perspective on the Tang*), 芮沃寿(Arthur F. Wright)、杜希德(Denis Twitchett)编, 纽黑文: 耶鲁大学出版社, 1973年, 第412页。

正如韩思所做的那样，颜真卿也将自己与东方朔、夏侯湛和王羲之的不朽声名联系起来，从而在历史面前对他未来的声名进行了自我定位。

颜真卿的战前生涯

颜真卿任职平原，遇到了他官职等级和荣誉头衔稳步上升的仕途上的第一次考验。从6世纪颜之推搬到长安，颜真卿一家居住在那里并五代为官。虽然颜真卿的祖先颜之推和颜师古（581—645）都很杰出，但他的祖父颜昭甫除了担任曹王、晋王侍读外，再未能担任过有实权的职务。他的父亲颜惟贞也仅是担任薛王李隆业（约687—734）的僚属。因此，颜真卿的兄长们是通过科举取士而开始他们更杰出的职业生涯。颜真卿的哥哥颜允南（694—762）尤其成功，看起来似乎能够助力他的弟弟颜真卿和颜允臧（710—768）的仕途。712年，颜惟贞英年早逝，殷氏带着她的孩子们投奔长安她哥哥殷践猷家。721年，殷践猷去世后，一家人又投奔殷氏的父亲吴县（今天江苏苏州）县令殷子敬。后来，全家人又搬到洛阳，由颜真卿的伯父颜元孙继续教导他。颜真卿在洛阳拜张旭为师。

颜真卿的母亲教他阅读，姑母颜真定（654—737）教他诗赋。颜真卿能够与他父亲已婚的妹妹有如此亲密的接触似乎很不寻常，但其实颜真定所嫁者正是他母亲的哥哥殷履直。多年来颜氏与殷氏的关系网错综复杂，五代人中，颜家的男子六次与殷家女子通婚。他们的血统相混的程度相当大：不仅颜真定嫁给殷履直，颜惟贞娶了殷子敬的女儿，而且颜真卿同辈的两

个兄弟与殷家的堂（表）姐妹通婚。[1]

颜真卿的哥哥颜允南对他也有极大的影响。颜真卿在为颜允南写的墓志中详细叙述了童年时期的一个小插曲，是一句表现兄弟二人关系的说教之词：

家常有折胫鹤，初真卿小年时戏书其背，君切责曰："此虽不能奋飞，竟不惜其毛羽，奚不仁之甚欤！"其恻隐者如此，真卿终身志之。[2]

734年，颜真卿登进士第。那一年进士科的主考官是吏部考功员外郎孙逖（696—761），同年他选取了许多杰出的其他人才，包括杜鸿鉴（709—769）、李华（约710—767）和萧颖士（706—758）。[3]大约三十年后，颜真卿为孙逖的文集作序。[4]那一年颜真卿还娶了韦迪的女儿为妻。韦迪是著名的史学家、目录学家韦述的弟弟，韦述还是孙逖以及颜真卿的长辈颜元孙、殷践猷的密友。[5]

颜真卿为官生涯初期，他所担任的大多数是长安或者长安周边令人梦寐以求的职位。736年，他参加吏部铨选，这是一

1. 见蒋星煜编的家谱：《颜鲁公之书学》，台北：世界书局，1962年，第7页。颜真卿兄长的信息见《颜鲁公年谱》，出自《颜鲁公集》，第15a页。
2. 《颜鲁公集》，卷8，第7b页。
3. 见麦大维（David McMullen）：《8世纪中叶的历史与文学理论》（*Historical and Literary Theoryinthe Mid-Eighth Century*），出自《唐朝的观点》（*Perspectives on the T'ang*），第310页。
4. 写于765年；出自《颜鲁公集》，卷5，第1a—2a页。
5. 颜真卿的婚姻见《颜鲁公年谱》，出自《颜鲁公集》，第3b页；和韦述、颜元孙、殷践猷以及孙逖的友谊见《文忠集》，卷10，第77页，颜真卿为孙逖的文集作序见《文忠集》，卷12，第88页。

种对骈文和诗歌创作能力的考试。经吏部铨选后，他被授朝散郎和秘书省著作局校书郎，这个职位通常只给那些有特殊文学前途的人。颜真卿的母亲于738年去世后，他和兄弟们离职为母守丧三年。741年，他返回长安待职。继担任校书郎后，他又于742年被举荐参加"博学文辞秀逸科"考试。这种特殊的考试是由唐玄宗在勤政殿亲自主考，他以甲等登科。因此，是年初冬，他被任命为京兆府醴泉县县尉，靠近唐朝皇帝的避暑行宫和帝王陵。

此时，颜真卿把几个未来将会引领时代文学特色的年轻人拉入朋友圈中，包括萧颖士、李华和元结（719—772）。这些人是儒家知识分子群的主要成员，他们反对过度的语言修饰和含意模糊的宫廷诗歌。取而代之的是，他们通过提倡古文，促进了在表达儒家道德和社会价值方面的复古运动。[1]于是颜真卿与一群倡导"复古"的文人学士联系起来，使得他成为韩愈、欧阳修和此后"古代"儒家价值观支持者们所看重的一位特别有魅力的候选人。

颜真卿因治理醴泉有方而被举荐，746年，任散官加通致郎，由醴泉县尉升任他的伯父颜元孙曾担任过的长安县尉。长安县包括朱雀门西边的所有社区，因此西都的一半都在颜真卿的管理之下。然后，747至749年，他担任了监察御史，填补了两个军事监察的职务：先是充河东、朔方军试覆屯交兵使，第二年充河西、陇右军试覆屯交兵使，第三年再充河东、朔方军试覆屯交兵使。

749年秋，颜真卿返京，迁殿中侍御史。不久，他就因直

1.宇文所安：《盛唐诗》，第243页。

率的批评而得罪上级，就像他后来一次又一次所做的那样，直至余生。在这个特殊的案子中，御史吉温因为私人恩怨陷害已故宰相宋璟（663—737）之子被贬地方。"为何因一时的怨忿，就想危害宋璟的后人呢？"颜真卿抗议道——这不仅引起吉温对他的敌意，也引起杨国忠的厌恶，他意识到这样一个诚实、直言不讳的官员对自己是有危险的。杨国忠调任颜真卿为东都畿采访判官，但是他很快就于750年底回京，任殿中御史。颜真卿担任殿中御史两年后，于752年改任武部员外郎。他作为书法家的需求似乎从这一时期就开始了。在朝中担任要职的颜真卿是杰出的政治家和书法家的后代，他被要求撰写重要碑文，以供公众纪念。他为工部尚书郭虚己、河南府参军郭揆撰文并书丹墓志铭（现已不存）*。大约754年，他为元结的远亲、著名的大儒元德秀（696—754）撰写墓志。尽管碑已不存，但是碑文因《新唐书》李华传中的记载而著名。墓碣铭由李华撰写，颜真卿书丹，李阳冰（约722—约785）篆额并镌刻。李阳冰不仅是唐朝著名的篆书大师，还是诗词学者、官员和大诗人李白（701—763）的朋友。

颜真卿现存的最早作品作于752年，即前面讨论过的《大唐西京千福寺多宝塔佛塔感应碑》（图8）*。这块碑是应楚金禅师之请所书，立于唐长安西北处安定坊千福寺内。这块碑文称作"感应碑文"，由岑勋撰写，颜真卿楷书抄录，徐浩隶书题额。它立于今天西安碑林博物馆内，这块碑因被俗称为《多宝塔碑》而为人所熟知。同时，颜真卿还被邀请撰写儒家纪念碑

*本书成书后出土的《王琳墓志》作于741年，《郭虚己墓志铭》亦作于749年或此后，参见前文译注。——校译者注

的碑文——《扶风夫子庙堂碑》,扶风(陕西)位于长安西边100公里处。这块碑由程浩撰文,并且仍由徐浩篆额。这块碑于16世纪末期出土时遭损毁,只剩八行字迹清晰可辨。现在只有墨拓本存世(图11)。

然后,到了754年,颜真卿就接触到同时代最伟大的书法家的风格——徐浩、李阳冰、唐玄宗和张旭——更不用说他那些以书法闻名的自家亲戚颜元孙和殷仲容了。这些影响颜真卿早期风格形成的力量,与我们看到的徐浩和唐玄宗的宫廷风格是一脉相承的,而且我一直主张他的家庭传统在其风格形成过程中的重要性。李阳冰的篆书对颜真卿楷书的深刻影响稍后再述。

753年,皇帝命令数十位大臣出京充任指挥官的职位,做武部员外郎的颜真卿有资格对这个不怎么值得称羡的荣誉做出选择。在颜真卿动身去平原那天,他的连襟岑参(715—770)为他作诗一首。诗的结尾句是:"苍生已望君,黄霸宁久留。"[1]黄霸(卒于公元前51年)是西汉大臣,因治理地方郡县成绩突出而升任高官。虽然岑参先知般地预见到了颜真卿掌管平原会为他赢得国家的荣誉,但他也一定预料到了最好是在平静的地方生活中获得这种声名,而不是在混沌的战乱年代。

1.《岑参集校注》,第108页。

⓫ 颜真卿，扶风夫子庙堂碑，局部，约 742-756 年，拓本，藏于首都图书馆。————

知其至明

『巢倾卵覆』：安史之乱

安禄山自幽州起兵叛唐仅仅十三天后，他的部队便洗劫洛阳城。叛军一路向南，在河北境内的各个郡县几乎没有遭到任何官方或民众的抵抗。叛军西至平原郡，避开颜真卿的严密防守，直达颜真卿的堂兄颜杲卿任太守的常山。[1] 叛军忽然出现在常山郡时，颜杲卿和他的副手、常山长史袁履谦根本没有武力抵抗安禄山，只能在路上向他表示顺从。安禄山赏给颜杲卿和袁履谦每人一身官袍以肯定他们的效忠，同时又将几个颜家的族人作为人质囚禁起来。安禄山又进一步命令颜杲卿和袁履谦给自己的亲信李钦凑、高邈、何千年等提供武力支援，以便他们守护直达河北的险要通道——土门。

战争中的颜真卿

安禄山最初造反时，曾命令颜真卿率平原、博平两郡兵力驻守博州河岸浅滩以抵抗朝廷军队。颜真卿却趁机在当地征募新兵以增援平原郡卫戍部队，并任用其他当地官员做将领。平原义旗一举，短短一周的时间里，他就集结了一支万余人的大军。颜真卿在平原城西门外犒劳士兵、举义誓师，并慷慨陈词，军民无不义愤填膺，他又亲自检阅了军队。此举鼓舞了饶阳、济南太守们的士气，他们纷纷举起义旗，誓与平原共存亡。

1. 本章中关于颜杲卿和颜真卿的生平记载源自司马光：《资治通鉴》，卷217；殷亮：《颜鲁公行状》，第11b—20a页；颜真卿为颜杲卿写的墓志铭《文忠集》，附拾遗，卷2，第37—40页；《旧唐书》中的颜杲卿传，卷187下，第4896—4899页，以及欧阳修、宋齐等人的传记，《新唐书》，卷192，第5529—5532页；还有《旧唐书》中的颜真卿传，卷128，第3589—3592页，以及《新唐书》中的颜真卿传，卷153，第4854—4857页。

此时，已是天宝十五年（756）初，颜杲卿设计瓦解了叛军对土门的防守，如此一来，就可以让唐大军从西部进入河北境内，并切断叛军和北方的补给线。他假托安禄山之名将李钦凑招致常山。李被杀于城墙外，他的同党被捉，于第二日处死，土门的叛军也因此作鸟兽散。高邈和何千年被活捉，与李钦凑的首级一起被颜杲卿的儿子颜泉明解送回长安。然而颜泉明在途经太原时被节度使王承业扣留，王承业扣下表状自己上呈并献出叛将，还将打通土门要塞也当作他自己的功劳。唐玄宗在不知内情的情况下提升奖赏了王承业。但是玄宗很快就知道了颜杲卿的功绩，便加官至卫尉卿，兼御史大夫。

颜杲卿打通土门要塞后，河北十七个郡同一天内归顺朝廷，推举颜真卿为盟主，拥有二十万兵力，并且截断了燕赵的交通联络。河北有变的消息传到安禄山的耳朵里时，他已经由洛阳出发向西直达长安城，于是他立即回师洛阳，发起对常山郡的进攻。史思明领导的叛军向南进攻常山，蔡希德则领导另一支队伍从北部夹攻。常山郡并没有重兵把守以防围攻。在六个月的持续战斗之后，御敌物资全部耗尽，城池陷落。颜杲卿的儿子颜季明和外甥卢逖被砍头，但是颜杲卿和袁履谦被叛军俘获送至东都洛阳，带到安禄山面前。

安禄山见了颜杲卿，当面斥责他说："我擢汝为太守，何负于汝，而乃反乎？"

颜杲卿回答说："吾代受国恩，官职皆天子所与。汝叨受恩宠，乃敢悖逆。吾宁负汝，岂负本朝乎？臊羯胡狗，何不速杀我！"[1]安禄山盛怒之下命人将杲卿绑在桥柱上，在何千年的弟

1. 出自颜真卿为颜杲卿写的墓志铭《文忠集》，附拾遗，卷2，第39页。

弟以及一众旁观者前示众，他仍然骂不绝口，被叛贼割去了舌头，最终被残忍地凌迟致死。

颜真卿的所作所为和他的堂兄对安禄山所表现出的一样令人不可思议。早在天宝十四年（755）他就曾派杨国忠的一个密探上表朝廷安禄山要反的消息。[1]唐玄宗起初听到安禄山反叛的消息时，不无悲伤地说："二十四郡，曾无一人义士邪！"颜真卿派他的司兵参军快马到长安向玄宗报告，当他到达时，玄宗派帝国的最高官员列队出去欢迎，他径直飞奔至皇宫内殿门外。当颜真卿的奏表呈上时，玄宗大喜，对左右官员说："朕不识颜真卿作何状，乃能如是！"

东都洛阳失守的消息是由叛军使节段子光传到河北的，他带了洛阳城三位高官的首级示众，一个郡接一个郡地展示，颇为骇人。根据《颜鲁公行状》的作者殷亮的记述，段子光拖着这些头颅尘土飞扬地到达平原郡的城门外后，叫嚣着说："仆射十三日入东京，远近尽降，闻河北诸郡不从，故令我告之。公若损我，悔有日在！"然后他一一指明这三颗头颅的身份。颜真卿确认了他们的身份后，却佯装平静地哄各位将领说段子光在撒谎，然后他将段拦腰斩断，再悄悄把三颗头藏了起来。过了几日，他们被梳洗干净，安上用稻草编的身体，在城外装殓祭奠。颜真卿为他们服表三日。

段子光在一个冬日被行刑，史思明领导的叛军在回攻常山

1. 见蒲立本（Edwin Pulleyblank）：《安禄山叛乱和晚唐中国长期藩镇割据的兴起》（*The An Lu-shan Rebellion and the Origins of Chronic Militarism in Late T'ang China*），出自《唐代社会论集》（*Essays on T'ang Society*），约翰·佩里（John Curtis Perry）和巴德维尔·史密斯（Bardwell C. Smith）编，莱顿：博睿，1976年，第41页注释11。

郡，还有一小撮河北的兵力也回到叛军一路。由于此前守城成功，颜真卿被任命为户部侍郎以做奖赏，但仍继续任平原太守。很快，朝廷又加任其为河北采访处置使，掌管检查刑狱和监察州县官吏，这个位置不久之前还是安禄山所坐。进攻常山郡后，史思明的叛军东移，以便围攻饶阳。初春，李光弼（708—764）率部队从土门出发，打败叛军，收回常山郡。史思明再一次进攻常山，却遭遇抵抗，被迫自立。

颜真卿接着设计打通河北西南角的崞口，以使大军进入。他合平原、清河诸郡兵力以及博平郡的义军，清除魏郡太守。叛军以两万兵力挑战三郡义军，苦战终日，叛军溃不成军，魏郡太守逃窜。

为了阻止大军援救饶阳，史思明派了一支巡逻兵包围了平原郡。颜真卿担心抵挡不住，召北海（山东）太守贺兰进明前来，率他的精锐骑兵和步兵渡过黄河进行援助。颜真卿率部下列队在岸边迎接，二人互相作揖行礼，在马背上痛哭。于是军权渐渐归于贺兰进明，颜真卿将魏郡之战的功劳也让给了他。最终，朝廷加封贺兰进明为河北招讨使，而这原本是颜真卿的职位。

在此期间，唐朝大将郭子仪（697—781）和他的部队经过土门与李光弼汇合，合击叛军史思明和蔡希德。他们瓦解了叛军势力，收复了失地常山郡南部。很快，大规模战争全面爆发，史思明和蔡希德的军队得到安禄山从洛阳和幽州派出的支援，他们与唐军在嘉山展开血战，最终溃败。他们逃亡后，平原的包围被解除。

唐军很快拿下冀州，并加强了对河北中心地带的统治。由于受到唐军大胜的激励，平卢军节度使刘正臣控制了这片地

区，将幽州的叛军势力归唐。为坚定刘正臣的信心，颜真卿从平原派出一支队伍渡过渤海带给他礼物：成船的物资和他年仅十岁的独子颜颇做担保。效忠唐朝的军力现在要向幽州挺进。

然而，到了夏天，宰相杨国忠却让哥舒翰（卒于756）带领镇守潼关的大军倾巢而出，结果中了叛军的伏击，潼关破，唐军大败，长安失陷。当李光弼和郭子仪听到潼关被破以及唐玄宗仓皇入蜀的消息后，他们将部队经由土门撤出河北。很快，他们得知太子已然逃至灵武（宁夏）称帝，于是向西班师。

唐军撤退时，河北的效忠派独自抵挡叛军。补给和军需几乎已经消耗殆尽，颜真卿不得不想尽各种办法筹得军资，包括收购景城的盐，然后再出售，将所获利润用于军需。此举很快就获得皇室的奖赏。唐肃宗任命他为工部尚书兼御史大夫，复任河北招讨使。

初秋时节，安禄山派史思明和尹子琦征讨河北。在接下来的三个月里，河北诸郡的城门纷纷沦陷。最后，只有平原、博平、清河三郡尚存，但兵丁已是妻离子散、人心惶惶。颜真卿意识到，这样坚持下去，带给他的要么就是毫无意义的死亡，要么就是在叛逆者手下接受不忠诚的官职，于是他领了一小支骑兵放弃平原郡，渡过黄河。整个冬天他一路向西，避开叛军，直到武当（湖北）才终于安全。

至德二年（757），唐肃宗从灵武回到凤翔，设置了一个临时的小朝廷。他在一定程度上报答了颜真卿的英勇行为，并增加临时朝廷微薄的官员队伍，为表彰颜真卿的忠诚，给武当发出昭示任命他为宪部尚书。两个月后，颜真卿在临时朝廷上表示谦让，对弃郡抱着戴罪心理，要求朝廷贬其一官，以示赏罚分明。他的辞呈如下：

属逆贼史思明、尹子奇等乘其未至，悉力急攻，诸郡无援，相次陷没。皆由臣孱懦无谋，致此颠沛，诚合殉命危难，死守孤城。以为归罪阙庭，愈于受擒贼手，所以僶俛偷生过河……

行至武当郡，又奉恩命，除臣宪部尚书兼令使者，送告身与臣。捧戴殊私，不任惶惧。

又臣名节虽微，任位颇重。为政之体，必在律人，恩先逮下，罚当从上。今罪一人，则万人惧。若怙于宠，四海何瞻? 伏愿陛下重贬臣一官，以示天宪，使天下知有必行之法，则知有必赏之令，宠荣过于尚书远矣。无任恳悃之至。[1]

皇帝是这样回复的：

虽平原不守，而功效殊高。自远归朝，深副朕望。允膺曳履之命，无至免冠之请。[2]

颜真卿在朝中一直以一位温柔敦厚的传统儒家精神倡导者的形象示人，并且他意识到自己的家族与孔子的八个颜姓弟子有关系。但是自他从平原郡回来之后，对其他朝廷命官的批评变得愈发频繁起来。[3] 正常政治生活恢复的重要标志有两点：一是对有关礼仪仪式要进行正确的命名；二是在朝廷上要有得

———

1.《文忠集》，第一册，卷2，第8—9页。
2.同上，卷2，第9页。
3.颜真卿在为颜含写的墓志铭以及《颜家庙碑》中，暗示他的父系是属于儒家八派中的颜氏一脉。(《文忠集》，附拾遗，卷2，第30页，以及卷16，第117页）

体的行为。颜真卿此时回归的朝廷已不再像两年前唐玄宗统治下那样灿烂辉煌了。现在，唐肃宗所掌控的朝政不在长安或洛阳，而是在从长安沿渭河而上的军事总部凤翔，由一小部分剩余的军队和唐朝官员支持。当时太上皇唐玄宗在世，污蔑唐肃宗篡权和派系阴谋的谣言仍隐约可见。这种异常而临时的状况激发了颜真卿的高度警觉。到了第八个月，他仍留在朝中，对同僚提出几条控诉，弹劾其中一人上朝时显出醉态，另一人在朝中无礼僭越，并向皇上抱怨还有一人明显在皇嗣之前骑马。他甚至还批评了皇上的行为。其中一个例子是他反对皇帝在特定的仪式上所使用的称谓；另一个例子是建议皇上在重建的被安禄山毁坏的长安唐朝太庙前服衰三天。

颜真卿的坚持抗敌以及他兄弟们（颜允臧任监察御史，颜允南任司封）所在的高位为他带来的声誉，对宰相崔圆、李麟、苗晋卿构成了威胁。公元757年末，长安、洛阳两京被收复之后，已是太上皇的唐玄宗接到奏请返回长安，而颜真卿则被贬出朝，远赴距离长安东北部100公里的山西同州担任刺史。唐史中断言他的被贬是"为宰相所忌"。[1]显然，两种观点都有道理。

颜真卿为何在回归朝廷之前接受一个如此棘手的儒家角色？他为什么用自我检讨的方式拒绝了宪部尚书的任命，并且对他察觉到的朝中每一个细小的疏忽进行批评，以至于疏远了他的支持者？在儒家理念中，君子应懂得何时进何时退。留在平原郡则必死无疑。但在这些可以理解的行动中，颜真卿对

1.《旧唐书》，卷128，第3592页；《新唐书》，卷153，第4856页；《颜鲁公行状》，第19b页。

皇室维持完美表现的想法落空了。孟子说："生，亦我所欲也；义，亦我所欲也。二者不可得兼，舍生而取义者也。"[1]颜真卿选择了生，但他知道有一个人是舍生取义的。在给堂兄颜杲卿的祭文中，他这样写道：

> 公与真卿偕陷贼境，悬隔千里。禀义莫由，天难忱斯。小子不死，而公死，痛矣哉![2]

颜真卿并没有在平原成为一个殉道者这件事困扰着他余下的人生。因此大约在三十年后，当颜真卿在另一支叛军手上真正要面对自己的人生终点时，他告诉俘虏者，自己要"守吾兄之节，死而后已"。[3]

公元758年春天，颜真卿自同州刺史迁为距同州东40公里的蒲州刺史，并晋封丹阳县（今天江苏南京附近）开国侯。政府军已经收复两都，安禄山已死，而史思明暂且重新臣服朝廷。颜杲卿另一个还活着的儿子颜泉明从叛军的狱中释放，他回到洛阳寻回父亲的尸骨，安葬于长安的家族墓地中。颜真卿命颜泉明寻访部下成员，妻子儿女，以及在常山郡的两年中跟随颜杲卿和袁履谦的随从，和颜氏一族曾被抵押为人质的亲人。颜泉明带回蒲州三百多人，颜真卿慷慨解囊，并陪同他们去往自己的目的地。

1.摘录自理雅各（James Legge）:《中国经典》，香港：香港大学出版社，1960年，重印，2：411。
2.《文忠集》，附拾遗，卷2，第40页。
3.《旧唐书》，卷128，第3596页。

《祭侄季明文稿》

颜泉明同时带回了弟弟颜季明的头骨，颜季明于756年冬天常山郡陷落时被叛军斩首。颜真卿在侄子颜季明的头骨被带回长安埋葬之前，为他写了一篇悲愤激昂的祭文：

维乾元元年岁次戊戌九月庚午朔三日壬申[758年10月9日]第十三叔银青光禄大*夫使持节蒲州诸军事蒲州刺史上轻车都尉丹杨县开国侯真卿，以清酌庶羞祭于亡侄赠赞善大夫季明之灵：

惟尔挺生，夙标幼德。宗庙瑚琏，阶庭兰玉，每慰人心。方期戬谷，何图逆贼间衅，称兵犯顺。

尔父竭诚，常山作郡。余时受命，亦在平原。仁兄爱我，俾尔传言。尔既归止，爰开土门。土门既开，凶威大蹙。贼臣不救，孤城围逼。父陷子死，巢倾卵覆。天不悔祸，谁为荼毒？念尔遘残，百身何赎？呜呼哀哉！

吾承天泽，移牧河关。泉明比者，再陷常山。携尔首榇，及兹同还。抚念摧切，震悼心颜。方俟远日，卜尔幽宅。魂而有知，无嗟久客。呜呼哀哉，尚飨！[1]

作为艺术品的《祭侄文稿》

《祭侄季明文稿》现藏于台北故宫博物院，用锦缎装裱，上有名人题跋和几个世纪以来的藏家鉴藏印数十方。（图12）在《祭侄文稿》原卷上有九则题跋，时间跨度从元代（1279—

*原文脱"大"字。——校译者注
1.《文忠集》，卷10，第80页。

45

1368）到18世纪。鲜于枢（1257？—1302）于1283年得到此卷，宣称他查到宣和小玺和宋徽宗（约1101—1125）天水圆印还能看见。张晏于1301年从鲜于家族那儿得到此卷，他记录了宣和小玺和题记被笨拙地裁切掉，独把偏爱的天水圆印留下。如果这个关于印的证据无误的话，则可证明它曾著录于《宣和书谱》中。上面还有两方明显的印，让人联想起高宗朝（约1127—1162）的女性鉴藏家：吴皇后（1115—1197）和贵妃刘娘子。直到元人侵之前这个卷轴很有可能还是宫中之物。在整个元朝，这件作品一直在艺术家和高级官员赵孟頫（1254—1322）的交友圈中流传。卷上有他的一方印，除此之外还有他的好友鲜于枢和周密（1232—1298）的题跋。尽管卷上没有明人的题跋，但是上面能看到一方明代藏家的印，而且此卷在数本明代的艺术著录中有所记载。两则写于1694年和1724年的题跋描述了17世纪末和18世纪早期私人藏家的传承关系。卷上有乾隆的题署，并于1793年著录于《石渠宝笈续编》中，象征着在他统治时期这件作品曾入库清宫收藏。

总结一下《祭侄文稿》的收藏史，在唐五代时期，它很有可能是在颜真卿的家族中私下传递。11世纪晚期，富有的长安收藏家安师文同时拥有了这件作品和颜真卿另外几件作品。[1]12世纪初，它进入宋室宫中，南宋覆亡后才出现在公众视野里。它在私人藏家中流传，在乾隆年间又再度成为皇室所有。此后它一直藏于宫中，直到1948年随着其他被国民政府的官员扣押的故宫旧藏文物运往中国台湾。

1.米芾：《宝章待访录》，台北：世界书局，1962年，第7a页。

《祭侄文稿》的审美接受

《祭侄文稿》的持久魅力是浑然天成的展现，用了草稿的形式，书写方式简单朴素，它所描述的是个人事迹的纪念碑性，以及颜真卿声泪控诉的真情流露。在《祭侄文稿》的开端，文字是平静、易读的行书。但是随着《祭侄文稿》的展开，书写笔画开始变得急促，到了最后几行已是匆忙潦草的草书。涂抹得不成行，涂乙用的线条和字体到最后都变大了。当写到常山如何陷落时，颜真卿的悲痛之情使得在叙述过程中的停顿极其明显。他先写了"贼臣拥众不救"，然后涂去，重新又写"贼臣不救⋯⋯"，但是他又不能很明显地写出王承业所做的可怕之事，所以他把"拥"字再度涂去，只是简略地写到"贼臣不救，孤城围逼"。

《祭侄文稿》所获得的声誉不仅仅是来自它的内容，同时还有对书法审美的影响。北宋诗人、官员、书法家黄庭坚（1045—1105）曾评价《祭侄文稿》文学和视觉艺术的双重影响："鲁公祭季明文，文章、字法皆能动人。"[1]为了理解黄庭坚的审美标准（今天已被普遍接受），首先我们必须承认《祭侄文稿》不是一件具有常规意义上的美学特征的艺术作品。人们甚至可以质疑它到底能不能算作一件艺术品，因为它只不过是一篇葬礼上用的草拟的发言稿。在大多数并不精通传统文学艺术价值的人们眼中，它不过是一张记录文字和涂改痕迹的纸张而已。它没有对笔画的边缘进行艺术化的处理，也没有形成字形结构上的张力。然而，对于文人的审美批评范畴而言，这些特点都是一件伟大的艺术作品所应该具有的重要特征。

1.黄庭坚：《山谷题跋》，台北：世界书局，1962年，卷4，第40页。

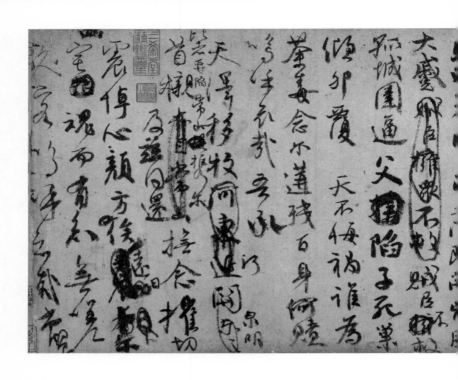

⓬ 颜真卿，祭侄季明文稿，758年，纸本墨迹，藏于台北故宫博物院。[1]

1. 见《故宫法书》，第5辑，《唐颜真卿书祭侄文稿》，台北故宫博物院，1964年，第13a—15a页。

孔元元年歲次戊戌九月庚

申朔言壬申侵父州銀青光祿

夫使持節蒲州諸軍事蒲州

刺史上輕車都尉丹楊縣開國

子真馬以清酌庶羞奠

贈贊善大夫季明之靈

惟爾挺生風標幼德宗廟瑚璉

階庭蘭玉方憑積善每慰

人心方期戩穀何圖逆賊間

釁稱兵犯順爾父

山作郡金時受命

若要理解平淡的书写行为如何能够表达意味深长的情绪，我们可以参考中国的鉴赏家们用来描述艺术家心性表达程度的品评术语。有一组相对的范畴，常常用作对于《祭侄文稿》写作中传统审美特征的评价，那就是"灵巧"（巧）和"笨拙"（拙）。这组相对立的概念至少可以追溯至汉代，公元1世纪的字典《说文解字》将"拙"定义为"不巧也"。尽管诸如巧或拙这样的术语在严格意义上的行为评价中仍保持了它们的原初语义，但是当用来描述人的性格时，含义便发生了翻转。举例来说，庄子批评孔子"诈巧虚伪"，意思是狡猾造作。[1] 相比之下，《南史》中则赞扬16世纪的士大夫崔灵恩"性拙朴"。[2] 尽管这些术语的标准意义的翻转出现在道家文本如《庄子》中，但它们并没有仅仅限定在道家思想中。按儒家观点，笨拙是一种真挚的美德或淳朴的自然显现。

唐代的书法论著中，"巧"和"拙"作为书法评价的美学术语被广泛使用。虞世南的《书旨述》中，赞美了两位古代书家"巧拙相沿"。[3] 在窦蒙为其弟注释的《述书赋语例字格》中，将"拙"定义为"不依致巧曰拙"。[4]

作为一种心理学的术语，书法批评中的"巧"，指的是一个人笔法、结字和章法方面执行事先的计划和意图的产物。相反，"拙"则指的是毫无预先规划的操作和书写元素的直接表

49

1.《庄子》，上海：上海古籍出版社，1988年，卷29，第150页；英译见华兹生（Burton Watson）：《〈庄子〉全译》（*The Complete Works of Chuang Tzu*），纽约：哥伦比亚大学出版社，1968年，第324页。
2.《南史》，李延寿编撰，北京：中华书局，1975年，卷71，第1739页。
3. 这两位书法家是邯郸淳和曹喜。见虞世南：《书旨述》，《法书要录》，第87页。
4.《法书要录》，第217页。

中正之笔——颜真卿书法与宋代文人政治

达。这两种创造性的说法和两种不同的执笔的技巧有关：想要达到"巧"，需要执笔时笔锋和纸面之间有一个精准的角度，而"拙"则需要执笔时笔锋垂直于纸面。人们通常把这两种执笔法称为"侧锋"（侧笔）和"中锋"（中笔），或"正锋"（正笔）。传统上，人们写草稿时通常会选用侧锋用笔，这种用笔方式通过调整落笔时角度的变化，使得笔画的宽度得到动态的调整。这种面貌的形成，有赖于倾斜的执笔方式，以及笔尖落下时与纸张所形成的尖锐角度。一个字内部笔画与笔画的相交处明显呈现出一定的角度，整个字的结构呈现出由左及右的运动趋势。总体来看，个人字体的整体外观基本上可以描述为长的矩形。中锋在书写时则一直需要保持垂直的姿势，尤其适用于表现粗细一致的篆书笔画。篆书是用圆形的笔画收尾，并强调弯曲的笔画形式，字体章法趋向对称，整体字形通常是一个高的矩形或椭圆。出于上述原因，侧锋用笔和草稿书体可以被归于"方形"，意味着人造的、机械的、违背自然界规律的；反之，中锋用笔和篆书书体则可以被归纳为"圆形"，也就是自然的、有机的、顺应自然界法则的。既然皇室认可的王氏一门书法是侧锋用笔写出来的，那么综合其他原因来看，宋代儒家改革者选择了颜真卿书风作为主推的书法风格，正是因为颜真卿书写《祭侄文稿》时仍然使用了中锋用笔。

我们把一件王羲之惯常用的侧锋书写的作品和《祭侄文稿》的中锋用笔加以比较。例如，王羲之《平安帖》的唐摹本（图2）中，水平笔画的末梢贯穿了"安"字（1/4）的中心，显示出了侧锋的笔法。（"1/4"的意思是：第一纵列中的第四个字，下同）。左上方的尖角暴露出起笔是以呈现出一定角度的方式进行的。笔画本身底部的边缘时而变粗，时而变细，是因为有

一定倾斜角度的毛笔的下端，在纸面上时而压下，时而抬起。相比之下，《祭侄文稿》中的水平笔画，例如"丹"字（4/8），有一个圆形的收笔，且没有笔画末端可视的痕迹，笔画本身的粗细显然是没有经过调整的。

就技巧而言，王羲之的这件作品用的是侧锋，在充满道德感的儒家美学领域中，是"方"和"巧"；颜真卿的作品用的则是中锋，是"圆"和"拙"。由此推出，从儒家改革者的角度来说，王羲之的风格尽管精致复杂、技巧娴熟，仍然是精于计算并且表现欲强的，因此是庸俗的。所以它是宫廷支持的艺术的人工形式和空洞表达的一个缩影。反之，颜真卿的书法行为缺少对感官表面的吸引力，却是一个人善良品德的纯粹表达和自然流露。所以，黄庭坚所说的《祭侄文稿》的书法风格"动人"，其意是指"拙"给作品增添了真挚的感觉，从而使他自己和颜真卿之间意气相投。

宋人眼中的安史之乱

颜真卿的《祭侄文稿》或王羲之的《兰亭序》这样的著名作品，正因为它们的独一无二，而无法在其身后的数个世纪中幸存下来。诸如"巧"和"拙"这样的词不仅仅适用于描述各种书法风格，它们在对书法作品进行保存的过程中也是一种行之有效的描述手段。由于书法的风格在传达意义方面是一种强大却有限的手段，因此，为了使书法的意义更容易被理解，对它的解读也一定要遵循传统认知分类。缺少恰当的美学分类的书法，就是没有意义的书法。比如，王羲之的《兰亭序》的书法风格之所以也被理解为"巧"，是因为这篇序言描述了贵族们在大自然中的诗酒交游及其对浮华娱乐之反思。人们对东晋的

期待视野与所看到的现实并不一致，那就是人们把东晋描述为一个"巧"的时代——一个由谋士、清谈家、炼丹术士和天才的艺术家构成的时代。同样，颜真卿《祭侄文稿》的风格被看作"拙"，一如文本中所呈现出来的那种显而易见的忠诚。这样的解读也恰恰符合了后来人们所看到的景象，那就是把安史之乱的时代看作一个爱国、真诚、庄严的时代，正如在元结（719—772）的散文和杜甫（712—770）的诗歌中所表现出的那样。

尽管黄庭坚对《祭侄文稿》的简单评价是一种自发的、个人的回应，但同时也反映出黄庭坚认为《祭侄文稿》是安史之乱的时代美学观的表达这一观点。这在黄庭坚所激赏的颜真卿另外一幅安史之乱时期书法作品中表现得更为清楚，但这件作品的内容出自另一位作者之手，与《祭侄文稿》截然不同。公元1104年的春天，黄庭坚在南下政治流放至宜州（广西）的路上游览了湘江，并在祁阳（湖南）驻足，还花了三天时间造访当地景点，其中一个景点就是浯溪。元结的名篇《大唐中兴颂》就铭刻于浯溪摩崖之上。[1]这首颂诗原作于761年，并由颜真卿于771年大楷书写，诗中表达了对唐王朝从安禄山手中重获江山的愉快心情。[2]序颂如下：

> 天宝十四年，安禄山陷洛阳，明年陷长安。天子幸蜀，太子即位于灵武。明年，皇帝移军凤翔，其年复两京。上皇还京师。於戏！前代帝王有盛德大业者，必见于歌颂。若令

1. 见傅申：《黄庭坚的书法及其赠张大同卷——一件流放中书写的杰作》（*Huang T'ing-chien's Calligraphy and His Scroll for Chang T'atung: A Masterpiece Written in Exile*），博士论文，普林斯顿大学，1976年，第65页。
2.《全唐文》，380卷，第7a—7b页。

歌颂大业，刻之金石，非老于文学，其谁宜为？颂曰：

噫嘻前朝！孽臣奸骄，为昏为妖。

边将骋兵，毒乱国经，群生失宁。

大驾南巡，百僚窜身，奉贼称臣。

天将昌唐，繄睨我皇，匹马北方。

独立一呼，千麾万旌，戎卒前驱。

我师其东，储皇抚戎，荡攘群凶。

复复指期，曾不逾时，有国无之。

事有至难，宗庙再安，二圣重欢。

地辟天开，蠲除妖灾，瑞庆大来。

凶徒逆俦，涵濡天休，死生堪羞。

功劳位尊，忠烈名存，泽流子孙。

盛德之兴，山高日升，万福是膺。

能令大君，声容沄沄，不在斯文。

湘江东西，中直浯溪，石崖天齐。

可磨可镌，刊此颂焉，何千万年。

黄庭坚作了一诗回应元结，后来也被刻于摩崖之上，叫作《书摩崖碑后》。然而这首诗的含义却非常不同：

春风吹船著浯溪，扶藜上读中兴碑。

平生半世看墨本，摩挲石刻鬓成丝。

明皇不作苞桑计，颠倒四海由禄儿。

九庙不守乘舆西，万官已作鸟择栖。

抚军监国太子事，何乃趣取大物为？

事有至难天幸耳，上皇�踣还京师。

内间张后色可否？外间李父颐指挥。

南内凄凉几苟活，高将军去事尤危。

臣结春秋二三策，臣甫杜鹃再拜诗。

安知忠臣痛至骨，世上但赏琼琚词。

同来野僧六七辈，亦有文士相追随。

断崖苍藓对立久，冻雨为洗前朝悲。[1]

元结的诗显然是颂扬平息战乱的英雄事迹，他作诗之时皇帝仍然在位，而黄庭坚的诗则聚焦于玄宗的悲剧形象以及肃宗对他的恶劣行径。黄庭坚只用了少许笔墨来描述皇位继承人以暗示肃宗篡夺了其父的王位，以及张皇后和权臣李辅国（卒于762）之间通过将玄宗由兴庆宫移至太极宫来百般羞辱这个退位的皇帝的阴谋。元结诗中的语调是欢欣鼓舞的，黄庭坚的诗则充满了怀旧与悲伤，完全无视元结见证了王朝复兴的欢欣。这种由玄宗朝的失败而引发的忧郁感源自杜甫的诗歌。杜甫在北宋时期就被看作中国的诗圣，他的八首伤感的诗歌被称作"秋兴八首"，诗中表达了他对玄宗朝记忆的悔过和哀悼。[2]我猜想，这组著名的诗歌为那些像黄庭坚这样一见到元结的诗歌就几乎不能克制自己的宋代诗人们，建构出了一幅关于安史之乱的时代意象。

1.《书摩崖碑后》，黄庭坚：《黄山谷诗》，黄公诸编，上海：商务印书馆，1934年，第105—106页。

2.宇文所安：《盛唐诗》（*The Great Age of Chinese Poetry: The High T'ang*），纽黑文：耶鲁大学出版社，1981年，第214—217页；英译见麦大维（David R. McCraw），《杜甫：南方的哀歌》（*Du Fu's Laments from the South*），檀香山：夏威夷大学出版社，1992年，第201—204页。

⓭ 黄庭坚，书摩崖碑后，局部，1104 年，湖南祁阳，源自《书道全集》，第3版，第15卷，图36。

黄庭坚诗文中的书法风格，仍然坚持与他所学的典范保持着距离。1104 年，黄庭坚早已深刻理解颜真卿的风格，并开始致力于如何将这种风格转化为己所用。傅申认为黄庭坚学习了颜真卿的早年风格，并指出这种"端正和严苛"和"四平八稳的结构"在他的某些作品（如1807年写的《水头镶铭》）中反映了出来。但是傅申进一步表明，黄庭坚"后期的作品没有表现出颜真卿早年风格的强烈影响"[1]。黄庭坚于1104年写的这件诗文能够支持傅申的这个判断。（图13）从表面现象（如字体和大小）来看，他的诗文和颜真卿抄写的《大唐中兴颂》是匹配的，但是这种风格本来就是黄庭坚常规的行书大字的写法。这并不是说黄庭坚的平时书写没有反映出他早年对颜真卿的学习；相反，他已经彻底打下了颜体的底子。比较一下颜真卿《大唐中兴颂》里的"中兴"二字（图14）和黄庭坚诗文中的字（2/1—2），我们不仅能看到黄庭坚对颜体字的坚实、宽广的结构的热爱和继承，同时也能看到动态的、不平衡的形式和波澜起伏的笔画——那是黄庭坚个人对宋代书法的创新和贡献。

54

黄庭坚没有在他的诗文中刻意追求颜真卿的风格，以此去回应《大唐中兴颂》，在这点上黄庭坚也和他的前辈们有极大的反差。那些人当中的很多都模仿颜真卿的风格。黄庭坚的诗

1.傅申：《黄庭坚的书法》，第194页。

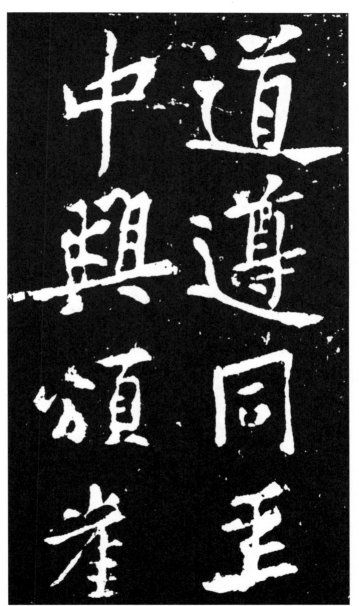

中道導道

與同

頌重

雀

⑬

14

❶ 颜真卿,大唐中兴颂,局部,771年,拓本,湖南祁阳,源自《书道全集》,第3版,第10卷,第45集。

词老师苏轼，就尤其精于在书风上借鉴和演绎颜体风格为己所用。苏轼于1091年前后仔细书写了欧阳修的《丰乐亭记》（图15），这是一篇反映欧阳修在滁州百姓如何安居乐业的文章。欧阳修描绘了传统村民的安定生活，表面上在颂赞皇上的开明统治，但是也将这种安宁归功于他开明的管理政策。苏轼对他的老师的致敬并不是仅仅体现在简单抄写他的文章，他还选择了使用颜真卿的《鲜于氏离堆记》的字体风格。（图16）

在《鲜于氏离堆记》这篇写于762年的碑文中，颜真卿描述了他的好友鲜于仲通的开明政绩。和很多人一样，苏轼将颜真卿的《鲜于氏离堆记》的风格和《丰乐亭记》的内容巧妙地联系起来，以强调欧阳修同样在全国范围内享有这种声誉——就像鲜于仲通和颜真卿这样的地方"良吏"，他们的观念同时也传达了朝中的政治意图。颜真卿作为忠烈殉道者的形象是广为人知的。相比之下，欧阳修则卷入了1043—1044年的朋党之争，而苏轼自己则因为所谓的讥讽时政的言论而受到朝廷监察御史的迫害，在1079年被捕入狱，受到死亡的恐吓，并于1080年被贬至黄州。鲜于仲通和颜真卿的名声得益于对朝廷的效忠。苏轼或许是特意选择了颜真卿《鲜于氏离堆记》的风格来抄写欧阳修的《丰乐亭记》——用颜真卿和鲜于仲通这样良吏的忠诚来捍卫欧阳修的形象，进而对关于自己"不忠"的指控进行辩护。除此之外，苏轼也用这种风格来概括和表现保守派

⑮ 苏轼，丰乐亭记，局部，约1091年，拓本，安徽滁州，源自《书道全集》，第3版，第15卷，第43集。

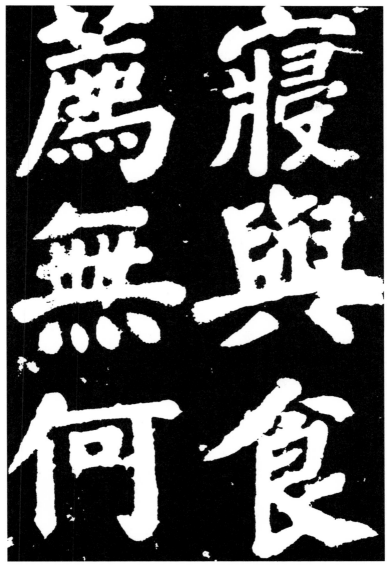

⑯ 颜真卿，鲜于氏离堆记，局部，762年，拓本，四川阆中县离堆山，源自《书道全集》，第3版，第10卷，第32集。

改革家的政治和文化理想。

然而，黄庭坚看到颜真卿的《大唐中兴颂》时，正是在被朝廷流放的路上，所以他似乎并不需要借用颜真卿的名声或风格。我怀疑他之所以看上去没有更直接地回应颜真卿《大唐中兴颂》的风格，是因为他那些有影响力的前辈们早已经确立了颜真卿作为典范的适当地位，对他来说最具有这种决断力的前辈就是苏轼。颜真卿也不可能是苏轼的个人发现，他早就被韩琦、蔡襄、欧阳修这些拥护新政改革的有识之士所发现。在紧随他们的后辈中，最积极地采用颜真卿风格的艺术家就是黄庭坚的导师苏轼。黄庭坚不止一次地谈到自己如何跟随苏轼学习颜真卿的书法，苏轼如何竭尽全力地学习颜真卿，以及苏轼如何比他更好地抓住颜体字的精髓：

> 余极喜颜鲁公书，时时意想为之，笔下似有风气，然不逮子瞻远甚。子瞻昨为余临写鲁公十数纸，乃如人家子孙，虽老少不类，皆有祖父气骨。[1]
>
> 尝为余临《与蔡明远委曲》《祭兄濠州刺史及侄季明文》《论鱼军容坐次书》《乞脯天气殊未佳》帖，皆逼真也。[2]
>
> 比来作字，时时仿佛鲁公笔势，然终不似子瞻暗合孙吴耳。……予与东坡俱学颜平原，然予手拙，终不近也。[3]

1.《山谷题跋》，卷7，第64页。
2. 同上，卷5，第45页。
3. 同上，卷5，第44页。

鉴于新政改革者们的倡导，以及苏轼对这种倡导的大力发扬，学习颜真卿风格成为一种普遍接受的，甚至社交礼仪中所必需的文化追求。在黄庭坚的时代，一个文人可以仿效或提倡颜真卿的风格，或者仅仅说一句"我的一生都在琢磨《大唐中兴颂碑》的拓片"，以标榜自己是以颜真卿为鼻祖的宋代儒家正统改革者的支持者。我认为，黄庭坚有些太过于特立独行，特别是在艺术上太过去政治化，从而使他不能更加巧妙地重复苏轼对颜真卿的解读。在最后的岁月中，尽管对浯溪的造访表明他渴望尊敬其政治族群中的文化领袖，但黄庭坚的兴趣并不在于像苏轼那样玩弄书法隐喻的政治游戏。黄庭坚坚持用自己的声音说话，使得他可以从迥异于宋人关于安史之乱的时代意义和审美态度的独特立场出发，以自己的方式回应了元结诗文和颜真卿书法风格的内容。从方方面面来看，他的诗词表达的都是一种怀旧（nostagia）之情。

安史之乱后朝廷的朋党政治

　　公元758年，颜真卿担任蒲州刺史之时被御史谪贬，随之左迁饶州刺史(江西)。饶州位于南方的鄱阳湖滨。虽说官阶没有降低，但是履职岗位却非常遥远，距离长安将近一千公里。颜真卿东去饶州的旅程中经过洛阳，在那里作祭文一篇，祭扫他的伯父颜元孙墓。祭文颂扬了伯父的精神、子孙后代的成就以及在安禄山之乱中的恐怖遭遇。在这次叛乱中，颜氏一族三十多人献出生命。然而，这篇基调和《祭侄文稿》几乎如出一辙的《祭伯父文稿》，却仅仅在各种明清时期的刻帖中保留了拙劣的复制品。[1]在饶州，颜真卿再度平息了盗匪横行之灾。

　　759年夏，颜真卿调任升州刺史，充浙江西道节度使。当他抵达升州(今南京附近)时，察觉扬州长史刘展有反叛之心。和往常一样，颜真卿任命将领，招募新兵，并在陆地或扬子江上储备作战的物资。但是，有人却送了一封绝密的文件到朝廷检举颜真卿。唐肃宗显然是觉得颜真卿对谋反的预感判断有误，所以将颜真卿召回朝中。(事实证明，刘展的确于761年作乱叛唐。)在途中，颜真卿被任命为刑部侍郎。返回长安后，颜真卿再度因主张按规矩实施仪典而冒犯朝中权臣。这时，宦官李辅国已经操控宫中管理大权；由于圣谕需要经过他的府衙传递，所以必须得到他本人的批准才能够传达下去。760年，李辅国示意唐肃宗应该将太上皇玄宗从南宫迁入西宫，以阻止他

密谋重新夺回皇位。肃宗皇帝却以哀伤落泪回应。李辅国自作主张将玄宗迁入西宫。颜真卿闻讯，立即带着他的随从上表问候玄宗。为了报复颜真卿，李辅国遣御史敬羽诬奏他，使得颜

1.参见《书道全集》，第10卷，第154页，以及图版22—23。完整的复制品，参见《书迹名品丛刊》(东京：二玄社，1958—1981)，第34卷。

真卿出贬蓬州长史。

是年冬天，颜真卿在南去蓬州的路上，一路沿着嘉陵江而下。最后的十公里需要经陆路到达蓬州，于是他在新政县登陆，并造访了嘉陵江边著名的离堆遗址。747年，应共同在宫中任职的老友鲜于仲通之子所请，撰《鲜于氏离堆记》并书丹于碑。碑石很快镌刻完成，并于762年立于离堆东边鲜于仲通建的石堂中。在这篇碑文中，颜真卿记述了鲜于氏作为官员的荣耀的一生。他还述及过去在四川任职的自己的族人，并描述了使他们流放于此的政治事件。[1]在蓬州，因饥荒赈灾中的努力，颜真卿获得百姓的拥戴。

762年夏，唐代宗即位。没多久，为所欲为的李辅国引起代宗的不快，代宗派人将其刺杀。颜真卿则被升为利州刺史（四川），距离长安一百三十公里。因羌人围城，颜真卿无法就任，冬天又奉诏入都。户部侍郎刘晏（715—780）提名颜真卿接替自己的位置并结为同盟，以和宰相元载（卒于777）派系中的杨炎（727—781）展开斗争。正是由于这一点（若非更早的原因的话），颜真卿因在宫廷政治中与刘晏派系结为同盟，而导致他760—780年间先后受到元载和杨炎的迫害。直到763年秋天，颜真卿已先后改任吏部侍郎、充荆南节度观察处置使、赠金紫光禄大夫。但他还未来得及离朝赴任，就因有人在皇上面前进谗言而作罢。

华中地区唐部队和官员的撤退，本是为集中抵抗安禄山的叛乱，结果却导致西北地区（现在的甘肃和宁夏）被吐蕃军队占

1. 见《中国书法：颜真卿》，1:287—289。此碑在嘉庆年间被挖掘成碎片，仅有12个字可读。完整的文本参见颜真卿的文集（《颜鲁公集》，卷5，第6a—7b页）。

领。763年的秋末，吐蕃越过边境。无论是地方官还是朔方回鹘将领仆固怀恩（卒于765）都没有进行排解，使得吐蕃直入长安。[1]朝廷临时东迁陕州（河南）后，颜真卿迁尚书右丞。两个月后，长安收复，颜真卿奏请代宗先拜谒五陵九庙后再还宫。元载在朝上反对颜真卿说："公所见虽美，其如不合事宜何？"颜真卿怒道："用舍在相公尔，言者何罪？然朝廷之事，岂堪相公再破除耶？"[2]受到这次公开的羞辱后，元载伺机将颜真卿再次发配外省。

尽管颜真卿成了元载及其派系公开的政敌，但他还是在764年获得代宗的至高信任，任除检校刑部尚书兼御史大夫，充朔方行营、汾晋等六州宣慰使，奉诏宣谕仆固怀恩。但是颜真卿并没有和仆固怀恩正面交锋，而是劝说代宗让郭子仪收复仆固怀恩部众。（收复行动终止了仆固怀恩的忠心。764年秋，仆固怀恩带领另一支吐蕃军叛唐，并获小胜。765年，他集结一支吐蕃、回鹘大军犯唐，这一次对唐军来说就比较幸运了，因为他在战役开始前突然暴死，军队也随之作鸟兽散。）之后颜真卿晋爵鲁郡开国公（山东）。当年晚些时候，颜真卿为代宗刚去世的妹妹撰写了《和政公主神道碑铭》。

整个765年间，内廷中最具权势的宦官、观军容使鱼朝恩（卒于770）和外廷之间的矛盾仍在升级。763年，吐蕃进犯迫使代宗出逃陕州，当时鱼朝恩曾因保驾有功而声名鹊起。返回长安后，鱼朝恩被封统率京师神策军，属于唐朝禁军，是负责保卫王权的重要军事力量。其他的官员深深担心一个宦官如此权

1.《剑桥史》，第490—491页。
2.《颜鲁公行状》，第20b页；《旧唐书》，卷128，第3592页；《新唐书》，卷153，第4857页。

重可能会做出不当的行为，鱼朝恩所做的那些诸如庸俗的炫富并干预政事的行为也引起非议不断。[1]

然而，并不是所有的官员都厌恶鱼朝恩，其中出自将门并在早年平叛安史之乱中有功而受到肃宗任用的郭英乂就支持这个大宦官。自安史之乱后，郭英乂迅速擢升包括神策军节度使在内的几个重要军事职务，代宗即位后，加检校户部尚书兼御史大夫。763年，他争拜尚书右仆射，并与元载结交。[2]

《争座位帖》

尚书右仆射郭英乂因不按常规安排百官座位顺序而遭到谴责。从表面来看，《争座位帖》这封后人熟知的长信的写作起因，就是指责郭英乂的不当行为。这封信是颜真卿于764年11月写给郭英乂的。事实上信中所表现出的内在矛盾，是军事阵营中鱼朝恩和郭子仪的长期竞争，以及元载和颜真卿所分属的不同派系间的对抗。信中，颜真卿谴责郭英乂派系的人在朝廷正式典礼的场合误导他人做出不恰之举。这封信突出显示了颜真卿在维护儒家纲纪方面的忠义之气，这种正义感是由于人身攻击和两个派系间的激烈斗争所激发的。这封信从对郭英乂职业生涯的恭维开始：

1.《新唐书》，卷207，第5863页；《剑桥史》，第573—574页；麦大维（David McMulen）：《唐代的国家与学者》（*State and Scholar in T'ang China*），剑桥：剑桥大学出版社，1988年，第53和60页。
2.《旧唐书》，卷117，第3396—3397页，以及《新唐书》，卷133，第4546页。

盖太上有立德，其次有立功，是之谓不朽。[1] 抑又闻之：端揆者，百寮之师长；诸侯王者，人臣之极地。今仆射挺不朽之功业，当人臣之极地，岂不以才为世出、功冠一时？挫思明跋扈之师，抗回纥无厌之请；故得身画凌烟之阁，名藏太室之廷[2]，吁足畏也！[3]

接下来，颜真卿笔锋一转，转向了对郭英义在如此荣耀的职业生涯之后有可能步入歧途的担忧：

然美则美矣，而终之始难。故曰：满而不溢，所以长守富也；高而不危，所以长守贵也。可不微惧乎！《书》曰："尔唯弗矜。"天下莫与汝争功；尔唯不伐，天下莫与汝争能。……故曰：行百里者半九十里，言晚节末路之难也。[4]

走笔至此，颜真卿才开始明确提出控诉：

前者菩提寺行香，仆射指麾宰相与两省台省已下常参官

1.《左传·襄公二十四年》；见理雅各：《中国经典》，5：507。

2.这份殊荣的大概时间是广德元年（763年），"故得身画凌烟之阁，名藏太室之廷"。见《新唐书》卷6，第169页。

3."挫思明跋扈之师"是指759年秋洛阳被攻破后，淮南节度使郭英义阻止史思明的部队南移；"抗回纥无厌之请"看来是对郭英义的失败的讽刺，762年从叛军手中夺回洛阳后，在执政洛阳时阻止洛阳遭受唐军和回鹘军的双重洗劫。见《新唐书》中的郭英义传，卷133，第4546页。

4.《虞书·大禹谟》，卷14；见理雅各：《中国经典》，3：60。

并为一行坐，鱼开府及仆射率诸军将为一行坐。[1]

颜真卿控诉郭英乂在给官员排座位的事情上违反了礼仪制度。郭英乂的安排问题出现在：像郭英乂这样的仆射，是从二品尚书省长官。鱼朝恩这样的监门将军，则是从三品左右监门卫长官。按照规矩，鱼朝恩应排在三品日常参朝官员之后。因此郭英乂将鱼朝恩排在挨着他的位置，实在有辱包括颜真卿在内的这些正三品职官的尊严。更糟的是，郭英乂接连两次破坏了规矩：

> 若一时从权，亦犹未可，何况积习更行之乎？一昨以郭令公以父子之军，破犬羊凶逆之众，众情欣喜，恨不顶而戴之，是用有兴道之会。仆射又不悟前失，径率意而指麾，不顾班秩之高下，不论文武之左右。苟以取悦军容为心，曾不顾百寮之侧目，亦何异清昼攫金之士哉？甚非谓也。君子爱人以礼，不闻姑息，仆射得不深念之乎？[2]

颜真卿进一步提醒郭英乂专权独断会滋长行政的骄横之风：

1. 菩提寺坐落于长安平康坊。这种纪念一位皇上驾崩周年的典礼，在全国所有的佛道寺观都要举行。最靠近颜真卿本封信书写时间的一次周年祭典，应该是祭奠唐太祖的（彭元瑞《恩余堂经进续稿》原文如此。——校译者注），他于9月18日逝世。参见彭元瑞：《恩余堂经进续稿》（出版地不详，约1735—1796）第6章，第11b页。
2. 早在信写完的当月，郭子仪就到朝廷宣布，一个月以前，他在汾州和仆固怀恩以及吐蕃、回鹘武装力量的对抗中取得了胜利。朝廷群臣为他举行了宴会。他的儿子郭晞，是朔方军的兵马使，在他父亲的帐下听命。参见司马光：《资治通鉴》，第223章，第7167—7169页。

但以功绩既高，恩泽莫二，出入王命，众人不敢为比，不可令居本位，须别示有尊崇，只可于宰相、师、保座南横安一位，如御史台众尊知杂事御史别置一榻，使百寮共得瞻仰，不亦可乎？

此外，过去曾有过宦官因皇帝支持从而被授予不合时宜的高位的先例，这也被普通的官员看作极个别的凶兆：

圣皇时，开府高力士承恩宣傅，亦只如此横座，亦不闻别有礼数。亦何必令他失位，如李辅国倚承恩泽，径居左右仆射及三公之上，令天下疑怪乎？

古人云："益者三友，损者三友。"[1]愿仆射与军容为直谅之友，不愿仆射为军容佞柔之友。

颜真卿最后以挑战来结束全文：

俛俛就命，亦非理屈。朝廷纪纲，须共存立，过尔隳坏，亦恐及身。明天子忽震电含怒，责勵彝伦之人，则仆射其将何辞以对？

即便此事有结果，也没有被史书记录下来。到第二年，颜真卿的敌对者似乎仍然保持了沉默。但是在766年年初，元载制定新法，百官上呈的文件首先要经过他亲自审核，以免皇上看到奏事者批评他和他的政策。作为抗议，颜真卿上奏要求，

1.《论语·季氏第十六》，卷4；见理雅各：《中国经典》，1：311.

目前上朝的所有公文都应该公布出来。[1]至此，元载急需一个借口把颜真卿赶出朝。第二个月，颜真卿受托负责太庙之事，结果据说是他没有将祭器整理干净，元载便控诉他有意诽谤政权，将他贬为峡州（湖北）别驾，在距离长安东南方向近两千公里的地方。对颜真卿的处罚并没有到此为止，接下来的一个月，代宗又将他驱逐至更远的地方，改任同样卑贱的吉州（江西）司马，这里距东南方向一千八百公里。

作为艺术品的信札

我们并不知道《争座位帖》在唐代是如何传承下来的，但是在北宋中期，它属于富有的长安安氏家族的收藏。自安师文和他的兄弟成为家族继承人后，他们就决定要分割财产。经过一番努力，或许为了更公平地分割家族的艺术藏品，他们将《争座位帖》一分为二，并分别装裱。一个保留了前半段，到"愿仆射与军容为直谅之友"为止；另一个保留了余下部分和颜真卿所附的一封短信。[2]

1086年至1094年间的某个时候，分成两半的这封信被黄庭坚一起购得。在一件碑刻《争座位帖》拓本的末尾，他这样写道："此书草三纸在长安安师文家，其后两纸别在师文弟师杨家。故江南石刻但有前三纸。予顷在京师，尽借得此五纸合为一轴。"[3]分成两半的《争座位帖》实际上很快在宋徽宗的宫廷收藏中再度合二为一。1120年间，《宣和书谱》记有"争座位前

1.《资治通鉴》，卷224，第7189—7190页；《旧唐书》，卷128，第3592—3594页；《新唐书》，卷153，第4857—4859页。
2.据黄庭坚所说，《山谷题跋》，卷4，第40页。
3.同上。

帖"和"争座位后帖"显然就是指这件真迹的前后两截。[1]

　　元祐（1086—1094）年间，《争座位帖》的命运开始备受公众关注，并成为批评和研究的对象。这封信流到开封，成为安师文的藏品，安师文是在1086年的某日抵达开封，担任政府盐业官员的。[2]元祐初年，当司马光（1019—1086）开始主政后，包括苏轼、黄庭坚在内的保守派官员回归高位。在整个元祐年间，黄庭坚回到都城担任《神宗实录》检讨官，而苏轼则于1086—1089年间担任中书舍人。安师文貌似非常慷慨地将《争座位帖》借给这些人，他们的评判观点主要由即兴的跋文构成，并被收集出版，至今仍有极大的影响。实际上还有一个《争座位帖》的碑刻版。米芾应该也是在这个时候看到了此帖，因为他撰写的《宝章待访录》中有早年对《争座位帖》的评论，当时记录的日期是1086年。结果，或许因为这次公开的评论，《争座位帖》成为宋代鉴赏家最频繁讨论的颜真卿的作品。尽管黄庭坚将这件作品排在《祭伯父文稿》之后，但他仍然称赞此帖为"天下奇书"。[3]米芾也盛赞此帖"世之颜行书第一书也"。[4]苏轼赞曰："此比公他书尤为奇特。"[5]

　　《争座位帖》的最初原稿已不复存在，今天它仅以碑刻和摹拓的形式存在。在现存的几个版本中，最为人熟知的是西安碑林博物馆中的刻石。我们所知的"西安本"或"关中本"应

1.《宣和书谱》，台北：世界书局，1962年，卷3，第93页。
2.据米芾所说，《宝章待访录》，第7a页。
3.《山谷题跋》，卷4，第40页。
4.《宝章待访录》，第7a页。
5.苏轼：《东坡题跋》，卷4，第76页。

是安师文于元祐年间根据最初的墨迹本摹刻的。[1]黄庭坚、苏轼、米芾都很熟悉刻帖的拓印程序，苏轼自制了若干碑刻的拓本，[2]还有从前文中提到的跋文中我们得知黄庭坚也曾临过此帖。只有米芾无视刻帖，因为他认为只有墨迹才能被奉圭臬。他声称："自书使人刻之，已非己书也。"[3]

《争座位帖》的审美接受

在这三位鉴赏家中，苏轼与此帖相遇的美学意义最为深远。他在可能是对原作的题跋中这样写道：

> 昨日长安安师文出所藏颜鲁公与定襄郡王书草数纸，比公他书尤为奇特，信乎自然，动有姿态，乃知瓦注贤于黄金，虽公尤未免也。[4]

"瓦注"指的是《庄子》中关于孔子的一个寓言：

> 以瓦注者巧，以钩注者惮，以黄金注者殙。其巧一也，而有所矜，则重外也。凡外重者内拙。[5]

1. 各种不同的讨论见砚文：《颜真卿的〈争座位帖〉》，《书谱》17：34—36，以及王壮弘：《帖学举要》，上海：上海书画出版社，1987年，第143—145页。
2. 根据元代鉴赏家袁桷（267—1327）写于1315年的一篇跋尾；《清容居士集》，引自《颜鲁公集》，卷24，第2b页。
3. 《书史》，第20页。
4. 《东坡题跋》，卷4，第76页；英译见艾朗诺：《苏轼一生的语言、形象和行迹》(Word, Image, and Deed in the Life of Su Shi)，剑桥，马萨诸塞州：哈佛大学东亚研究委员会，1994年，第278页。
5. 英译见华兹生（Burton Watson）：《〈庄子〉全译》(The Complete Works of Chuang Tzu)，纽约：哥伦比亚大学出版社，1994年，第201页。

换句话说，苏轼相信颜真卿是真情流露，从而能创造出伟大的艺术。在中国传统批评体系中，这种方式通常被称作"无意"。苏轼关于"无意"的全面的哲学思想，有时也用"无心"来代替。艾朗诺曾论述过苏轼如何构想一个"无意"的人从偏见中获得自由，并且在事情发生时自然而然地做出行动。意义的缺失成就了洞察世界的模式的能力。[1] 同样，"无意"的书写没有力求任何特别的视觉效果，也没有刻意尝试参照任何文体。米芾在评价《争座位帖》时这样说："字字意相连属飞动，诡形异状，得于意外。"[2] 他也盛赞这种未经修饰和没有精心组织过的才能："顿挫郁屈，意不在字；天真罄露，在于此书。"[3] 黄庭坚也这样评价颜真卿远离技巧的率性自由：

> 回视欧虞褚薛徐沈辈，皆为法度所窘，岂如鲁公萧然出于绳墨之外而卒与之合哉？[4]

"无意"书写被认为是直接传达书者个性的书写，因此书写者拥有坦率和真挚。宫中推崇的王氏书风的最大的缺陷，就是"刻意"或"有意"，这一评价标准就是根据这一信念体系而来的。举例来说，在临摹《淳化阁帖》的基础之上形成的书法风格，会被看作刻意追求预先设计效果，由此引发了一系列负面的联想，诸如炫技、矫揉造作等，而书写者的"自我"则被隐匿于对风格的刻意追求的背后了。

1. 艾朗诺：《苏轼一生的语言、形象和行迹》，第82—83页。
2. 《宝章待访录》，第7a页。
3. 《书史》，第20页。
4. 《山谷题跋》，卷4，第39页。

和《祭侄季明文稿》一样，颜真卿的《争座位帖》非常缺乏戏剧性的视觉效果（图17）。我们既看不到对用笔小心的塑造和调整，也找不到任何对章法的精心设计，抑或对经典形式以及笔法的反复操练。其笔画顿挫，字体缺乏结构的张力。它的方式是平淡或温和的。然而，极度缺乏传统魅力的《争座位帖》却吸引了北宋批评家们的注意力。围绕在欧阳修、蔡襄和梅尧臣（1002—1060）周围的诗人和画家圈，就欣赏文学中质朴、不拘形式、平和的品质。[1]这些品质之所以被欣赏，是因为它们给予了作者最大限度的自我表达。这些鉴赏家的后辈们，在书法批评中也运用了相同的评判标准。对苏轼、黄庭坚、米芾来说，质朴、不拘形式、平和，是可以通过下笔自然流畅的表达来获得的。颜真卿的《争座位帖》天生就具有这些品质。而实际上它是个草稿，是非正式的书写，没有任何对视觉效果的关注。

苏轼《临争座位帖》

　　和《争座位帖》的关联，使得苏轼更长久地活跃在官场上。他曾多次临摹此帖，其中一件以刻帖拓本的形式保存下来*。这个写于1091年的版本后面有一个很长的题跋（见图20）。苏轼在

1. 见卜寿珊（Susan Bush）：《中国文人论画：从苏轼到董其昌》[*The Chinese Literati on Painting: Su Shih (1037—1101) to Tung Ch'i-ch'ang (1555—1636)*]，剑桥，马萨诸塞州：哈佛大学出版社，1971年；艾朗诺：《欧阳修的文学作品》[*The Literary Works of Ou-yang Hsiu (1007—1072)*]，剑桥大学出版社，1984年；和齐皎瀚（Jonathan Chaves）：《梅尧臣与早期宋诗的发展》（*Mei Yao-ch'en and the development of Early Sung Poetry*），纽约：哥伦比亚大学出版社，1976年。

*此件作品应为存疑。——校译者注

其中阐释了以下风格品质是他选择颜真卿作为典范的原因：

予尝谓画至吴道子[活跃于约710—760]，文至欧阳，书至颜鲁公，天下之能事毕矣。或曰：画文然矣。至于书法，汉有崔张，晋有羲献，安能以鲁公独擅其长哉？予曰：不然，上古之世，惟有篆文而无草隶书。向在天府，曾蒙恩赐览书画，见上古遗文笔迹，中锋直下，绝无媚态。汉晋以来，专以侧锋取妍，大失古人本旨。至于鲁公，锋势中正，

直抵苍颉，如锥画沙，如印印泥，扫尽汉晋媚习，自成一家，无伦其他。

"锋势中正"作为道德模型的隐喻最早可以追溯到唐代。就像我们熟知的逸闻那样，19世纪的唐穆宗有一次问他的臣子、书法家柳公权怎样用笔才能尽善尽美。柳公权此前曾试过直谏穆宗关心国家政务，所以他聪明地选择了一个不那么重要的书法话题，来强调自己的治国之论："用笔在心，心正则笔正。"[1]穆宗明白，柳公权是借书法的隐喻劝诫他。但是，这种中正之笔和正直人格之间的联系，被南宋初期的儒家批评家们实实在在地加以强化了：

其言心正则笔正者，非独讽谏，理固然也。世之小人，书字虽工，而其神情终有睢盱侧媚之态。[2]

1.《旧唐书》，卷165，第4310页。
2.《东坡题跋》，卷4，第92b—93a页。

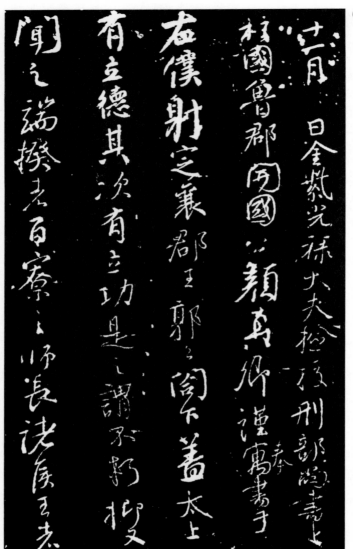

⑰ 颜真卿，争座位帖，卷首局部，764年，拓本，"西安本"，藏于陕西省
博物馆（今西安碑林博物馆），源自《陕西历代碑石选集》，第102页。

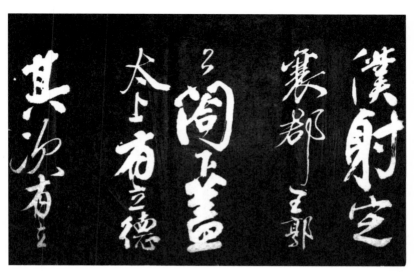

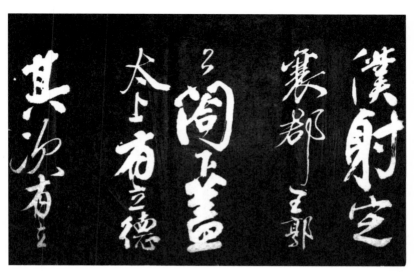

18 苏轼，临争座位帖，卷首局部，1091年，拓本，藏于芝加哥菲尔德自然历史博物馆。

其祀但觀徽座
位帖印知書之本
深造書之順每
似而書法金錯刀

沐浴焚香
大嘗使如十蒸雄稍

昔多人美
元祐二年冬十月
書於維揚
官署
穎　戟

天府曾藏
恩賜乃見畫品
之上古道其筆
專以側鋒取妍
美媚態漢晉以來
於中鋒勢純

畫沙如印泥
於晉乃本色
正直摧藏故如錐
掃畫漢晉媚
習自成一家之體

予嘗謂畫至
吳道子又至歐
陽畫至顏魯
天下之能事
畢矣或曰畫
又於真者於此

法漢有崔緯者
有氣歡安能
以魯公獨檀其長
我手日
古世惟有象
筆書向在

⑲

这个"理"（true principle）成为宋代儒家书法批评中的核心概念之一。官方的新儒家朱熹，就在黄庭坚的书法作品中见证了这一概念的来由：

> 自今观之，亦是有好处，但自家既是写得如此好，何不教他方正？须要得恁敧斜则甚？ [1]

这个看法，道出"中正"之笔的质朴和真诚的原委，那就是要用中锋来书写，只有这样才可以使作品成为最适合的艺术典范，就像是一个人的"正直"行为可以使他成为一个恰当的道德和政治楷模那样。反之，书法书写如果用侧锋用笔和草率的魅力来迷惑眼睛和头脑，那么这种作品的风格和它背后的人格一样，都没有标准可循。因此，这就让书法风格更多地和道德标准联系在一起，由此，一位艺术家选择何种笔迹去效仿，就成为他表达道德和政治认同的一种宣言。

苏轼在《临争座位帖》后附的跋中总结道：

> 但观《徵座位帖》*，即知吾言不谬。簿书之暇，每沐

1. 引自卞永誉：《式古堂书画汇考》（台北：出版者不详，1958年），2：122—123。
* 原文如此。——校译者注

浴焚香，大小曾临数十卷，虽不相似，而书法已愈于宿昔多多矣。[1]

其实如果我们认为1091年《争座位帖》的刻帖拓本基本上接近原作的话，那么可以看出苏轼的临作与原作相比有一种更加复杂的关系。只要比较一下苏轼的临作和颜真卿《争座位帖》的拓本，就可以明显看出苏轼忠实地遵循了文本本身以及字体结构的原始形态（图20[第四行的第十个字到第五行的第五个字]和图21）。从这个文本来看，唯一不同的是苏轼没有原样描摹原作中涂掉的文字和涂乙符号，而是做了一个"誊正本"（clean copy）。毫无疑问，苏轼对整件作品已经了熟于心。但首先引起我们注意的是，苏轼临本的风格和表现与原作相比出现了哪些变化。颜真卿的线条是顿挫的，并且几乎没调整过，结字布局朴拙简单；而在苏轼的临本中，笔画的调整显示出极大的变化，他的结字展示出独特的造型——没有因循守旧但又并非怪诞。即便如此，正是《争座位帖》对这种顿挫而未经调整的线条的精确使用，使得宋代批评家对这件作品的激赏超越了颜真卿其他所有的作品，他们认为这件作品表达了平淡或曰温和的美学理想。

苏轼曾是欧阳修的门生，但他也是一位毕生都激情满满地追求风格创新和自我表现的艺术家。当欧阳修似乎按部就班地

1.我研究的拓本藏于菲尔德自然历史博物馆（档案编号244489a-d）。见魏汉茂（Hartmut Walravens）编撰：《菲尔德博物馆藏中国拓本目录》（*Catalogue of Chinese Rubbings in Field Museum of Natural History*），《菲尔德人类学丛刊》（*Fieldiana Anthropology*），第3号，芝加哥：菲尔德博物馆，1981年，第804号。

为"庆历新政"改革者们代言时，苏轼则更多是在表达个人情感。然而他并没有刻意去拒绝欧阳修建立的美学典范，也并不排斥欧阳修在改革者中的文化和政治身份。因此，苏轼的理论和实践之间出现了一个微妙的矛盾。苏轼的理论文章中持续不断赞赏欧阳修所看重的那一类颜真卿楷书的优点。但是在苏轼的行书创作中，他自己的审美风格则又占据了上风。苏轼选择了在北宋时期相对容易被忽视的一些颜真卿的作品，并以这些作品的书写方式来调整他对《争座位帖》的临摹。这些作品既不像颜真卿的行书草稿作品那样，因其平淡自然的品质而被后人激赏；也不像他的楷书作品那样，被儒家改革者们视为正直的人格精神在书法中的完美表达。

颜真卿的这一小部分作品，由一些结构大而松散的楷书、行书和草书形成的奇怪的混合体组成，包括《守政帖》（图22）、《修书帖》（图23）、《广平帖》（图24）和《裴将军诗》（图25）。其中，前三封属于信件的作品形式，明显不同于颜真卿其他书信作品，比如《草篆帖》这样的行草书。这三封书信尽管没有在这种风格方面走向极端，但其中毕竟具有某些一致性。但是《裴将军诗》看上去似乎就有些夸张了——是另外三件书信的风格最极端的表现。这不仅在颜真卿的其他作品中无与伦比，在早期的书法家中也史无前例。使《裴将军诗》如此不同于颜真卿其他作品的，是遍及全文所展示的书迹和字形大小的多样化，与颜真卿的其他作品迥然相异。微妙的、重复的草书将各种巨大的、方正的行书夸张地并置在一起。文字的布局看上去近乎一幅设计的图画。效果显得雕凿而又自然，刻意而又洒脱。为什么这样一件表达独特和个性化的作品，却没有得到北宋的书法鉴赏家们的关注？

⑳ 颜真卿，争座位帖，局部，764年，藏于陕西省博物馆，源自《陕西历代碑石选集》。

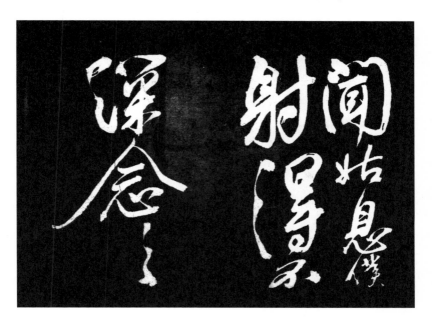

㉑ 苏轼,临争座位帖,局部,1091年,藏于芝加哥菲尔德自然历史博物馆。

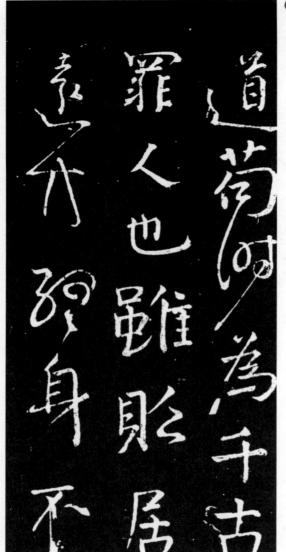

㉒ 颜真卿，守政帖，局部，约767年，拓本，源自《忠义堂法帖》，藏于浙江省博物馆。

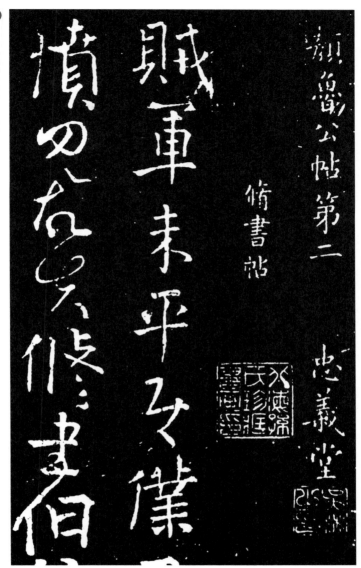

23 颜真卿，修书帖，局部，年代不详，源自《忠义堂法帖》，藏于浙江省博物馆。

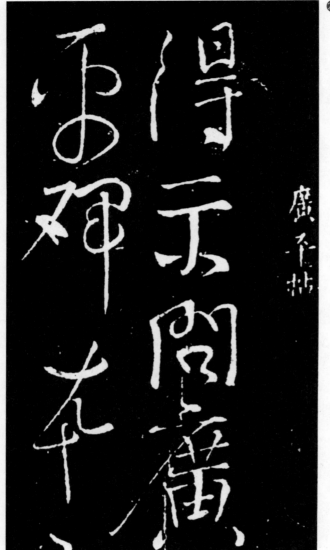

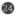

24 颜真卿，广平贴，局部，约778年，拓本，源自《忠义堂法帖》，藏于
浙江省博物馆。

25

《裴将军诗》没有收录于宋敏求（1019—1079）在1056—1064年编辑的颜真卿最早的法帖集中。已知宋代唯一评点过这件作品的是高官楼钥（1137—1213）。[1]他称赞此帖有"剑拔弩张之势"，言外之意就是其书法风格与雄姿英发的裴旻将军舞剑的主题完美契合。然而，楼钥还是不得不注明"鲁公集中不见此诗"。该帖原始的墨迹本已不存世。[2]《裴将军诗》作为书法入集的最早版本见于汇刻的《忠义堂帖》，并且仅仅收录于这个颜真卿法帖集的第二版。《忠义堂帖》的两个版本皆由留元刚（1180—1208）于1215年编辑。与其说留元刚是鉴赏家，不如说他更像是一位票友。留元刚编辑的刻帖中收录《裴将军诗》这件有争议的作品的决定，并不意味着他经过深思熟虑的鉴别后认为《裴将军诗》是可靠的，而在很大程度上是因为他想增加一些此前未曾公开的颜真卿作品。但是还有另一种可能，留元刚并非发现了一件北宋颜真卿的捍卫者们所不知道的作品，而是他公布了一件捍卫者们已经知道的作品，只是由于这件作品在风格上是非正统的，从而在经过捍卫者们的探讨后被排除在颜真卿的作品之外。

《裴将军诗》和其他三帖（它们于1215年刻于《忠义堂帖》之前未见著录）具有高度的相似性，这似乎宣称了它是一件真迹。除此之外，我们还应该注意到诗的内容相对于颜真卿的个

1. 在他的《攻媿集》中，引自《颜鲁公集》，卷30，第8a—b页。
2. 墨迹本《裴将军诗》藏于北京故宫博物院。徐邦达认为这可能是根据《忠义堂法帖》中的刻本做的元代摹本。他认为《裴将军诗》既是诗又是书法作品，起初是在宋代的某个时候捏造的，因此他称故宫博物院里的这件为"伪本的伪本"。见徐邦达：《古书画伪讹考辨》，1：123—125；影印见2：165—168。

人背景来说是完全合理的。裴旻和张旭是同时代人，并且是好友，而颜真卿曾跟张旭学习草书。王维（701—761）和颜真卿的连襟岑参所作的其他诗歌也是歌颂将领们的英勇功绩。[1] 看起来颜真卿很有可能认识裴旻。此外，他也极有可能写一首赞颂裴旻的诗。因此这首诗的内容应该是可信的。

为方便讨论，我们来假设苏轼知道《裴将军诗》是颜真卿的作品。据我们所知，它并未被包括欧阳修在内的北宋任何鉴赏家收录和讨论。但它又是颜真卿全部作品中极其特殊的一件，其用笔或许可以被称作"豪放"或"雄强不羁"。他的其他作品都是具有典范性的，它们或是自觉地连接起某种特别的风格谱系（如楷书正统、张旭的行草书风格），或是没有实际的、自觉的风格参照（如"平淡"的行书草稿）。只有《裴将军诗》显露出一种宋代艺术家和批评家所赞赏的个人主义和风格创新。也许是苏轼在艺术上假定自己与颜真卿这位道德典范是等同的，他既以"意临"的方式临摹了颜真卿平淡风格的典范作品《争座位帖》，也临摹了激动人心的《裴将军诗》。

我们来比较一下苏轼所临的颜真卿《争座位帖》和《裴将军诗》的拓本中的细节。（图21和图25）有几个相似点显而易见：都是大字，高度达十厘米，按三至五个字的不断变化的纵列排列。相比颜真卿的《争座位帖》，后者是14至20行两厘米高的文字。两相比较，我们可以清楚地看到字号上的差异（颜 3/1—2：苏 1/1—2）以及线条的变化——从厚重、未调整的笔画（颜 3/3：苏 2/1）到微妙的连笔（颜 4/2—3：苏 1/3）。两者都对笔

1.《颜鲁公集》，卷12，第1a—b页。见《新唐书》有关裴旻的部分，卷71上，第2184页，卷202，第5764页，以及卷216上，第6084页。

画的边缘进行了延长，以保持平衡感（颜1/5：苏3/2）。然而不同点也同样清晰：颜真卿作品中的许多字都包含粗壮的垂直和水平的笔画，所以这些字的整体形状是方形的（4/5）或者长方形的（3/2）。在苏轼的作品中，所有的字都是由弯曲和倾斜的笔画组成，所以它们倾向于螺旋形和椭圆形（2/2：2/3）。颜真卿《裴将军诗》中弯曲的草书字体和几何形的行书字体的混搭，创造出一种冲破了静态网格的有机的形式感。在苏轼临的《争座位帖》中，字体则全部是有机的，并且充满变化。

通过比较，可以明显看出苏轼和颜真卿风格的根本不同。然而，若非源自颜真卿《裴将军诗》里的"豪放"，那么苏轼所临的《争座位帖》的"豪放"的来源又是什么？二者展示的字迹皆用了醒目的大号字、充满变化的章法，此外，颜真卿和苏轼所留下的主要作品中，都见不到那种高度调整过的笔画。苏轼的其他作品中唯一比较接近这件《临争座位帖》的，是约1082年写的《黄州寒食帖》（图26）。除此之外，他以《祭黄几道文》（图28）为典型代表的其他作品，看起来就没那么令人激动人心了。这样，总的说来，苏轼在《临争座位帖》中，是借鉴了颜真卿《裴将军诗》的豪放的方式来表达自我的。讽刺的是，苏轼以借鉴《裴将军诗》这样一件有冲击力和视觉效果的作品的方式，来重新定义了倍受景仰的"平淡"美学。而他所借鉴的这件作品，在此之前基本上是被排除在颜真卿的主流书法作品之外的。在苏轼的艺术创作里，他借用了颜真卿书法中非正统的一面，而他在自己批评理论中，却恰恰又将颜真卿提升为正统书法的楷模。

事实上，苏轼使用繁复且令人兴奋的笔触和章法，是想表达自己对"小人"的抵触——在苏轼看来，这些人的书法中有

"睚眦侧媚之态"。然而，他对线条做出的调整，却又不得不通过备受谴责的晋代书法中的雕虫小技——侧锋用笔才能够达到。作为苏轼忠诚的弟子和朋友，黄庭坚只能直面这种对于苏轼用笔方法的批评，以至于他不惜一切去试图证明苏轼的这一弱点是无伤大雅的：

> 或云东坡作戈多成病笔，又腕着而笔卧，故左秀而右枯。此又见其管中窥豹，不识大体，殊不知西施捧心而颦，虽其病处，乃自成妍。[1]

尽管这段文字不乏谄媚和护短之心态，但黄庭坚实际上也真的是这么认为的。然而，如果我们对苏轼学习书法的背景有所了解的话，就会发现其实苏轼对晋代书法家的书写方式的路径依赖是显而易见的，而这一书写方式与他支持的颜真卿的风格大相迥异。黄庭坚是这样描述苏轼的书法学习过程的：

> 东坡道人少日学《兰亭》，故其书姿媚似徐季海……中岁喜学颜鲁公……[2]

自苏轼少年时代将王羲之的《兰亭序》设立为典范开始，

1.《山谷题跋》，卷5，第44页；艾朗诺：《苏轼一生的语言、形象、行迹》，第273页。在传统故事里，公元前5世纪的美女西施因为心痛病而捂着胸口皱眉。她的邻居见到她紧蹙蛾眉头面容很好看，便模仿她，梦想达到相同的效果。她错将西施的病当作美丽的根源。见翟理斯（Herbert Giles）：《古今姓氏族谱》（*A Chinese Biographical Dictionary*），台北：成文，1975年重印，第271页。
2.《山谷题跋》，卷5，第45页。

他的风格便自然地建立在王羲之侧锋用笔的方式之上。甚至在他中年时期对另一位书法家的进一步学习，也不能从根本上改变他的用笔习惯。

苏轼在其书论以及晚年对典范的选择中，将颜真卿推崇为儒家文人书法的鼻祖，而且他称赞"中锋"既是一种正当的书法技巧，又可看作道德端正的象征。苏轼自己的书法风格中，的确有对于颜真卿钝拙、率直风格的大胆借鉴，却并没有效仿颜真卿在中锋用笔的《争座位帖》中的那些恣意洒脱。取而代之的是一系列大胆和戏剧化的效果，而这一切效果是只有通过侧锋用笔的方式才能够达到的。

黄庭坚试图以西施的比喻来弥补苏轼在理论和实践之间留下的罅隙。尽管这是一个缺点，但仍然是美丽的。因此，虽然像苏轼这样伟大的艺术家会为在书法中使用侧锋而得到谅解，但在当时的批评文章中，任何承认侧锋在书法技法中有一席之地的做法对于儒家书法家来说都是大逆不道的。结果，尽管宋代书法家的风格各异且具有个性，关于"颜真卿及其追随者是理想的典范"以及"中锋是恰当的书写方法"这两点，还是被一代又一代人在批评文章中一成不变地传承了下来。对颜真卿的成就及其支持者的赞赏年复一年地重复下去，是因为要想让别人认识到你对书法典范选择的正确性，这就要求把你自己定义为其中的一员。举个例子，黄庭坚就像苏轼早年说蔡襄那样

82

水雲裏空庖煮寒菜破竈燒溼葦那知是寒食但見烏

㉖

幾道孝友蓋二人無間言如

曾夭若成之付以百能超然

風驚雲騰入為御史以直白

冼玉雪不汙青櫂出按百城

擅姦民情吏實畏廉憎

评价苏轼："本朝善书者，自当推为第一。"[1]黄庭坚还像欧阳询曾经评价颜真卿那样说苏轼："忠义贯日月之气。"[2]其中的相似性是显而易见的。黄庭坚写道：

> 东坡先生常自比于颜鲁公，以余考之绝长补短，两公皆一代伟人也。[3]

苏轼与颜真卿书风的关系让我们看到，通过书法表达政治认同的最高手段并不是在创作实践中去忠实地模仿那种理想的风格，而是在批评理论中尽力展现出自己与所属政治集团公认领袖之间的关联性。蔡襄、欧阳修、苏轼和黄庭坚的书法风格是清晰可辨的，并且他们对颜真卿的书法风格的借鉴方式完全不同。但是，在温和的保守派改革以及提升文人士大夫阶层的政治和文化力量这两方面，他们的政治身份又是一样的。因此，随之而来的就是对颜真卿本人以及作为颜真卿儒家标准代言人的改革者书法史地位的提升。

1.《山谷题跋》，卷5，第45页；《东坡题跋》，卷4，第85页。
2.《山谷题跋》，卷5，第45页；《集古录》，卷7，第1173页。
3.《山谷题跋》，卷5，第45页。

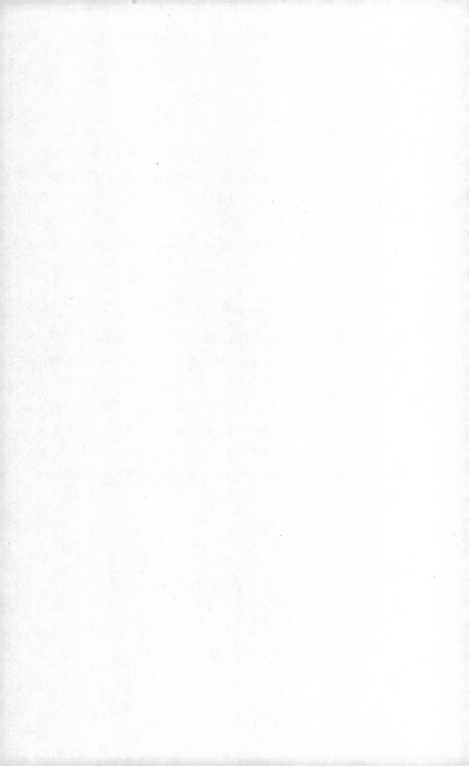

从道教碑文到道教仙人

颜真卿在吉州的任期持续了两年。尽管他试图以诗歌和观光来分散注意力，但写于766年的碑铭表露了他的真实感受。他自称"真卿以疏拙贬佐吉州"和"真卿以罪佐吉州"。[1]768年夏，颜真卿被起用为抚州刺史（江西），此地东边与吉州相邻。虽然听起来有些难以置信，但至少从3世纪起，抚州就是多种道教信仰的中心了。[2]四年任期以来，颜真卿观光游赏了抚州，造访了道教人物的修道之地。他把这些仙人的祭坛擦亮，书写了匾额题名，并记载了此地的历史和神仙传。

抚州的道教碑文

颜真卿最早在抚州辖区临川书丹的道教碑文有两件，分别是768年和769年立的，都是用来赞颂道教的女仙。其中第一件是"晋紫虚元君领上真司命南岳夫人魏夫人仙坛碑铭"[3]。这个文本包含女仙魏华存（252—334）的《仙真传》和她晚年时几位女弟子的记录。[4]魏夫人作为神仙，将早期一些上清派的经文传授给茅山宗的创始人杨羲（330—约370）。[5]唐朝时，魏夫

1.《西林寺题名》和《靖居寺题名》，《颜鲁公集》，卷6，第2b页。

2.《华盖山王郭二真君坛碑铭》，《颜鲁公集》，卷6，第2b页。

3.《颜鲁公集》，卷6，第6b—9b页。

4. 见薛爱华（Edward H. Schafer）：《八世纪在临川的魏华存神坛崇拜》（The Restoration of the Shrine of Wei Hua-ts'un at Lin-ch'uan in the Eighth Century），《亚洲研究学刊》（Journal of Oriental Studies）15（2）（1977年）：124—137.

5. 关于上清派经典的传播见司马虚（Michel Strickmann）：《茅山神启：道教与贵族社会》（The Mao Shan Revelations, Taoism and the Aristocracy），《通报》（T'oung Pao）63（1977年）：1—64，以及《茅山道教：启示的编年史》（Le Taoisme du Maoshan: Chronique d'un révélation），巴黎：法国大学出版社，1981年。

人的一个追随者黄灵微（约640—721）重新发现并修复了魏夫人在临川的仙坛，这成为颜真卿撰写的第二块碑铭"抚州临川县井山华姑仙坛碑铭"的主题。[1]另外一块和历史人物有关的碑铭是赞美王道士、郭道士二位真君的，镌刻于临川西南方将近五十公里处崇仁县附近的华盖山上。尽管这块碑文没有记录日期，但很有可能是颜真卿在抚州时期所写。

84

颜真卿唯一一块以书迹形式存留下来的道教碑文，是771年的《有唐抚州南城县麻姑山仙坛记》，此碑刻于南城县西南方向的麻姑山。（图28）原碑早已毁佚，现在立于麻姑山上的这块碑是明代时由益王（朱祐槟，1470年后出生）赞助重修的。此碑只有少数的早期拓片（如上海博物馆藏的宋代拓本）保存至今。[2]文章的前半段是转录道教女仙麻姑的传记，源自道教学者葛洪（284—364）的《神仙传》。[3]麻姑是一位女仙，葛洪所叙述的时间段为2世纪。他讲述了麻姑的兄长、道教仙人王方平召唤麻姑降灵于他的弟子蔡经家的故事。麻姑降灵时是一个

85

1.《颜鲁公集》，卷6，9b—10b页。见柯克兰（Russell Kirkland）关于黄灵微研究《黄灵微：一位唐代道姑》（*Huang Ling-weil: A Taoist Priestess in T'ang China*），《中国宗教杂志》（*Journal of Chinese Religions*）19（1991年秋）：47—73。

2. 见《书道全集》，10：159—160，和杨震方：《碑帖叙录》，成都：四川文艺出版社，1982年，第160页。

3.《颜鲁公集》，卷5，第10a—11b页。

相聞亦莫知

麻姑是何神

也言王方平

年轻貌美的女子，盛装打扮，光彩耀目。蔡经当时还没有成为神仙，事实也证明他还并不具备成熟的心理准备来正确应对这种场面。如《神仙传》里所记：

> 麻姑鸟爪。蔡经见之，心中念言，背大痒时，得此爪以爬背，当佳。方平已知经心中所念，即使人牵经鞭之。谓曰："麻姑神人也，汝何思谓爪可以爬背耶？"但见鞭著经背，亦不见有人持鞭者。方平告经曰："吾鞭不可妄得也。"[1]

在《麻姑仙坛记》的第二部分，颜真卿描述了麻姑山上道教活动的历史，包括当时的情况：

> 大历三年[768]，真卿刺抚州，按图经南城县有麻姑山，顶有古坛，相传云麻姑于此得道。坛东南有池，中有红莲，近忽变碧，今又白矣；池北下坛，傍有杉松，松皆偃盖，时闻步虚钟磬之音。
>
> 东南有瀑布，淙下三百余尺；东北有石崇观，高石中犹有螺蚌壳，或以为桑田所变；西北有麻源，谢灵运[385—433]诗题：入华子冈[2]，是麻源第三谷，恐其处也；源口有神，祈雨辄应。
>
> 开元中[713—741]，道士邓紫阳于此习道，蒙召入大同

1. 葛洪：《神仙传》，台北：新兴书局，1974年，第18b—19a页。
2. 英译见傅乐山（J. D. Frodsham）：《潺潺溪流：中国自然山水诗人康乐公谢灵运（385—433）的生平与创作》（*The Murmuring Stream: The Life and Works of the Chinese Nature Poet Hsieh Ling-yun (385-433), Duke of K'ang-lo*）吉隆坡：马来亚大学出版社，1967年，1：155。

殿修功德。二十七年[1]，忽见虎驾龙车，二人执节在庭中，顾谓其友竹务猷曰："此迎我也，可为吾发愿欲归葬本山。"仍请立庙于坛侧，玄宗从之。天宝四载，投龙于瀑布，石池中有黄龙，见玄宗感焉，乃命增修仙宇真仪，侍从云鹤之类于戏。

自麻姑发迹于兹，岭南真遗坛于龟原，花姑表异于井山，今女道士黎琼仙，年八十而容色益少，僧妙行梦琼仙，而餐花绝粒[2]。紫阳侄男曰：德诚，继修香火；弟子谭仙岩，法篆尊严。而史玄洞，左通玄，邹郁华，皆清虚服道。非夫地气殊异，江山炳灵，则曷由纂懿流光，若斯之盛者矣。真卿幸承余烈，敢刻金石而志之。[3]

在这块碑文中，颜真卿并没有试图区分传说与史实，也没有对葛洪所记的奇幻的《麻姑传》进行评论。这是否可看作颜真卿信仰道教的证据？颜真卿去世后不久，就有道教神仙传记声称颜真卿生前获得了一种长生不老药，这让在他殉难后成了道教的神仙。晚唐和宋初出现了一些文本不同的记录，描述了颜真卿生前如何获得了永葆青春的药丸，在他死后尸体起初如何神奇地保存下来，只是后来消失了，从而说明他化作了道教

1. 邓紫阳也许被玄宗召到京城大同殿参与整理和编辑道教教规，并在748年左右开始传播。这件事情在颜真卿为茅山道长李含光（683—769）写的墓志铭中曾有提及，《颜鲁公集》，卷7，第6a—b页。然而《南城县志》里却说他是在开元年间被召入京做方士。见《南城县志》（出版地不详，1672），卷11，第75b页。

2. 这些道姑在颜真卿的《华姑仙坛碑》中有充分的描述。见《颜鲁公集》，卷6，第9b—10b页。

3.《颜鲁公集》，卷5，第11a—b页。

仙人。据晚唐时期的道教文献汇编《仙吏传》中的《颜真卿传》记载，颜真卿在十八或十九岁的时候得了病，通过一位云游的道士给予的丹丸所治愈，并将此事与他死后升仙的传说联系了起来。[1] 同类型的故事还见于10世纪的《续仙传》、完成于978年的《太平广记》以及王谠（1050？—约1110）[2] 写的《唐语林》。

作为道教徒的颜真卿：其人

然而，另一部出现在宋朝初年的《洛中记忆》，成为米芾所写的道教神仙传记的资源。[3] 他的《鲁公仙迹记》刻于同时代的官员曹辅（约1098—1100进士）所写的《颜鲁公新庙记》的碑阴。[4] 石碑立于颜氏宗族故里临沂的西北方费县（山东）的颜鲁公庙前。[5] 曹辅的《颜鲁公新庙记》中记述了旧的鲁公祠庙怎样破损失修，以及地方官和部分颜氏后裔如何于1091年共襄其事，修建了由曹辅撰写碑文的新庙：

> 元祐六年[1091]，弘农杨君元永为邑之二年也，建言于州曰："按祭法，能御大灾，能捍大患，则祀之；以劳定国，以死勤事，则祀之。方鲁公守平原时，禄山逆状未萌，

1. 薛爱华：《八世纪在临川的魏华存神坛崇拜》，第126页。
2. 沈汾（10世纪）：《续仙传》，引自《古今图书集成》，北京：中华书局，1934年重印，卷32，第205—208页；王谠：《唐语林》，长沙：商务印书馆，1939年，第154页。
3. 宋代秦再思写的《洛中记异录》。他关于颜真卿的记录被宋代道士陈葆光的《三洞群仙录》所引用，出自《正统道藏》，994辑，卷14，第15b页。
4. 关于他的传记见《宋史》，脱脱等撰修。北京：中华书局，1977年，卷352，第11128—11130页。
5. 见中田勇次郎：《米芾》，东京：二玄社，1982年，第194—195页。

公能测其端；及反，河朔尽陷，独平原城守具备，与其兄常山太守杲卿，首倡大顺，河北诸郡倚之以为金城，可谓'能捍大患'矣！其后为奸臣所挤，临大节挺然不屈，竟殒贼手，可谓'以死勤事'矣。今庙宇不能庇风雨，愿闻于朝，少加崇葺，俾有司得岁时奉祠。"[1]

曹辅在此重复了儒家对生命的看法以及颜真卿之死，简述了两件颜真卿被视为儒家殉道者的事件：对叛贼安禄山和李希烈的誓死抵抗。米芾的碑文最初于1088年前后刻于颜真卿湖州祠庙的石碑上，但是于1092年再度镌刻于费县石碑的阴面。（图29）[2]

米芾所写的碑文，无论从文学还是书法形式来说，都显现了"历史的另一面"（the other side of the record）。曹辅的文章中推崇颜真卿为特别的儒家典范，而米芾则提供了一个标准的道教版本的颜真卿：

> 鲁公为卢杞所忌，李希烈反，杞首议遣公，谏者甚众。德宗问杞，杞对曰："真卿朝廷重臣，忠议闻天下，谁不慑服？臣常父事之，今遣使，不为贼惮、则辱国。纷纷之言岂足听？陛下当自断之，无惑众意。"德宗不能夺，遂遣之。
>
> 人知公不还矣，亲族饯于长乐坡，公既饮，乃跃上梁跳蹿，谓饯者曰："吾昔江南遇道士陶八，八得刀圭碧霞，饵之，自此不衰。尝云七十后有大厄，当会我于罗浮山，此行几是欤？"

1. 曹辅：《费县颜鲁公新庙记》，《颜鲁公集》，卷17，第8a页。
2.《书道全集》，东京：平凡社，1930—1932年，18：203—205。

書大驚問狀皆

空矣嗚呼杞欲

敕人有常刑公

郡人新公之祠

后公死于贼，贼平，家人启瘗，状有金色，爪发皆长如生人，归葬偃师北山先茔。后有贾人至罗浮山，遇二道士奕，即而观之，问曰："子何所来？"贾人曰："洛阳。"其一笑谓曰："幸托书达吾家。"贾人许诺，即扎书付之，题曰："付洛阳偃师县北小颜家。"及往访之，则茔也，守冢苍头识公书，大惊，问状，皆公也。因与至其家，白之家人，大哭。卜日开圹发棺，已空矣！

呜呼！杞欲害公之人，而不能害公之仙也。希烈、杞，等贼耳，贼之杀人，有常刑，公死且不朽，又况仙耶。

元祐三年九月，余游吴兴，适睹郡人新公之祠，因得谒拜公像，其英气仙骨，凛然如在。尝阅《洛中纪异》载公前事，考史所载杞拜公于中书与对德宗之言，奸人表里无忤，则公之仙复何疑焉？

公之大节，纪载甚多，而论次于林公之文为备，固已激忠义之颓风，沮邪之羞魄。至仙真事，吾又以刻于碑阴，以贻续仙传者。[1]

米芾并没有打算挑战颜真卿忠诚和正义的声誉，因为正是这个声誉使颜真卿的名字成为如此富有价值的讨论对象。米芾

1.米芾：《颜鲁公碑阴记（或鲁公仙迹记）》，《宝晋英光集》，卷7，第54—55页。

在《跋争座位帖》中称赞了颜真卿的"忠义"。[1] 在道教的记载中，米芾的文献是意在驳斥儒家对颜真卿的挪用，儒家把颜真卿界定为自己狭隘的"忠义"价值观的唯一典范人物。米芾和道教神仙传记的作者相信，拥有儒家美德的生命是转变为道教神仙的优秀资质，而且他们乐于描述颜真卿在面对迫害表现出的勇敢和忠诚以及他对生死的置之度外。尽管如此，儒家的颜真卿传记作者仍然回避任何关于相信颜真卿死后羽化成仙的讨论，甚至还强烈反对任何能将颜真卿的思想行为与道教相关联的证据。举个例子，在儒家文学家曾巩（1019—1083）那篇为颜真卿抚州的祠庙所写的著名碑文中，不无遗憾地感慨"公之学问文章，往往杂于神仙、浮屠之说，不皆合于理"[2]。欧阳修也抱怨颜真卿"不免惑于神仙之说，释老之为斯民患也深矣"[3]。因此米芾这篇碑文的目的，是为了将在公众心目中颜真卿作为道教徒的形象，和一个由宗族赞助的、为尊崇颜真卿而供奉的儒家祠庙之间建立起关联。这个关于神仙传记的讨论让我们清楚地看到，11世纪人们对颜真卿身后声誉的定位是多么的高。

作为道教徒的颜真卿：其书

在《鲁公仙迹记》书法中，米芾模仿了颜真卿楷书方正的形式和钩画底端的缺口。（图29）鉴于米芾对颜真卿楷书有轻视倾向的这一点常常为人所提及，因此他对颜真卿标志性风格的模仿有些出人意料。众所周知，米芾批评颜真卿的楷书缺乏宋代理想的"平淡"和"天成"之趣。他尤为不喜欢被他称为

91

1.《书史》，第19页。
2. 曾巩：《抚州颜鲁公祠堂记》，《颜鲁公集》，卷17，第8a页。
3.《集古录》，卷7，第1173页。

"挑"和"踢"的运用：

> 颜真卿学褚遂良既成，自以挑踢名家，作用太多，无
> 平淡天真之趣。……大抵颜、柳挑踢，为后世丑怪恶札之
> 祖。从此古法荡然无遗矣。安氏《鹿肉干脯帖》、苏氏《马
> 病帖》，浑厚纯古，无挑踢，是刑部尚书时合作，意气得纸
> 札精。谓之合作，此笔气郁结，不条畅，逆旅所书。[1]

米芾对"挑"和"踢"（或许是"挑踢"）这组词的使用，无
论在翻译成英文时，还是用来形容颜真卿的书法特征时，都是
存在问题的。雷德侯将"挑踢"并在一起翻译成"stumbling"，
他认为颜真卿在"捺"和钩状的"竖"的下端形成的小缺口，
是在笔画运行至尾端时提笔所致。（如图28，2/3和2/1）[2]方闻
将"挑"和"踢"翻译成"flicking and kicking"。[3]我同意雷
德侯的观点，他认同米芾对颜真卿书写习性的批评；但我也认
同方闻的观点，他认为"挑"和"踢"分别指的是两种不同的
笔画。我想知道的是，"挑"（flicking）是否指的是毛笔在竖
画的尾端向左轻弹所产生的钩，还有"踢"（kicking）是否指
的是捺画的运动，捺在笔画运动的正中间会产生一种弯曲或曰
"踢打"。但是，无论我们如何翻译，都不会影响米芾对颜真卿

1.《宝晋英光集》，《补遗》，第75页。

2.雷德侯（Lothar Ledderose）：《米芾与中国书法的古典传统》（*Mi Fu and the Classical Tradition of Chinese Calligraphy*），普林斯顿：普林斯顿大学出版社，1979年，第58页。

3.方闻（Wen C. Fong）：《心印》（*Images of the Mind*），普林斯顿：普林斯顿大学艺术博物馆，1984年，第90页。

的抱怨，他认为，颜真卿的楷书用笔中有一些习性，这些习性分散了我们对笔画本身的注意力。但是，我们搞不清楚的是，米芾为什么要在批评的同时，还利用这种他所批评的书写习性来为颜真卿写道教传记。看上去，米芾似乎在公然违抗自己曾强烈表达过的美学信念，但或许他这么做，正是为了表达对颜真卿其人的真正敬畏。

尽管米芾贬低颜真卿的楷书，但他却非常钦佩颜真卿的行书。虽然他认为颜真卿的楷书刻意并且做作（"有意"），但他赞赏其行书的自然天真（"无意"）。米芾对颜真卿的行书帖评价甚高，是因为他深感它们显现了他自己的美学标准，这是米芾基于对自己的评判体系中最优秀的书法家——王献之书法的广泛学习基础之上的。我认为米芾的美学标准从本质上是道教的——不仅仅是因为王献之的书法风格受到道教实践的影响，也在于米芾自己的政治认同和宋代宫廷以及宫廷道教有关。这种相关性的一个侧面表现就是，本着他认为颜真卿是道教仙人的观点，米芾刻意抬高了作为道教人物的颜真卿的行书。

这种道教美学的天性，在米芾对颜真卿《争座位帖》的赞赏性描述中展露无遗：

> 字相连属，诡异飞动得于意外。[1]

这段文字中有两个关键概念。首先，帖中字是相互连接的。其次，书法自身是意识之外的，或无意识的。米芾之所以称赞《争座位帖》的这两个特征，是因为它们在王献之的"一笔书"

1. 米芾：《宝章待访录》，第7a页。

中也能找到。异乎寻常的是，米芾对王献之的欣赏超越了对其父王羲之的欣赏。米芾以为："子敬天真超逸，岂父可比也？"[1]米芾用曾经描述颜真卿的行书的语言来描述王献之的书法：

（字与字）边属无端末，如不经意，所谓"一笔书"。[2]

王献之"一笔书"的根源是新体书法的大行其道，对此雷德侯有详细的讨论。[3]雷德侯曾就现今阶段的扶乩书进行过讨论。一个道士进入迷狂状态后，能"接收"到神灵的启示，并用一支木制的乩笔在沙盘上写字。这种道教法事的最早记录至少可以追溯至唐朝。扶乩书写的风格是通过急速和纵笔书写来完成的，讲求相连的字迹和无意的形状。雷德侯从这一点出发，认为王献之风格中的新奇性是从道教扶乩书写中无意的、连续的线条而来的。

假如王献之书法中的明显特征出自道士画符的实践——而这个特征又被米芾认为是至高无上的优点，那么我认为，米芾抬高了道教美学在书史上的地位。《争座位帖》是米芾提到的为数不多的他所接受的颜真卿风格的作品，他赞美其具有道教"一笔书"的美学品质。难道他不正是通过抬高作为"自然的"和"道家的"颜真卿的行书的地位，来贬低他所说的"刻意的"和"儒家的"颜真卿的楷书吗？

———

1.《书史》，第11页。
2.《书史》，第8页。
3. 雷德侯（Lothar Ledderose）：《六朝书法中的道家元素》（*Some Taoist Elements in the Calligraphy of the Six Dynasties*），《通报》（*Toung Pao*）70（1984年）：246—278。

米芾并不是一位像儒家改革者那样靠自己的奋斗而成功的文人，并且他从没见过欧阳修。他的母亲曾给宋英宗（1064—1067在位）的皇后做侍女，因此他在宫廷中长大。他成为一个艺术家、收藏家和批评家，并通过其艺术才能和古怪的魅力而跻身宫廷贵族之中。1105年，在道教最重要的支持者宋徽宗统治期间，米芾被任命为书画博士。[1]他是徽宗的重臣蔡京（1046—1126）的门徒，蔡京次子蔡绦（卒于1147年以后）的史料笔记《铁围山丛谈》中收录了几件关于米芾古怪行为的逸闻趣事。米芾的收藏家和鉴赏家朋友圈中包括数位皇室成员，如王诜（约1051—约1103）、李玮、赵仲爰（1054—1123）以及赵令昆。[2]据我所知，米芾并没有信仰道教。但是很明显能看出，比起欧阳修和蔡襄这些反对释道的文人士大夫，他与在宫廷中提倡道教的那群人走得更近。

米芾对颜真卿书法中道教特征的抬高，其实只是众多与颜真卿死后升仙的道教传奇记载相关的一个例子。他看起来是分享了那些在徽宗朝廷上提倡道教者的目标：在道教的历史上留下颜真卿的声名。蔡京的另一个门徒叶梦得曾写道："唐人多言颜鲁公为神仙。"[3]接着又补充道："近世传欧阳文忠公、韩魏公皆为仙，此复何疑哉！"这几乎是毫无顾忌的宣传，因为欧阳修是坚定的儒家文人，而韩琦则是虔诚的佛教徒。然而将颜真

1.关于徽宗朝的道教研究见孙克宽：《宋元道教之发展》，台中：东海大学，1965年，第四章，第93—165页；金中枢：《论北宋末年之崇尚道教》，《新亚学报》7（2）（1966年）：323—414和8（1）（1967年）：187—296；和司马虚：《篇幅最长的道家经典》（The Longest Taoist Scripture），《宗教史》（History of Religions）17（3—4）（1978年）：331—354。
2.见雷德侯：《米芾》，第47页。
3.叶梦得：《避暑录话》（出版地不详，清代），下卷，第70b页。

卿宣扬为一位道教仙人，只能降低对颜真卿道教相关行为的宣传效果。

颜真卿是道教徒吗？

撇开长生不老的问题不谈，颜氏宗族史上的某些情况的确使人想起很久以前颜真卿写的道教碑文及其与道教之间的关系。西晋时期（265—316），王羲之和王献之的祖先王氏一族居住于山东琅琊郡，这里是"天师道"的发源地。王家是天师道世家，他们直到东晋（317—420）仍在南方坚持这种道教信仰。许多姓王的人名字末尾都有一个"之"字，这常常被当作天师道信徒的标志。[1] 颜氏也曾居住于琅琊，西晋覆灭后，颜真卿的十三世祖颜含（265—357）跟随晋元帝来到南京。[2] 颜氏不仅是从前琅琊望族的追随者的成员，而且他们当中很多人的名字末尾也有个"之"字，如颜靖之、颜腾之、颜炳之和颜延之。[3] 颜真卿的十六世祖颜协（498—539）曾写过《晋仙传》。6世纪，颜氏家族与吴兴（今湖州）沈氏世代通婚；唐朝时，又与陈郡（今河南沈丘）殷氏联姻。这两个家族都是天师道世家。颜真卿也与王氏家族有姻亲关系：他的岳母是琅琊王邱之女。[4] 因此，颜氏家族有可能也有天师道的传统。

但反过来看，我也没有找到任何颜真卿从事道教活动的证

1. 见陈寅恪：《天师道与滨海地域之关系》，《中央研究院历史与语言研究所集刊》3卷，4分册（1933年）：439—466。

2. 见颜含的传记，《晋书》，卷88，第2285—2287页。

3. 姚察和姚思廉：《梁书》，北京：中华书局，1973年，卷50，第727页。

4. 见为颜真卿的连襟杜济写的《神道碑》，《文忠集》，卷8，第63页。见苏绍兴关于六朝时期王氏和颜氏两族之间的相互影响研究，《两晋南朝的氏族》，台北：联经，1987年，第179—180页。

据。他在抚州写的道教碑铭与他所写的其他著名的碑文在形式上都很相似。比如他为东方朔庙所写的"东方朔画赞碑"，他先是追溯了众所周知的画赞的文学源头，然后记述了他作为官员当下的任职情况，以及他在任内遇到的人的名字和职业。尽管颜真卿在《麻姑仙坛记》中说过他个人与部分麻姑山的道士相熟，但这块碑文和他写的当地其他的碑文相似，看上去不过是另一种官方辞令而已。麻姑山宗教活动的开创是由唐玄宗支持的，而持续受到皇家关照的麻姑崇拜则至少从北宋时期就开始了。[1] 作为皇上在地方的代表，颜真卿可能是希望对抚州当地所有的道教胜迹做一番考察。尽管这些胜迹看起来颇具迷惑性，但人们对其碑文的内容也没有表现出什么热情。在传说中的麻姑和现实的黄灵微之间进行区分也是徒劳的，毫无疑问，这种区分除了显示百科全书式的考据癖之外毫无意义，因为那是典型的唐代世界信仰杂糅的一种表现。[2]

可以肯定的是，颜真卿有一些道教徒的朋友，比如著名的茅山道教宗师李含光（683—769），此人与颜真卿于759年有过来往，而且颜真卿于777年为其写了墓志。[3] 但是在颜真卿为其先祖所作的所有碑文中，都没有提到其对道教的信仰。颜真卿的表侄及其传记的作者殷亮从未提到过颜真卿参加道教活动，在颜真卿同代人所写的逸闻趣事，如封演的《封氏闻见记》中

1. 根据周必大的记载："元丰间，封麻姑为清真夫人，元祐改封妙寂真人，宣和加上真寂冲应元君。徽宗御书'元君之殿'四字。"出自《归庐山日记》，引自《颜鲁公集》，卷25，第10b页。
2. 举个例子，颜真卿曾为他的《韵海镜源》利用过道教书籍做材料。封演写道："（广德中），为湖州刺史，重加补葺。更于正经之外，加入子、史、释、道诸书。"（《封氏闻见记校注》，第12页）
3.《中国书法全集》，25：10。

也未见相关记载。[1]在颜真卿自己的写作中，也从未承认过自己信仰道教或记述过自己曾参加道教的活动。

可是在768年，颜真卿第一次到达抚州时，在某些方面的确表现出对长生不老观念的追求。这一年的十一月，颜真卿的弟弟颜允臧卒于江陵任上。此时颜真卿成为他这辈唯一在世的家族成员。再者，768年颜真卿六十岁，刚好走过了日历上的一个甲子。或许当地有关麻姑和华姑长生不老的民间信仰，对颜真卿来说有一种特别的启示。

1. 见《封氏闻见记校注》，第3、12、25、30、39、87和98页。

佛教徒的同道与纪念活动

颜真卿在抚州任内，大多时间的日常活动是发展水利、防洪筑堤。后来，抚州百姓为表敬意，为他建立祠庙，为此宋朝文学家曾巩写了那篇著名的《抚州颜鲁公祠堂记》。[1]771年初，接任者到来后，颜真卿卸任抚州刺史。他从鄱阳湖泛舟而下至扬子江，四个月后在返京途中经过上元县（今南京附近），与他的家人重聚。和西晋覆灭时颜真卿的十三世祖颜含逃难的举动一样，颜真卿家族在安禄山之乱时也从长安逃到这个宁静的南方小城。771年底，颜真卿在城外山中祭拜先祖颜含及七位后代祖先的墓，并树碑详尽无遗地述及颜氏一族的成就。[2]

这一年的大半时间颜真卿都待在家中，直到第二年秋天他来到洛阳后得知自己被任命为湖州刺史。他离开洛阳时，将母亲的棺材带回长安之外的祖坟安葬，然后赶赴湖州。颜真卿于773年到湖州走马上任，可也算是省亲，因为童年时代的颜真卿曾在湖州太湖东岸的吴县住过一段时期。颜真卿的父亲和舅父去世后，他随母亲殷氏和外祖父殷子敬住一起，那时殷子敬正担任吴县县令。

在湖州的文化活动：773年—777年

担任湖州刺史时，颜真卿有相当多的社交和学术活动。到这一年后，也就是774年的春天，颜真卿撰文记述了这些活动：

1.《抚州颜鲁公祠堂记》，《颜鲁公集》，卷17，第7b—8b页。
2. 碑已不存。碑文见《颜鲁公集》，卷7，第2a—5b页。四座颜含后裔的坟墓于1958年被挖掘。见《南京老虎山晋墓》，《考古》6（1959年）：288—295。

州西南杼山之阳有妙喜寺。梁武帝之所置也。

　　大历七年[772]，真卿蒙刺是邦。时浙江西观察判官殿中侍御史袁君高[生于727]巡部至州，会于此山，真卿遂立亭于东南，陆处士以癸丑岁冬十月癸卯朔二十一日癸亥建，因名之曰三癸亭。

　　西北于丛桂之间创桂棚，左右数百步有芳林茂树，悉产丹、青、紫三桂，而华叶异各树，桂之有支径，以袁君步焉，因呼为御史径。[1]

　　"三癸亭"的名字是双关语，指代杼山上的三种桂树，也用来隐喻三位高僧。这种戏谑是陆羽（733—804）的典型风格。年轻的时候，寺院主持因陆羽不服从禁止写作的禁令而打他，他便从养育他的寺庙逃走。他进了一个戏班子，并写了自己的第一部作品《谑谈》。[2]作为戏班的台柱，陆羽受到太守的赏识，太守支持他的文学才能。安禄山之乱时，他逃难来到湖州，居住于妙喜寺，并与著名的诗僧皎然（约724—约799）结为好友。

　　颜真卿来到湖州时，陆羽已经因《茶经》一书而被世人称为"茶圣"。*陆羽是一个有广泛兴趣的作家。他的作品除了《南北人物志》和《占梦》之外，还写过一本可能是字典的《源解》，以及两部被当地官员题为《吴兴历官志》和《吴兴刺史

1.《湖州乌程县杼山妙喜寺碑铭》，《文忠集》，卷4，第18—20页。
2.见《新唐书》中的陆羽传，卷196，第5611页，和《陆文学自传》，引自傅树勤、欧阳勋：《陆羽茶经译注》，武汉：湖北人民出版社，1983年，第82—90页。
*《茶经》实际于780年完成。——校译者注

记》的书。他极有条件长期与颜真卿合作编纂词典。

在妙喜寺，颜真卿着手编纂一部集大成的字书，今已散佚。[1]据他所说，这部书为《韵海镜源》：

真卿自典校 [734] 时即考五代祖、隋外史府君与法言所定切韵，引《说文》《苍雅》[2]诸字书，穷其训解，次以经、史、子、集中两字已上成句者，广而编之，故曰韵海，以其镜照源本，无所不见，故曰镜源。

天宝末，真卿出守平原，已与郡人、渤海封绍、高筼、族弟今太子通事舍人浑等修之，裁成二百卷。属安禄山作乱，止具四分之一。及刺抚州，与州人左辅元、姜如璧等增而广之，成五百卷。事物婴扰，未遑刊削。

大历壬子岁 [772]，真卿叨刺于湖，公务之隙，乃与金陵沙门法海、前殿中侍御史李萼、陆羽、国子助教州人褚冲、评事汤衡、清河丞太祝柳察、长城丞潘述[3]、县尉裴循、常熟主簿萧存[4]、嘉兴尉陆士修、后进杨遂初、崔宏、杨德

1.收入黄奭（1893 年）辑佚：《汉学堂丛书》，经解·小学类。

2.《切韵》仍存。最初是在 601 年由陆法言和包括颜之推在内的一群学者所编，751 年以《唐韵》为名再版，后于 1011 年修订扩展，并用现在的题名《广韵》出版。关于《切韵》研究见陈垣：《切韵与鲜卑》，《华裔学志》1（2）（1935 年）：245—252。

3.潘述就是《竹山潘氏堂连句》中所指之人（《颜鲁公集》，卷 12，第 9b 页）。在北京故宫博物院的是这些连句的墨迹本（有可能是赝品）。见徐无闻：《〈颜真卿书竹山连句〉辨伪》，《文物》6（1981 年）：82—86。彩色影印见《颜真卿碑帖续录》，《故宫文物月刊》，第 17 号，第 37 页。

4.萧存是颜真卿的朋友萧颖士之子。

元、胡仲、南阳汤涉、颜祭[1]、韦介、左兴宗、颜策，以季夏[773]于州学及放生池日相讨论，至冬徙于兹山东偏，来年春[774]遂终其事。

时杼山大德僧皎然，工于文什……

叛乱之后的岁月里，禅僧皎然恐怕是东南边最知名的诗人。颜真卿到达湖州后，在他们周围逐渐聚集了一个文士交游圈。[2]综合来看，他们的文学和哲学趣味是协调的，比如有佛教背景的皎然和陆羽也同样精熟于老庄哲学和儒家经典；而像颜真卿这样受过儒家教育的人，对佛、道传统均涉猎较深。这个群体最著名的文化成就，就是《韵海镜源》的编纂和联句的创作。

联句是由不同的人在一个既定主题下依次创作一连串的句子或对联，最后相连成篇。联句是六朝时期的重要文体，但衰落已久，直到颜真卿和皎然将其重新恢复起来。[3]他们选择这种古老形式的一个原因或许是皎然是谢灵运（385—433）的十一世孙，颜真卿则是颜延之（384—456）的十世孙。这

1.据黄本骥所说，应该是颜蔡，是颜真卿在《靖居寺题名》中引用的一个亲戚（《颜鲁公集》，《世系表》，第6页）。
2.见尼尔森（Thomas P. Nielson）对皎然的研究，《唐代诗僧皎然》（The T'ang Poet-Monk Chiao-jan），《不定期报》（Occasional Paper）3，坦佩：亚洲研究中心，亚利桑那州立大学，1972年。
3.见宇文所安：《孟郊与韩愈的诗》（The Poetry of Meng Chiao and Han Yü），纽黑文：耶鲁大学出版，1975年，第116—117页；费维廉（Craig Fisk）：《皎然》（Chiao-jan），出自倪豪士（William H. Nienhauser Jr.）编：《印第安纳中国传统文学手册》（The Indiana Companion to Traditional Chinese Literature），布卢明顿：印第安纳大学出版社，1986年，第270—273页。

两位诗人在六朝时期齐名。[1]这些连句中只有一小部分被保留下来，分别收录于皎然和颜真卿的文集中。它们由各种长短的句子组成，从三言到七言不等；还有各种诙谐，从玩笑到严肃。其中一种是三言乐府的形式，被称为"五杂俎"：

颜真卿：

五杂俎，甘咸醋。往复还，乌与兔。不得已，韶光度。

皎然：

五杂俎，五色丝。往复还，回文诗。不得已，失喜期。[2]

还有一种咏物诗，以某物为主题，如五言咏灯联句：

颜真卿：

破暗光初白，浮云色转清。

皎然：

带花疑在树，比燎欲分庭。[3]

另外还有一种风趣的接龙，但后来的儒生们认为一个品德高尚又正直的人写这样的东西太过庸俗。比如这种七言"大言"联句：[4]

1.见《南史》，卷34，第881页，和傅乐山（J. D. Frodsham）：《潺潺溪流》（*The Murmuring Stream*），吉隆坡：马来亚大学出版社，1967年，1：28。

2.《颜鲁公集》，卷12，第5b页。

3.同上，卷12，第8b页。

4.举例，见洪迈（1123—1202）：《容斋随笔》，上海：上海古籍出版社，1978年，三集，卷16，第600—601页。

皎然:

高歌阆风步瀛洲。

颜真卿:

燀鹏瀹鲲餐未休。

李崿:

四方上下无外头。

张荐:

一啜顿涸沧溟流。[1]

756年，颜真卿弃守平原郡之前，为坚定平卢将领刘正臣的信心，他将独子颜颇送去做人质。时逢刘正臣与叛军史思明在幽州开战，刘正臣败回营州（辽宁），不久被杀于狱中。[2]这个十岁的男孩失去了保护，颜真卿回到肃宗的临时朝廷时，颜颇被赠虚爵以荣之（事实上他当时还活着）。但是二十年后，皎然在湖州为颜真卿写了这样一首诗:

奉贺颜使君真卿二十八郎隔绝自河北远归

相失值氛烟，才应掌上年。久离惊貌长，多难喜身全。

比信尚书重，如威太守怜。满庭看玉树，更有一枝连。[3]

1.《颜鲁公集》，卷12，第10a页；英译见艾龙（Elling Eide），个人心得。另见宇文所安:《盛唐诗》（The Great Age of Chinese Poetry: The High T'ang），纽黑文: 耶鲁大学出版社，1981年，第296页。
2. 见《新唐书》中刘正臣的传记，卷151，第4823页。
3.《颜鲁公集》，卷16，第2b页。

放生池碑

颜真卿在湖州的另一个梦想是树立《天下放生池碑》。这篇碑文是为纪念唐肃宗在全国设立八十一处放生池的决定而作。放生池的用处，是对捉来的鱼和其他水族生物进行放生的一种虔诚的佛教行为。尽管《天下放生池碑铭》的文字内容在759年就写完了，但是颜真卿只能在773年在湖州追建立碑。第二年，颜真卿在放生池旁又另立一新碑，上书三篇碑文。碑阳是颜真卿《乞御书天下放生池碑额表》及唐肃宗的《批答》，碑阴所刻《乞御题恩敕批答碑阴记》则记载了从759年至773年立碑的全过程。

颜真卿上表奏乞皇上的内容如下：

> 臣真卿言：臣闻帝王之德，莫大于生成；臣子之心，敢忘於赞述？臣去年冬任昇州刺史日，属左骁卫左郎将史元琮、中使张庭玉等奉宣恩命，于天下州县临江带郭处各置放生池。始于洋州兴道，迄于昇州江宁秦淮太平桥，凡八十一所。
>
> 恩沾动植，泽及昆虫，发自皇心，遍于天下。历选列辟，未之前闻，海隅苍生，孰不欣喜？
>
> 臣时不揆愚昧，辄述《天下放生池碑铭》一章。又以俸钱于当州采石，兼力拙自书。盖欲使天下元元，知陛下有好生之德。因令微臣获广昔贤善颂之义，遂绢写一本，附史元琮奉进，兼乞御书题额，以光扬不朽。缘前书点画稍细，恐不堪经久。臣今谨据石擘窠大书一本，随表奉进[1]，庶以竭臣下凄凄之诚，特乞圣恩俯遂前请，则天下幸甚！

1. 写大字的握笔，拇指向外弯曲，形成"中空"。见蒋星煜：《颜鲁公之书学》，台北：世界书局，1962年，第43—46页。

岂惟愚臣？昔秦始皇 [前 221—前 210 在位] 暴虐之君，李斯 [卒于前 208] 邪谄之臣，犹刻金石，垂于后代。魏文帝 [220—226 在位] 外禅之主，钟繇 [151—230] 偏方之佐，亦于繁昌，立表颂德。况陛下以巍巍功业，而无纪述，则臣窃耻之。谨昧死以闻，伏增战越云云。[1]

唐肃宗对颜真卿的批答如下：

朕以中孚及物，亭育为心，凡在覆载之中，毕登仁寿之域。

四灵是畜，一气同和，江汉为池，鱼鳖咸若。

卿慎徽盛典，润色大猷，能以懿文，用刊乐石。体含飞动，韵合铿锵，成不朽之立言，纪好生之上德。唱而必和，自古有之。情发于中，予嘉乃意。所请者依。[2]

102

在新建之碑的碑阴，颜真卿叙述了从最初计划立碑到最终实现之间的这段岁月历程：

肃宗皇帝恩许，既有斯答。御札垂下，而真卿以疏拙蒙谴。粤若来八月既望，贬授蓬州长史。

洎今上即位，宝应元年夏五月，拜利州刺史。属羌贼围城，不得入。恩敕追赴上都，为今尚书前相国彭城公刘公晏所让，授尚书户部侍郎。二年春三月 [763]，改吏部。

1.《颜鲁公集》，卷1，第6b页。
2.《颜鲁公集》，卷1，第6b页。

广德元年秋八月[763]，拜江陵尹兼御史大夫，充荆南节度观察处置等使。未行，受代，转尚书右丞。明年春正月[764]，检校刑部尚书兼御史大夫，充朔方行营汾晋等六州宣慰使，以招谕太师中书令仆固怀恩，不行，遂知省事。

永泰二年春二月[766]，贬峡州别驾，旬余移贬吉州。大历三年夏五月[768]，蒙除抚州刺史，六年闰三月代[771]。到秋八月，至上元，尔来十有六年，困于疏愚，累蒙窜谪。

其所采碑石，迄今委诸岩麓之际，未遑崇树。七年秋九月[772]，归自东京，起家蒙除湖州刺史，来年春正月[773]至任。

州东有苕、霅两溪，溪左有放生池焉，即我宝应元圣文武皇帝所置也。州西有白鹤山，山多乐石。于是采而斫之，命吏干磨砻之，家僮镌刻之，建于州之骆驼桥东。盖以抒臣下追远之诚，昭先帝生成之德。

额既未立，追思莫逮。客或请先帝所赐勅书批答，答中诸事，以缉而勒之，真卿从焉。勒愿斯毕，瞻慕不足，遂志诸碑阴。庶乎乾象昭回，与宇宙而终始；天文焕发，将日月而齐晖。[1]

颜真卿为什么要参与皇家的佛教活动呢？尤其令人感到不解的是，尽管颜真卿在759年写就的碑文很明显是出于佛教意图，但是其语言基本是儒家的。[2]碑文先是以向唐肃宗表示敬意开始，接着描述了两京如何从叛贼手中英勇收复，以及肃宗如

1.《颜鲁公集》，卷5，第13a—b页。
2.《颜鲁公集》，卷6，第3b—4b页。

何孝顺地将唐玄宗从蜀地迎回。文章指出，即便是有这么多烦恼，皇上仍为其他生灵所担忧。于是759年，史元琮和张廷玉奉命诏布于全国各地置放生池八十一所。然后颜真卿引用了儒家经典《易经》和《书经》，讨论统治者的慈悲延伸到所有的生命形式。在皇上的批答中，回应并且唱和了这些引用，如"中孚"的指代（《易经》第61卦）和"鱼鳖咸若"（从《书经》来）的引用。接着颜真卿列举了一些古时候非佛教徒的君王乐善好施的例子，并为皇上尝试效仿先人而感到高兴。简言之，除了一两个佛教词组外，整篇碑文是彻彻底底的儒家基调。

苏轼对颜真卿的动机有这样一番推测：

> 湖州有《颜鲁公放生池碑》，载其所上肃宗表云："一日三朝，大明天子之孝；问安侍膳，不改家人之礼。"鲁公知肃宗有愧于是也，故以此谏。孰谓公区区于放生哉？[1]

苏轼认为颜真卿是通过建放生池的机会，向肃宗谏言对待玄宗应有的态度。肃宗在玄宗于安禄山叛乱之初逃离长安时篡夺皇位，但是两年后老皇帝回来时他并没有将皇位还给他。760年，当唐肃宗容忍宦官李辅国无礼地将退位的老皇上从之前住的地方迁入西宫，此时颜真卿对唐肃宗的不满情绪就已经暴露出来，颜真卿带领群臣向皇上请愿，抗议他对子女孝道的违背。所以苏轼认为，《放生池碑》碑文的真实意图是出于儒家的道德伦理，而不是对佛教的虔诚。

苏轼的理论或许可以解释起初撰写《放生池碑》碑文背

1.《颜鲁公集》，卷27，第4b页。

后的动机，但不能解释颜真卿完成整个项目的热情。为什么颜真卿要在肃宗去世十一年后追建立碑进行劝诫纪念？为什么追建立碑后还要再另建一新碑，刻上他与肃宗之间的对话，并记载肃宗流放他多年来所忍受的艰难困苦？他们的分歧看起来非常严峻。颜真卿在放生池碑中写道"真卿蒙遣"，"遣"或许已经超出苏轼所看到的颜真卿对肃宗对待父亲的方式的异议。这就是为什么颜真卿在率朝廷命官抗议对玄宗的不当安置后立刻被放逐蓬州的原因。762年唐肃宗驾崩时颜真卿仍然在蓬州，所以他们并没有和解。因此，我认为只有随着岁月的流逝，颜真卿才能与这些事件保持距离，最终对已故的皇帝表达他自己的纪念。

追立《放生池碑》及另建新碑的另外一个动机，或许是对当权皇帝唐代宗将颜真卿从荒蛮之地召回南方的童年家乡一事表达感激。也许颜真卿想要为他在湖州的新生，为皎然和陆羽这样的道友，为儿子的回归，为他的文学计划的成功而感谢皇上。唐肃宗和唐代宗皆崇奉密宗不空法师（705—774），并资助了大量的佛教工程和仪典。无疑，颜真卿用恰当的方式报答两位皇帝似乎没什么不妥。湖州的放生池是一处公共场所，由唐肃宗构想，唐代宗实现，可以通过颜真卿公布对此工程的题词来表达他对两位皇帝的敬意。

宋代刻帖中的颜真卿

尽管原追建的石碑早已损毁，但颜真卿另建新碑上的《乞御书天下放生池碑额表》和《乞御题恩敕批答碑阴记》仍然可见。（图30）它们被保存在《忠义堂帖》中。《忠义堂帖》是由三十八件书法作品组成的一套石刻法帖，由士大夫留元刚编辑

于 1215 年，是第一部为颜真卿单独摹刻的法帖。尽管它的石刻原版已不复存在，但法帖的宋拓孤本现藏于杭州的浙江省博物馆。[1]

　　想要了解《忠义堂帖》在刻帖史上的地位的话，就要从刻帖在 10 世纪初的发源说起。这种通过汇刻的方式保存下来的书法作品，被称为"法帖"或"范本"。这些出版物对其中所包含的作品的选择是要经得起检验的，因为法帖同时充当着典范、重要收藏的记录、书法图史的功能。由于这些功能，在皇室和文人之间为选择书法典范而爆发的争论中，法帖就成为双方各自宣扬自家观点的工具。颜真卿书法究竟是应该包含在法帖中还是该排除在外，是宋代官刻帖和私刻帖之间争论的一个焦点。尽管颜真卿的作品原件有不少保存在宫廷收藏中，但直至 1185 年之前，在官方的刻帖中却并没有收录任何一件他的作品。

　　992 年，宋太宗下令汇刻《淳化阁帖》。这是宋代的第一

1.《宋拓本颜真卿书忠义堂帖》影印，第 2 册，杭州：西泠印社出版社，1994。另见朱关田：《浙江博物馆藏宋拓〈忠义堂帖〉》，《书谱》43：18—24。《忠义堂帖》的相关历史见林志钧：《帖考》，香港：出版者不详，约 1962 年，第 141—151 页；容庚：《丛帖目》，香港：中华书局，1980—1986 年，3：1137—1146。

乞

御書題天

部刻帖，此后也成为最著名和最有影响力的法帖。[1]翰林侍书王著受命甄选内府所藏最好的书法，刻于木版之上后再拓印装订成十卷。前五卷以从远古至唐代的近百位帝王、大臣、文人书法为代表，后五卷专门收集王羲之、王献之书。然而，并没有一件颜真卿的作品入选其中，甚至也没有一件颜真卿作品补录于从皇室收藏中进一步甄选并刻于1090至1101年间的《元祐秘阁续帖》（元祐，1086—1094）中。[2]直到1185年，官方的刻帖《淳熙秘阁续帖》（淳熙，1174—1189）中才收入了颜真卿的作品，而该刻帖本身也是以《淳化阁帖》为底本的重刻本。[3]在该帖第三卷里，收录了颜真卿的两件行书《祭伯父元孙文稿》和《送刘太冲叙》，作为唐"七贤书"（sevenworthies）的组成部分。

相反，从1040年代以后，不管是官刻还是私刻，刻帖中都开始包含颜真卿的作品。潘师旦的二十卷本《绛帖》于1049至1064年刻于绛州（山西）。它以《淳化阁帖》为底本，并有所增删。[4]《绛帖》中增加了颜真卿的四件作品：《蔡明远帖》（图31）、《邹游帖》、《寒食帖》（图32）以及《乍奉辞帖》。1042至

1. 见曾宏父（卒于1248年以后）：《石刻补叙》，长沙：商务印书馆，1939年，第7—15页；林志钧：《帖考》，第15—48页；郭乐知（Roger Goepper）：《书谱：孙过庭书论》（*Shu-p'u: Der Traktat zur Schriftkunst des Sun Kuo-t'ing*），威斯巴登：弗兰兹斯坦纳，1974年，第408—410页；容庚：《丛帖目》，1：1—49；倪雅梅：《宋代刻帖概要》（*The Engraved Model-Letters Compendia of the Song Dynasty*），《美国东方学会会刊》（*Journal of the American Oriental Society*）114（2）（1994年4—6月）：210—213。
2. 曾宏父：《石刻补叙》，第22—23页。
3. 同上，第24页；容庚：《丛帖目》，1：127—133。
4. 曹士冕：《法帖谱系》（1245），长沙：商务印书馆，1939年，第3页，和曾宏父：《石刻补叙》，第15和21页。

1043 年间，十卷本《潭帖》由僧人书家希白刻于潭州（湖南长沙）。它收录了晋唐大家书帖，其中包括颜真卿的两件作品《祭侄季明文稿》和《鹿脯帖》，不过需要注意的是它们并不是可靠的摹本。[1]不出所料，颜真卿的作品也出现在私刻帖中，这些私刻帖旨在挑战《淳化阁帖》中对经典定义的权威性，从而寻求一种更平衡、更全面的书法史记载。《汝帖》由汝州知州王采编刻于1109年。他从《淳化阁帖》中收集了若干刻帖，还收入大量金石（比如石碑和青铜器上的铭文）以及北朝无名氏书家和其他不受重视的书家作品。其中就包含了一件颜真卿的作品，那就是以前未曾见于著录的《江淮帖》（或称《一行帖》）。

108
109

然而，当我们对北宋刻帖进行全面检视时，就会发现此时颜真卿只不过是所收录的众多书法家中的一个而已。第一部只收录同一位书家作品的专题刻帖汇编出现在南宋时期。宋高宗于1141年授意编辑米芾书法刻帖。1186 年，苏轼的书法汇刻帖由一位民间文人在成都（四川）付梓。12世纪末期，欧阳修、蔡襄和黄庭坚的专题书法汇刻也得以出版。欧阳修的手迹并不漂亮，将他的书法汇刻成法帖的决定，恰好说明制作这些刻帖背后的动机与其说是为了美学，还不如说是为了政治。既然一位又一位的儒家改革者都拥有了个人的汇刻法帖，

1. 影印见《宋拓潭帖》，成都：四川辞书出版社，1994 年，第281—290 页。传统上一般认为《潭帖》或《长沙帖》是高官刘沆（995—1060）在1045—1048 年间执政潭州时编辑的（《宋拓潭帖》，第2 页）。由于北宋覆亡后，此帖原刻早已不存，且其拓本极其稀见，所以有关作者的说法是代代相传而来，缺乏进一步的证实。最近出版的四川省博物馆收藏的一件珍贵的该帖拓本显示，题署仅仅写了希白，而非刘沆，并且题署时间为1042—1043 年间。目前还并不清楚刘沆在其中扮演了什么角色；也许是希白将《潭帖》作为礼物，进献给了作为当地官员的刘沆。

東追響不疲，千里冒涉江湖，連舸而來不惒，馨刻竟達命

③ 颜真卿，蔡明远帖，局部，约759年，拓本，源自《绛帖》，
藏于沈阳辽宁省博物馆。

天氣殊未佳以定

衙昏寒食只數日

哥且任為�위

寒食帖

32

那么接下来，下一位拥有个人汇刻法帖的书法家是唐代儒家改革的先驱者颜真卿，就是一件顺理成章的事情了。

《忠义堂帖》的汇编者留元刚是三朝元老留正（1129—1206）之孙。留正于1189至1194年辅佐宋孝宗和宋光宗，而且他还是饱受争议的新儒家哲学代表人物朱熹的赞助人。留元刚于1205年试中博学宏词科，而后在京城担任一些受人尊敬的职位：秘阁校理、太子舍人、国史院编修官，并兼权直学士院。[1]大约1215年，他被任命为温州（浙江）知府，他在这里与颜真卿的后人有一次重要的私人见面。留元刚在《颜鲁公文集后序》中写道：

> 予后公三百九十四年而生，又三十五年而守永嘉。访公之来孙，自五代徙居于此，本朝皇祐、绍兴间 [1049—1162] 尝录其后，官者六人，忠议之泽，渗漉悠久，有自来矣。

1. 唐圭璋编：《全宋词》，北京：中华书局，1965年，第2423—2424页；陆心源（1834—1894）：《宋史翼》，出版地不详：十万卷楼，1906年，卷29，第9a—10a页；《宋中兴学士院题名》，出版地不详：藕香零拾，出版年代不详，第12页；《宋中兴东宫官僚题名》，出版地不详：藕香零拾，出版年代不详，第16页。

然后留元刚决定重印颜真卿集：

> 求公文而刊之，将以砥砺生民，而家无藏本，得刘原父所序十二卷，即嘉祐中宋次道集其刻于金石者也。篇简漫漶（是否通过拓片重新剪裱成册？——原注），字议舛讹。[1]

刘敞和宋绶之子宋敏求同是欧阳修的好友，并在朝中任高官。欧阳修与刘敞喜好金石学，而与宋敏求则共同研究唐史。[2]嘉祐年间（1056—1063），宋敏求为颜真卿编纂了第一部文集，由刘敞作序。[3]留元刚编辑了一部新的十六章的颜真卿集，用颜真卿的谥号"文忠"（文雅和忠义）来命名，是为《文忠集》。然后，他还为颜真卿编订了年谱，参考了正史中的颜真卿生平和颜真卿为亲朋写的各种碑文中丰富的生平材料。[4]最后，留元刚刻了《忠义堂帖》。

110

《忠义堂帖》

坦率地说，《忠义堂帖》的内容是丰富多彩的。卷1和卷2类似于典型的法帖汇编。共收录二十五封书帖和包括《争座位帖》在内的其他短文。我怀疑这些墨迹在此前就已被摹勒上

1.《颜鲁公文集后序》，《颜鲁公集》，卷18，第2a—b页。
2. 关于刘敞和欧阳修在金石学上的共同兴趣见陈光崇：《欧阳修金石学述略》，《辽宁大学学报》6（1981年）：54—57。宋敏求和其父宋绶在1070年编成《唐大诏令集》，并在1076年编成第一本关于长安的古都志《长安志》。见《宋代书录》（A Sung Bibliography），吴德明（Yves Hervouet）编，香港：香港中文大学出版社，1978年，第116和137页。
3. 见《颜鲁公集》刘敞的前言，卷18，第1a—b页。
4. 见《文忠集》中留元刚撰写的《年谱》，拾遗，卷4。

石，且留元刚使用了这些拓本作为《忠义堂帖》的基础。举例来说，我们已知安师文于1086年左右将《争座位帖》摹刻于石，而且他还持有颜真卿的其他书帖，我们可以假定他将这些书帖全部摹刻。[1]12世纪，叶梦得证明曾看过以下这些墨迹的刻本：《鹿脯帖》《乞米帖》《寒食帖》《蔡明远帖》《卢八仓曹帖》以及《送刘太冲叙》，且所有这些法帖都收在《忠义堂帖》里。[2]此外，《忠义堂帖》中收录的其他法帖，也能在较早汇刻的法帖中看到。例如，《奉辞帖》收于11世纪中叶的《绛帖》中，而《一行帖》则最先出现在1109年的《汝帖》中。

卷3包括三篇有疑问的文章：《裴将军诗》《清远道士诗》和《麻姑仙坛记》的孤本。本书第四章已经讨论过《裴将军诗》不合乎常规的书法风格特征。《清远道士诗》自称是颜真卿抄写的清远道士和好友沈恭子同游吴门虎丘寺时所作的诗。附加的回应诗文是颜真卿自己所作，落款为大历五年，身份为刑部尚书。可惜就此点的真实性而言，颜真卿在770年根本没有担任刑部尚书。再者，如清代学者黄本骥注意到的，在此帖中，唐朝避讳的字没有一个有改动，而这些字在颜真卿真正墨迹中，都会按避讳的规则修改过来。[3]留元刚所刻《忠义堂帖》中的这一版《麻姑山仙坛记》是著名的"中字本"，因为它的字径在1至2厘米。这是区别于麻姑山原碑的"大字本"，字径大约5厘米，以及字径小于1厘米的"小字本"，其原碑也立

1.见米芾：《宝章待访录》，第7a页。

2.引自《颜鲁公集》，卷30，第16a页。

3.引自《颜鲁公集》，卷12，第3b页和卷26，第10a页。

于南城。[1]中字本仅见于《忠义堂帖》，它没有见于任何准确的金石系统的记载，大体上可以作为仿品而搁置。

卷4是754年的《东方先生画赞碑阴记》。卷5和卷6由764年立于长安的《郭家庙碑》组成。剩下的材料没有清楚地分卷，由出自颜真卿手笔的《乞御书题天下放生池碑》和可能出自唐肃宗之手的大字、华丽的行书《批答》组成。两篇文章皆完成于760年，并且被刻于湖州的同一块碑上。

随后是几则承认颜真卿的祖父颜昭甫、伯父颜元孙、父亲颜惟贞以及母亲殷氏身后名位的声明，此外还有两则颜真卿自书的告身，一则是777年任刑部尚书的告身，另一则是780年任太少师的告身。唐朝官员抄写他们的告身是常见做法。[2]但是，由于《忠义堂帖》中所收录的并非抄写者颜真卿最初写的墨迹文本，所以收录的这些副本上并没有签名。在古代，人们常常假设接到委任公告的人同时也是书法家，但在很多时候这一点也并不是必需和绝对的。

留元刚在汇编的末尾对这些告身做了有趣注解，这些注解同样被刻于《忠义堂帖》里。留元刚并没有声称这些告身都由颜真卿亲笔书写。他坦率地承认，历来的说法要么是由颜真卿自己所写，要么是他的儿子颜頵、他的哥哥颜臧之子颜禺，或者那一辈的其他人所写。[3]似乎要为这几件缺少吸引力的作品辩护，留元刚评价这几件告身的价值在于它们鼓舞人心的能力，而并不能仅仅限于书法的角度来看待它们。最后，他

1. 见《书道全集》，10：159—160，和杨震方：《碑帖叙录》，成都：四川文艺出版社，1982年，第160页。
2. 见白化文、倪平：《唐代的告身》，《文物》11（1977年）：77—80。
3. 《颜鲁公集》，卷18，第2b页。

宣称尽管已经有这些告身的刻石，但还是可以将墨迹本汇集到一起，刊刻于《忠义堂帖》中。对于我们来说，拿《忠义堂帖》中的告身和原始墨迹本相比已经非常困难。因为其中仅有一件以墨迹本的形式存在，那就是颜真卿被委任为太子少保的《自书告身》（图33），该帖墨迹本现藏于东京由中村不折创立的书道博物馆中。

正如《忠义堂帖》中的其他作品一样，这些告身没有一件出现在北宋其他的记载中。欧阳修曾看到一组秘书省展示的颜真卿家族成员的告身，但是它们是完全不同的文件。[1]尽管如此，颜真卿的《自书告身》还是由欧阳修的密友蔡襄在1055年作了题跋，这个题跋也被留元刚刻于《忠义堂帖》中。这看起来没有什么特别的问题，真正的困难在于，留元刚声称借得墨迹摹刻于《忠义堂帖》中的《自书告身》和后来书道博物馆的墨迹本之间的矛盾。墨迹本上有著名鉴赏家米友仁（1074—1151）的题跋作为皇家藏品的证明，还有一个题签据说由宋理宗（1225—1265在位）所写。[2]因此书道博物馆所藏的这件墨迹本《自书告身》似乎是整个北宋时期皇宫的收藏。如果书道博物馆的这件作品和留元刚摹刻于《忠义堂帖》中的是同一件的话，他又怎能于1215年在温州得到它？比较一下书道博物馆的版本和《忠义堂帖》中的版本表明，书道博物馆这件的书法非常孱弱，这一点我会在第七章进一

112

113

1.《集古录》，卷7，第1176页。
2.《书道全集》，10：164。

步讨论。[1]此外，蔡襄的题跋和墨迹本《自书告身》一样，笔力犹豫，缺乏技巧。我怀疑两者是同样的仿品。《裴将军诗》墨迹也许是通过临摹《忠义堂帖》中的拓本而伪造的。我认为留元刚为了编《忠义堂帖》，很可能在1215年买到了《自书告身》的原作。总之，《忠义堂帖》是一个非常复杂的汇刻帖。其中有真迹，也有早期的伪作，这些作品又共同成为后来作伪的源头。无论如何，从整体上来看，《忠义堂帖》仍然有其重要的意义。

我在别处已经讨论过检视宋朝法帖内容中政治意义的重要性。[2]这种检视或许会显示刻帖发展的方向，通过其内容和赞助人来看刻帖是如何体现出宋朝文人士大夫阶级和皇室之间的紧张关系的。正如我们所看到的，最早的汇刻帖展示出对10世纪晚期和11世纪早期皇室所捍卫的六朝书法经典传统的普遍接受。11世纪中期，文人士大夫开始推广金石学和其他的非经典书家的书法。我们看到，12世纪晚期，文化人物尤其是儒家人物对某种观念的认可在书法史的建构中起到了重要的作

1. 两件作品完整的复制见《宋拓本颜真卿书忠义堂帖》，2：437—439、465、466和468页（文本的行数已经拆分），以及《书道全集》，10：第60—65页以及第165页举例说明的最后部分。

2. 倪雅梅：《宋代刻帖概要》(*The Engraved Model-Letters Compendia of the Song Dynasty*)。

外家聯屬顧先勳
舊方睦親賢俾其
調護以金羽翼一王之

外家聯屬顧光勳舊方睦親賢俾其調護以全羽翼一王之太子

用，这一点无论是在官刻还是私刻中都一样。

那么，就1215年编辑的《忠义堂帖》来说，它的政治意义是什么？它仅仅体现在刻帖自身的本质中——通过汇刻个人法帖专辑来建构颜真卿书法的经典性吗？留元刚选择了颜真卿的这部分法帖，是因为他有充分的理由做出这样的选择，还是仅仅因为他在温州只能够收集到所刊刻的这些法帖？我们先来总结一下《忠义堂帖》的内容。它包含两卷私人书帖和行书手稿，一卷从未有文献著录记载过的诗文和碑文，三卷770年之前的楷书碑文，以及六份颜真卿职业生涯的告身。这三十八件完全不同的作品有什么共同之处？其中只有四件被欧阳修著录过（《乞米帖》《寒食帖》《蔡明远帖》以及《东方朔画赞碑》）。正如我们将要在接下来的章节所见到的，被欧阳修《集古录》所引用的大部分颜真卿作品是770年至780年之间的楷书碑刻。这些碑刻中所展示的书法技巧被称为"颜体"。我的直觉是，留元刚汇刻《忠义堂帖》的目的是双重的。他一方面希望以个人汇刻帖的形式为颜真卿在书法史上建构一席之地，另一方面也是希望弥补欧阳修那些影响极大的著述中的某种缺陷。留元刚通过汇刻颜真卿全部作品中帖学传统的部分，作为对欧阳修所强调的碑学传统的补充，这样方能让颜真卿的全部艺术才能广为人知。

114

115

第七章

⑦

颜真卿的晚年风格

颜真卿本已满足以造园和作诗的方式，来尽可能拖延他在湖州的余下时光。然而以下在777年初发生的事件，提前结束了他所受到的来自朝廷的惩罚。777年3月，让颜真卿远离朝政十一年之久的元载被处死，而杨炎亦被贬谪地方。是年4月，杨绾（卒于777年）拜相。杨绾履职的第一个月即举荐颜真卿还朝。[1]杨绾和颜真卿两人还合作为著名将领、政治家李抱玉（704—777）的祠庙撰写碑文，由杨绾撰文，颜真卿书丹。[2]那一年的秋天，颜真卿被任为刑部尚书。岁末，他又将360卷的字书《韵海镜源》进献给朝廷。

来自王权的至高荣誉

778年，七十岁的颜真卿向皇上请求准许他告老还乡，却仍被任命为吏部尚书。随后，779年夏初，唐代宗驾崩，他的儿子继承皇位。碰巧，新皇帝的母亲是吴兴沈氏一族的女儿。六朝时，沈氏和颜氏曾通婚。[3]因此，颜真卿的儿子们被唐德宗（780—805在位）尊为亲属。颜頵，作为这层亲属关系中理所当然的继承人，受封沂水县男（山东）。颜硕则为殿中侍御史，封新泰县男（山东）。

这时，颜真卿被任命为礼仪使。这个特殊的职位需要在祭祀礼仪中参订礼仪，颜真卿因具有多年丰富的经验，因而受聘

为皇上充当了这一顾问性的职务。颜真卿的表侄殷亮是这样描述这一职务的：

1.《新唐书》，卷62，第1699页。

2.已不存。见《颜鲁公集》，卷28，第10b—11a页。

3.见颜真卿对吴兴沈氏一族成就的记录《吴兴沈氏述祖德记》，《文忠集》，卷13，第97—98页。

今上谅暗之际，诏公为礼仪使。先自玄宗以来，此礼仪注废阙，临事徐创，实资博古练达古今之旨，所以朝廷笃于讪疾者不乏于班列，多是非公之为。公不介情，唯搜礼经，执直道而行已，今上察而委之。山陵毕，授光禄大夫，迁太子少师，依前为礼仪使。[1]

毫无疑问的是，颜真卿对国家祭典的严格要求，不可避免地将他卷入了宫廷的阴谋之中——763年吐蕃入侵后，在朝廷迁回长安之前，颜真卿批评元载在安排太庙事宜方面有所不妥。颜真卿对中正的追求，并没有随着他履职新岗位而有所削弱。麦大维（David McMullen）说颜真卿"在后叛乱时代的唐代祖先崇拜中有着尤为重要的地位"[2]。除了撰写指导唐代宗陵仪典的《元陵仪注》之外，颜真卿还研究撰写了一系列建议，这些建议围绕着当时国家祭典中所出现的巨大争议而展开。[3]其中一条是如何对太庙中祖先牌位秩序做出恰当的重新安排。颜真卿的这一建议被接受了。他的另一条主张，则是关于东都洛阳太庙存废的可行性之争。安禄山叛乱后，洛阳太庙曾被废弃，但是部分灵位尚存。颜真卿上奏要求重新安置它们。唐德宗虽然没有阻止他，但也仅仅是任由其公开讨论而已。[4]颜真卿提出的其他礼仪问题，还包括前几朝皇帝追加谥

1.《颜鲁公行状》，第22a—b页。
2.麦大维：《唐代中国的国家与学者》（*State and Scholars in T'ang China*），剑桥：剑桥大学出版社，1988年，第142页。
3.《元陵仪注》，收于《颜鲁公集》中，卷3。
4.麦大维：《唐代中国的国家与学者》，第142—146页。

号的礼节过于繁复，以及废除子午和卯酉年的婚配禁忌等。[1]

出于同样的理由，颜真卿很快承诺修复他自己的家族祠庙，并为他去世已久的父亲颜惟贞立了一块巨碑。780年初秋，颜真卿撰文并书丹了《唐故通议大夫行薛王友柱国赠秘书少监国子祭酒太子少保颜君庙碑铭并序》。尽管这块碑文是为颜惟贞所写，但其高贵的谥号是因其神通广大的子孙所得。因此，碑文代表的是整个颜氏一族的成就和家谱，并以《颜家庙碑》的名称而为世人所熟知。

"颜体"的发展

《颜家庙碑》作为一件艺术作品，被视为颜真卿楷书的最高峰。《颜家庙碑》作为他存世最晚的纪念性碑文表现了颜体楷书风格的最后发展阶段。并且，由于《颜家庙碑》是计划作为颜真卿的父亲及其宗族的永久纪念物，他拿出了最高的技术水准来完成这件作品。其字体雄强厚重，又开阔挺拔；视觉效果与其说是书法的，不如说是雕刻的。（图35）《颜家庙碑》中所显示出的颜真卿书写方法，就是广为人们知晓和效仿的"颜体"。说到"颜体"，我有两点要追问。首先是技术：从书法技术的发展的层面来说，颜真卿是如何形成这种书写方式的？其次关乎书法风格的政治：为什么他"晚年风格"的楷书被推崇为"颜体"？

关于颜真卿的楷书风格发展分期这一主题，在过去二十年

1.《颜鲁公年谱》，第14b—16a页；《颜鲁公文集》，卷2。

来的当代中国艺术史研究者中间得到了充分的讨论。[1]研究者们共同关心的一个问题，是从早期对"方"、侧锋、隶书方法的使用，到"圆"、中锋、篆书方法的变化，形成了颜真卿独特的风格演变路径。我们在颜真卿于752年所写的《多宝塔碑》中，曾看到他在收笔处的尖锐的边缘，以及通过"方"笔精心塑造的笔画。他早期的风格符合玄宗朝的官员们所期望的那类书法：中宫收紧的结构和明显出锋的笔尖，就像是皇帝本人的风格——只不过颜字更加结实和厚重一些罢了。[2]

颜真卿自离开长安之时起，就放弃他所使用的"方"笔方法，并远离那种在结构上主张中宫收紧的"大都市"（metropolitan）气息。此时玄宗朝旋将覆灭，皇室对艺术风格的保护和控制力也随之下降。早在754年的《东方朔画赞碑》中，颜真卿的字体就开始从原本收紧的内部向外扩张，在笔画上也降低了雕琢的痕迹，同时，入笔处的露锋开始消失，取而代之的是藏锋入笔，即一种"藏匿笔尖"的书写技术。减少笔画中的雕琢痕迹，并且增加对藏锋的使用，表明颜真卿书法中开始加大对中锋和篆书笔法的使用。

篆书在唐朝得以复兴，当时最好的篆书书家是李阳冰。在

1. 见郭风惠：《颜字的特点和它的书写方法》，《书法》5（1982年）：31—32页；金开诚：《颜真卿的书法》，《文物》10（1977年）：81—86页；胡问遂：《试探颜书艺术成就》，《书法》2（1978年）：15—18页；陈瑞松：《从〈元次山碑〉话颜字》，《书谱》，63：45页；欧阳恒忠：《颜书的特点和临习》，《书谱》17：34—37页。

2. 例如，见韩择木书于752年的碑刻，影印于《陕西历代碑石选辑》，西安：陕西人民出版社，1979年，图版126。唐玄宗的书法风格见他写的《鹡鸰颂》，现藏于台北"故宫博物院"，影印于《故宫历代法书全集：别册》（*Masterpieces of Chinese Calligraphy in the National Palace Museum: Supplement*），台北"故宫博物院"，1973年，图版2。

李阳冰篆额的情况下，颜真卿与他共同完成了几件碑刻。[1] 其实颜真卿自己也是有能力驾驭篆书的，比如《东方朔画赞碑》的碑额。[2] 他不仅仅是用篆书的笔法来改变自己楷书的用笔方式，而是结字开始拉长，字结构分布更均匀，内部更松，这些都是他在模仿篆书的形式。这个转变期持续了一段时间。从现存作品来看，754年《东方朔画赞碑》和与之类似的758年的《谒金天王祠题记》（图35）一直贯穿到760年代早中期的碑文，如762年的《鲜于氏离堆记》（图16）和764年的《郭家庙碑》（图

37）。至于那种众所公认的"颜体"风格，则是在作为书法家的颜真卿的晚年作品中才见到的——从771年的《麻姑仙坛记》（图28）到777年的《李含光碑》（图38），再到780年的《颜家庙碑》（图36）。

当然，与王羲之的风格进行对照，可以让我们清晰地看到为何宋代文人如此激赏这种所谓的颜体。王羲之的结字风格可以描述为"左紧右松"，即是说，字体的形状倾向于左边密集而右边分散。相比之下，颜真卿的字则更加平稳，呈现为矩形。用笔画从一个方向向另一个方向的运动来描述颜真卿的风格是徒劳的；相反，和篆书类似，颜书显示出明显的厚重性和稳定性。篆书在传统上被认为是"平、正、圆、直"，而这些特征被颜真卿运用到了楷书的创作中。"平"，指的是横画（水平）几乎从顶部到底部、从一边到另一边都是水平的；"正"，指的是笔画与笔画的相交处形成的直角；"圆"，指的是一种用笔方式，在这种用笔方式的作用下，笔画以钝笔的方式结束而未加

1. 关于唐代篆书和李阳冰的研究见施安昌：《唐代石刻篆文》，北京：紫禁城出版社，1987年。
2. 影印于《中国书法：颜真卿》，1：49.

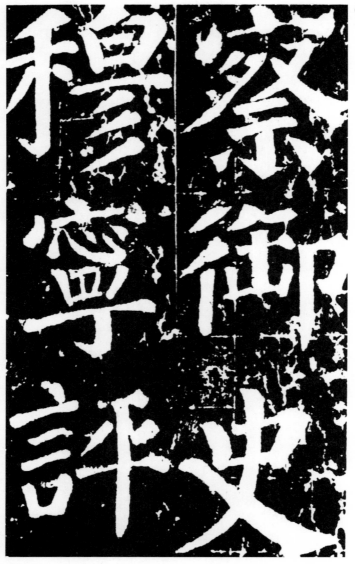

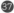

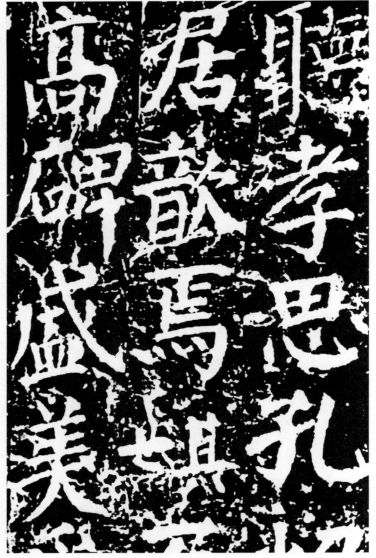

③37 颜真卿，郭家庙碑，局部，764年，拓本，藏于陕西省博物馆，源自《书道全集》，第3版，第10卷，第35集。

為方外之交　馬練師子微　道与天台司

39 韩琦，信宿帖，局部，年代不详，纸本墨迹，收藏地不详，源自《中国历代法书墨迹大观》，卷5，第28页。

调整；还有"直"，指的是竖画要绝对地垂直。颜真卿在楷书书写中对篆籀技法的应用，正是宋朝文人把他视作书法史上的革命者的根本原因。

"颜体"的提倡

　　颜真卿的风格在宋朝文人士大夫间的复兴，似乎是从1030年代韩琦的圈子中间开始的。据米芾说，韩琦的前辈宋绶有自己的书体风格，曾一度被倾朝学之，然而"韩琦好颜书"[1]。虽然韩琦并不是一个能够在个人作品中体现颜体之"方正"特点的艺术家，例如他的《信宿帖》，但韩琦对颜体的学习在他的书法作品中还是表现得很明显。（图39）另一个庆历改革者范仲淹，则创造了著名的术语"颜筋柳骨"作为参照，来描述其好友、诗人石曼卿（994—1041）的书法风格。[2] 尽管改革者们倡导颜体，但这些人中既没有伟大的艺术家，也没有出色的批评家。他们模仿颜真卿的风格，但没有对之进行改变。他们是书法鉴赏家，但是据我们所知，改革者们不曾系统地收藏过

1.《书史》，第57页。
2.源自范仲淹为石曼卿写的颂文，引自马宗霍：《书林藻鉴》，台北：世界书局，1962年，卷9，第197b页。关于石曼卿的《葆光等题名》的影印见《中国美术全集：书法篆刻编》4：《宋金元书法》，北京：人民美术出版社，1986年，第3页。

中正之笔——颜真卿书法与宋代文人政治

琦再拜啓信宿不奉

儀色共惟

興寢百順 琦前者輒以書錦當

易上干退而自謂眇末之事不當仰

大筆方風使愧悔若無所處而

心邊以記文為示雄辭濬發碧言

河之決奔騰放肆勢不可禦從

㊴

书法或撰写过系统的书论。

在士大夫圈中，欧阳修是一位收藏过书法并系统地写过书论的学者。他是将颜真卿晚年楷书界定为"颜体"的热情的鼓吹者。欧阳修在《集古录》中用他的收藏和书论来表达对宫廷支持的王羲之风格的不满之感，同时也表达出他所代表的文人士大夫阶层对"颜体"的钦佩。由此，在宫廷风格和文人风格之间形成了一种紧张的关系。他似乎在效仿韩愈对王羲之的尖锐评价，这位欧阳修在文学上挚爱的典范曾说："羲之俗书趁姿媚。"[1]表面看来，韩愈没有记载过对颜真卿书法的观点，但他和颜真卿的一些追随者以及后裔都有交往。韩愈年轻的时候认识萧颖士之子萧存，萧颖士曾在湖州和颜真卿共同编纂字书；韩愈晚年时与颜真卿的一位孙辈韦丹是好友。[2]文学方面，韩愈极为佩服颜真卿的密友独孤及（725—777）的文章。与此同时，韩愈在联句上的合作者孟郊（751—814）还曾是颜真卿连句合作者皎然的同僚。[3]欧阳修早年对韩愈文学作品的再发现，将韩愈塑造为一位作家。对欧阳修来说，韩愈对王羲之风格的非难以及与颜真卿圈子的联合，大致勾勒出宫廷支持的风格和欧阳修提倡的文人士大夫支持的风格之间的张力。

1. 韩愈：《石鼓歌》，《韩昌黎集》，上海：商务印书馆，1936年，卷2，第44页。
2. 关于萧存见《新唐书》，卷202，第5770页。韩愈撰写了韦丹的墓志；见《颜鲁公集》，卷20，第3b页。
3. 见麦大维，独孤及（"Tu-ku Chi"），《印第安那中国传统文学手册》第820—821页，以及宇文所安：《孟郊与韩愈的诗》（*The poetry of Meng Chiao and Han Yü*），纽黑文：耶鲁大学出版社，1975年，第116页。

收藏"颜体"

欧阳修对"颜体"的宣传手段是他对颜真卿的碑刻拓片的收藏，以及他为这些拓片写的跋尾，这些跋尾均收在《集古录》中。欧阳修收藏和讨论的作品是哪些? 据《集古录》卷七所列如下：

《东方朔画赞》和《东方朔画赞碑阴记》。(图4)它们是754年所刻的《东方朔画赞碑》的正反两面。夏侯湛的撰文在阳面。颜真卿在阴面记载了与安禄山的使者同游东方朔祠庙的事情。今天在陵县(山东)所立之碑，据说是在金代重刻的。

《靖居寺题名》。记载了颜真卿和友人于766年同游吉州靖居寺之事，该寺已不复存在。文章收在颜真卿的文集里。[1]

《麻姑山仙坛记》。(图28)欧阳修收藏了一份771年的大字本，以及一份小字本的原碑拓片。大字本原碑已不在。现在南城(江西)的这块碑，是在明代时期由益王重刻的。小字本同样在南城。中字本则未见任何记载，直到1215年留元刚的《忠义堂帖》中才出现。

《大唐中兴颂》。(图14)这是元结对唐肃宗的颂歌，写于761年，刻于祁阳(湖南)附近的浯溪摩崖之上。

《干禄字书》。这部字书由颜真卿的伯父颜元孙编辑，供为官和应试写字的参考。[2]771年，在湖州为官的颜真卿将其刻于石碑上并立于县衙的院子里，以教育当地官员。欧阳修收藏了两个版本：一份是颜真卿的原刻，另一份是839年在颜真卿的

1.《颜鲁公集》，卷6，第2b—3a页。

2. 见倪雅梅：《唐代书法和字书的公共价值》(*Public Valuesin Calligraphy and Orthography in the Tang Dynasty*)，《华裔学志》(Monumenta Serica) 43 (1995年)：263—278。

侄子颜頵的请求下，由湖州刺史杨汉公重刻的版本。这些原碑均已不存。今天所见被称为"蜀本"的部分碑刻的拓片，是于1142年重刻的。[1]

《欧阳琟碑》。775年，颜真卿撰并书，立于郑县（河南）。[2]

《杜济神道碑》。777年，颜真卿为其长安的好友及连襟杜济撰并书的墓志铭及神道碑铭。[3]

《射堂记》。此碑时间为777年，由颜真卿书于湖州。在欧阳修的时代就已损毁，其内容也没有收进颜真卿的文集里。

《张敬因碑》。[4]欧阳修将此碑归为779年所作，尽管它早已损毁，但欧阳修声称仍有极少可辨认。他认为此碑是被故意毁坏的：

> 右《张敬因碑》，颜真卿撰并书。碑在许州临颍县民田中。庆历初，有知此碑者稍稍往模之，民家患其践田稼，遂击碎之。余在滁阳，闻而遣人往求之，得其残阙者为七段矣。其文不可次第，独其名氏存焉，曰"君讳敬因，南阳人也。乃祖乃父曰澄、曰运"。其字画尤奇，甚可惜也。[5]

《颜勤礼神道碑》。（图40）此碑是颜真卿为曾祖父所立，

1.《颜真卿书干禄字书》，施安昌编，北京：紫禁城出版社，1990年，第96页。

2.碑已不存，但是文本被记录于《颜鲁公集》，卷10，第7a—8b页。

3.碑已不存，但是文本被记录于《颜鲁公集》，卷10，第10b—12a页。

4.现存残片的复制见《纪念颜真卿逝世1200年中国书法国际学术研讨会》，台北：文化建设委员会，"行政院"，1987年，第47页。

5.《集古录》，卷7，第1175页。

曾于北宋末年一度消失，1922年在西安重新出土。[1]它现存于西安碑林博物馆的第三室。此碑八百年来一直埋于地下，因而避免了拓印带来的磨损，保存状态完好。尽管石碑没有日期，欧阳修还是武断地将其定为779年的作品。黄本骥则根据碑中自述内容将其定为759年。[2]

《颜家庙碑》。（图36）如前揭所示，此碑是颜真卿在780年为已故的父亲颜惟贞镌立。这是他现存最晚的碑刻，由李阳冰篆额。碑高约三米，立于龟背上。此碑现立于西安碑林第二室前排中间的显著位置。

《颜允南碑》。此碑立于762年，为颜真卿为兄长颜允南所刻，现已不存。[3]

《湖州石记》。这份清单所列的墓碑、庙宇、住宅、山脉、水体以及湖州辖区其他有趣景象均已不存。它可能写于773年至777年间颜真卿任职湖州期间。[4]

《蔡明远帖》。（图31）这封赞美性质的行书信札描述了蔡明远周到的服务，他在任饶州刺史时曾为颜真卿工作。这封信可能写于759年。最初是刻于11世纪中期的《绛帖》中，又被收于后来的典籍中。墨迹本已不存，但在罗振玉的收藏中有一个拙劣的临摹本，曾影印出版。[5]

《寒食帖》（图32）。在这篇未署日期的行书短文中，颜真

1.见《西安碑林》，西川宁（Nishikawa Yasushi）编，东京：讲谈社，1966年，第85—88页。文本收录于《颜鲁公集》，卷8，第2a—4a页。

2.《颜鲁公集》，卷23，第7a页。

3.文本被记录于《颜鲁公集》，卷8，第6b—8a页。

4.文本被记录于《颜鲁公集》，卷5，第14a—b页。

5.《书道全集》，第10卷，图版66—67，和拓涛：《罗振玉所藏颜真卿墨迹四种》，《书谱》43：46—49.

卿记述了早春寒食节期间的寒冷天气。11世纪时有墨迹本和各种刻本。[1]

《二十二字帖》。这或许是《修书帖》（图23）的别名，因为该帖除签名外共有二十二个字。它仅见于《忠义堂帖》中。

《乞米帖》。这封行书短信的内容，是向李太保寻求经济援助。李太保很可能是李光弼的弟弟、反抗安禄山之乱的著名将领李光进。它约写于765年左右。[2]

《元次山铭》（图41）。次山为元结的字，即《大唐中兴颂》的作者。此碑位于鲁山县（河南）。此碑部分内容已漫漶不清，推断其日期为772年或775年。在该碑的跋尾中，欧阳修没有说任何关于书法风格的事，反而讨论了它的文学史价值，宣称元结为古文脉系的一员：

> 右《元次山铭》，颜真卿撰并书。唐自太宗致治之盛，几乎三代之隆，而惟文章独不能革五国之弊。既久而后，韩、柳［柳宗元（773—819）］之徒出，盖习俗难变，而文章变体又难也。次山当开元、天宝时，独作古文，其笔力雄健，意气超拔，不减韩之徒也。可谓特立之士哉！[3]

126

127

1.米芾：《宝章待访录》，第12a页。
2.吕金柱：《中国书法全集》，26辑，第424页。
3.《集古录》，卷7，第1178页。

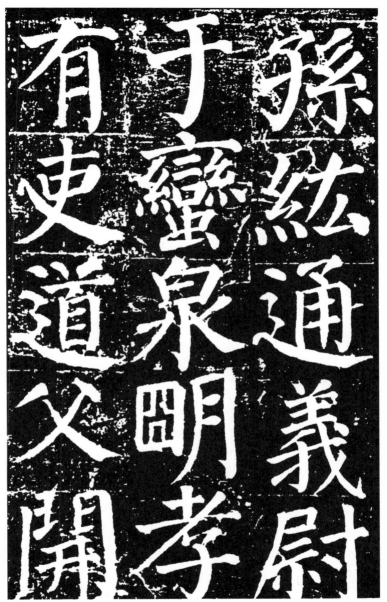

孫絃，通
有于

吏蠻義

道泉尉

父明

開孝

40

郎中常山郡
公曾祖仁基
朝散大夫衰

㊶ 颜真卿，元次山铭，局部，772年，拓本，河南鲁山县，源自《唐颜真卿书元次山墓碑》(开封：河南人民出版社，1979)，第15页。

定义"颜体"

除了四封信件以外，欧阳修收藏的颜真卿作品，大多是楷书书写的大型公共纪念碑刻。十四件楷书碑刻中，有十一件的日期在770至780年。所以当欧阳修赞美颜真卿的书法风格时，他所说的风格是指770年代镌刻的楷书。这种对"晚年风格"（old-age style）的关注，随着欧阳修将那些无法辨别日期的作品一律划至779年的习惯而得到进一步加强。经过一系列的努力，欧阳修将"颜体"定义为颜真卿最后十年（last decade）的楷书。

这些碑刻的内容，大部分由具有历史价值的信息组成。这其实也是欧阳修在《集古录跋尾》中所处理的颜真卿书法的主要方面。他在书中介绍自己收藏拓片的目的时曾说："因并载夫可与史传正其阙谬者。"[1] 所列的十八卷作品中的十卷，欧阳修仅仅讨论了历史信息。剩下的几卷中，有五卷仔细考虑了鉴赏家们对颜真卿书法的观点；其他四卷则借用了道学家们的观点，表达欧阳修对显示颜真卿人格的楷书风格的钦佩。

欧阳修对颜真卿作为儒家道德范例的歌颂，仅仅在他对元结和韩愈的赞美中有过先例。欧阳修把颜真卿推为书法中的儒家典范，就像他在文学方面拥护元结和韩愈一样：

1.《集古录》序，第1087页。

> 余谓颜公书如忠臣烈士，道德君子，其端严尊重，人
> 初见而畏之，然愈久而愈可爱也。[1]

> 公忠义之节，明若日月，而坚若金石，自可以光后世，
> 传无穷。[2]

> 斯人忠义出于天性，故其字画刚劲独立，不袭前迹，
> 挺然奇伟，有似其为人。[3]

欧阳修眼中的这位英雄只有一个瑕疵，那就是颜真卿对佛
教和道教明显的宽容：

> 颜公忠义之节，皎如日月，其为人尊严刚劲，像其笔
> 画，而不免惑于神仙之说。释老之为斯民患也深矣。[4]

欧阳修收藏的本质倾向于偏爱颜真卿多过王羲之。欧阳
修的真正兴趣是作为历史来源的金石之学，而当他在跋尾中讨
论书法时，谈论的又多是刻于碑上的书法作品。《集古录》中
所列的上千件作品中的绝大多数，都是从石碑和青铜器上拓下
来的。除了王羲之《兰亭序》的三件摹本、王羲之用楷书抄写
的《乐毅论》的拓片以及《淳化阁帖》中收录的那些可能是晋代
的法帖以外，欧阳修的收藏中缺乏任何可供讨论的传统意义上
的经典书法作品。[5]欧阳修出于历史和金石的兴趣来收藏书法作
品，这样就将自己限定在一定的范围里，而其中大量颜真卿现

1.《集古录》，卷7，第1177页。
2.同上。
3.同上。
4.《集古录》序，第1173页。
5.同上，卷4，第1138—1139页。

存的石刻作品无形之中就占了优势。在对金石学的一种学究式的偏爱基础上，以及通过声誉来选择典范的道德前提下，欧阳修将"颜体"建构成一种美学标准。然而，如果仅是颜真卿的全部作品及其声誉的简单事实，并不能够解释为何欧阳修如此积极地要将颜真卿确立为儒家书法的掌门人。颜真卿的书法风格，以及他的声誉所具有的符号价值，都是可以灵活变通的工具：欧阳修将"颜体"作为在艺术上抨击院体风格的利剑；同时，他又将颜真卿的声誉作为防御对他背信弃义的控诉的盾牌。

在艺术上，欧阳修的儒家行动主义（Confucian activism）使得他反对宫廷支持的艺术，因为这种艺术仅仅强调风格及表达，但缺乏对教化目的及其效果的关注。在诗歌上，他反对西昆体；在散文上，他反对骈文和院体风格；在绘画上，他反对职业和宫廷绘画；还有书法上，反对宫廷提倡的王氏书风。[1]在这些领域中，欧阳修倡导的是非正式的诗歌、韩愈的古文风格、文人的业余绘画，以及颜真卿的书法风格。欧阳修之所以倡导这一切，是因为它们能够体现出个性的表达，而不是仅仅作为技巧展示的手段。

然而在政治上，在一个绝对君主集权的政体下，是不可能存在"反对党"这样的事物的。在儒家传统中，一个行为个体可以用他的标准抵抗不恰当的官方行为从而表达对王权的抱怨，并心甘情愿地忍受由此会遭到的放逐与处决。但是，儒家传统却严格禁止以反抗官方为政治目的来形成小圈子或

1.见艾朗诺：《欧阳修的文学作品》[*The Literary Works of Ouyang Xiu* (1007—1072)]，剑桥：剑桥大学出版社，1984年，第12—14页、80—82页、198—200页。

派系。[1]1043年至1044年之间的小改革由于被指为党派主义（factionalism）而未完成。欧阳修的文章《朋党论》就是他对朋党之争的一次著名的、不成功的抵御，其实这些党派正是由欧阳修所谓的"忠义之人"所组成的，欧阳修很快就拒绝与他们来往。[2]他在党派主义问题上的不愉快经历，或许有助于解释他对颜真卿的推崇——颜真卿正是"忠义"的完美典范，是被公认的忠诚的殉道者，他以个体来反抗某些臭名昭著的大臣而获得声望，但他从未反抗过皇帝或政府的政策。也许欧阳修抬高颜真卿的原因之一正是为了控诉"党派主义"。

蔡襄对"颜体"的解释

唐德宗于779年继承皇位时起用杨炎担任最具权势的大臣。杨炎是刘晏的大敌，而刘晏曾与颜真卿结盟近二十年时间。780年，杨炎诬陷刘晏，致使他遭贬并被杀。杨炎对付备受世人尊崇的颜真卿的办法，就是仅仅将他搁置在一个没有实际决策权的位置上。他将颜真卿改授太子少师，这一职位声望更高，但实权减弱。中书舍人于邵（712—792）为颜真卿撰写了告身：

> 敕：国储为天下之本，师导乃元良之教。将以本固，必由教先，非求忠贤，何以审谕？
>
> 光禄大夫行吏部尚书充礼仪使上柱国鲁郡开国公颜真卿，立德践行，当四科之首；懿文硕学，为百氏之宗。忠谠

1.《论语》，述而第七，第30章（应为第31章。——校译者注）。见理雅各：《中国经典》，1：205。

2.见刘子健：《欧阳修》（*Ou-yang Hsiu*），斯坦福：斯坦福大学出版社，1967年，第47—64页。

罄于臣节，贞规存乎士范。述职中外，服劳社稷。静专由其直方，动用谓之悬解。山公启事，清彼品流；叔孙制礼，光我王度。[1] 惟是一有，实贞万国，力乃稽古，则思其人。[2]

况太后崇徽，外家联属，顾先勋旧，方睦亲贤。俾其调护，以全羽翼，一王之制，咨尔兼之。可令其任太子少师。依前充礼仪使，散官勋封如故。[3]

颜真卿收到这份任职公告时，自己重新抄录了一遍，这就是我们在第六章中曾讨论过的《自书告身帖》。该帖以拓本的形式收录于《忠义堂帖》中，另外在东京书道博物馆中还有一件纸本摹本。（图33）我称东京书道博物馆的这件作品为摹本，是因为其书法笔画犹豫孱弱，整体上看，也缺乏力度和字间的平衡——无论该帖正文部分颜真卿的字还是后附的蔡襄题跋均有这些瑕疵。进一步说，我认为这件作品并不是从颜真卿的原作临摹而来。其中一些特定偏旁并不符合颜真卿的书写习惯。将它与同一年的《颜家庙碑》相比较，可以找到两个突出的例证。第一，是那些有"贝"这个偏旁的字，在《自书告身帖》中，底部右边的点常会与右边的竖的底端重合（见图33，1/5，2/5）。而在《颜家庙碑》中，颜真卿在处理这个偏旁的

1. "山公"指山涛（卒于283年），"竹林七贤"之一，以选贤用能而知名。"叔孙"指叔孙通，秦汉时期建立汉代朝仪的官员。这些类比是对颜真卿作为礼仪使的恭维。

2. 汉代学者桓荣（前21—59）在他的职业生涯末期担任高官。他展示从皇上那得来的诸多礼物，感慨道："今日所蒙，稽古之力也，可不勉哉！"见翟理斯：《中国人名辞典》（*A Chinese Biographical Dictionary*），台北：成文出版，1975年再版，第327页。

3. 《颜鲁公集》，卷17，第2a—b页。

时候，右底部的点和其上方的竖画总是分离的（见图36，1/4，2/2）。第二，《自书告身帖》中每一个"其"字底部左边下方的点都是挑，运笔时是从左下方向右上方提起（见图33，2/7）。但是《颜家庙碑》中，所有"其"字的左边下方的点都是撇，即从右上方向左下方运笔（见图36，3/1）。这些差异的存在，是不能通过一位书法家在不同的环境下书写时所产生的自然变化来解释的，相反，恰恰泄露出他人仿制时所出现的错误。正如留元刚在《忠义堂帖》的跋中所说，一些告身据说是由颜真卿的子侄辈所写。《自书告身帖》就很可能不是颜真卿所写，尽管它或许的确是唐代的产物。

131

　　无论我们如何看待《自书告身帖》，宋朝时人们都把这件作品认定为颜真卿的真迹。蔡襄于1055年在《自书告身帖》后写了一个简短而正式的跋，内容如下：

　　　　鲁公末年告身，忠贤不得而见也。莆阳蔡襄斋戒以观，　　132
　　至和二年十月廿三日。

　　一眼就可以看出，蔡襄的这个题跋是用颜体字所写。这个题跋具有宋代文人赞赏颜体字时所说的篆籀气：圆润的、中锋的用笔，开放的、均衡的字形，以及稳定垂直的中轴线；但它也有"颜体"的缺陷，如对"蚕头燕尾"炫技般的展示——起

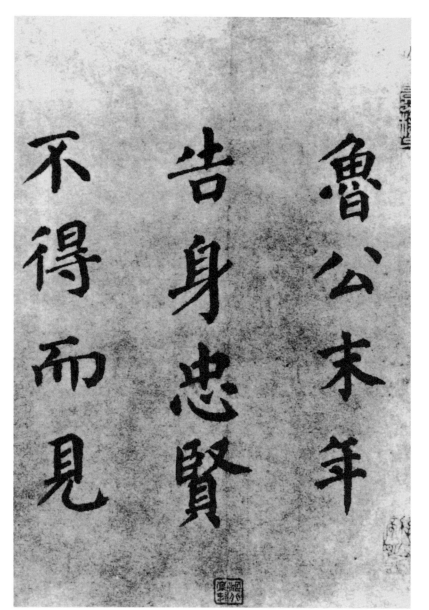

魯公末年
告身忠賢
不得而見

42

213

43 蔡襄，万安桥记，局部，1060年，拓本，福建晋江，源自《宋蔡襄书洛阳桥记》（福州：福建人民出版社，1982），第20页。

笔时隆起的藏锋，以及收笔时的有意顿挫。形式上的模仿是显而易见的，但是在精神层面上，已经发生了一个巨大的转变。颜真卿的字厚重、方正、宏伟；蔡襄的字优雅、轻快、端庄。蔡襄的题跋中，看不到厚重顿挫的竖画，也看不到晚期颜体风格中那种对绝对水平的横画的坚持。

在蔡襄用颜体风格书写的大字楷书的碑刻作品中，可以看到几乎一样的变化。比较一下蔡襄创作于1060年的《万安桥记》（图43）和颜真卿的《鲜于氏离堆记》（图16），我们看到蔡襄在模仿颜真卿碑刻的笔法和字形方面的技巧非常高超，但是也进行了某种整顿和强化。蔡襄继续使用了他在《自书告身帖》题跋中所使用的那种活泼倾斜的横画，而且一改颜真卿那种笨拙、庄重的姿态，取而代之的是一个轻快的、更加优雅的外形。这种对"颜体"的改变，无疑要归功于蔡襄早年对王羲之风格的长期研习。

青年时期的蔡襄跟随国子监书学周越（约活跃于1023—1048）学习书法。据我所知，尽管周越并无作品存世，但显然他练习的是宫廷推崇的王氏风格。[1]在蔡襄的行书和草书帖中，他使用了露锋的笔法、熟练的牵丝萦带，以及"左松右紧"的间

1.黄庭坚曾指出周越的风格"姿媚"，这是一个韩愈用来描述王书风格的贬义词。见《山谷题跋》，卷9，第97页。原文为："周子发下笔沉着是古人法，若使笔意姿媚似苏子瞻，便觉行间茂密，去古人不远矣。"——校译者注

王寔是許

忠浮圖

43

架结构，这些技法无疑来自王羲之（图44）。蔡襄曾和宋仁宗交换书法作品，仁宗还要求他为几位皇室成员书写墓志铭。皇上能接受他的风格，也表明了蔡襄的书法是基于宫廷倡导的风格。

　　蔡襄的作品证明了他毕生对于王氏书风的兴趣——尤其是体现在他对《兰亭序》这件王羲之最重要的作品的态度上。他见过内府收藏的摹本，著名大收藏家苏舜元收藏、归于褚遂良名下的另一件摹本，以及他的老师周越拥有的第三个摹本。他对几件刻本也很熟悉。[1] 1063年，他检视并题署了王羲之《平安、何如、奉橘》三帖合卷的唐摹本（台北"故宫博物院"藏）。该合卷曾归皇孙李玮所有，可以肯定的是，他举办了一次观赏这件作品的雅集，邀请了庆历改革家和他们的追随者们参加。共有十六个人为此卷题署，除蔡襄本人外，还包括欧阳修、韩琦、刘敞和宋敏求。[2]

　　蔡襄于1030年遇到欧阳修，这个从福建来的十八岁的奇才到达京城，与欧阳修同样考取进士。蔡襄是欧阳修和梅尧臣的诗歌古玩圈的核心成员，而且他用了三十多年时间研究讨论欧阳修收藏的拓片，其中包括许多颜真卿的作品。

134

———

1. 见水赉佑：《蔡襄书法史料集》，上海：上海书画出版社，1983年，第12—14页。
2. 影印《故宫法书》，1辑：《晋王羲之墨迹》，台北故宫博物院，1962年，第21a—b页。

襄曆大研盈尺風韻異常
齋中之華絲是而至花盆
亦佳品感芳厚意以珪易
郵若用商於六里則可真則
趙璧難捨為未遂之更須
面議也　襄　上

彥猷足下

昔　甲辰
閏月

我们无从考证如果蔡襄不是欧阳修密友的话，就不会去练习颜真卿的风格。但是他现存的关于颜真卿的评价，听起来的确在很大程度上受到欧阳修的影响。与欧阳修如出一辙，蔡襄也将颜真卿树立为儒家的道德典范，同样，他也宣称颜真卿的书法是建筑在人格和笔迹对应的基础之上的：

> 颜鲁公天资忠孝人也，人多爱其书，书岂公意耶。[1]

这简直就是巧合。蔡襄对颜真卿的演绎，仅仅局限于欧阳修的收藏中那些能够代表"颜体"风格的作品——颜真卿最后十年间创作的雄伟的楷书。

蔡襄是欧阳修的同代人中，一位有能力将颜真卿的风格进行创造性转换的艺术家。这种转换是对王羲之和颜真卿两种不同风格的整合，即在唐朝忠义之士的骨架之上，披裹上一件东晋贵族的华丽长袍。由于对颜真卿风格提出了一种可能的解读，蔡襄得以与欧阳修一道，将对"颜体"的研习设定为后辈文人标准课程的一部分。欧阳修在他的书法收藏及其题跋中抬高了颜真卿，而蔡襄就是研究和临摹这些收藏的人。他利用自己非凡的艺术才能以及宋仁宗最喜爱的书法家的身份，使颜真卿的风格在宋代语境中变成一种具有操作性的工具。没有蔡襄，苏轼是不会创作出《丰乐亭记》或《临争座位帖》这样的作品的。

关键影响

欧阳修对颜真卿持有的态度在当时就已众所周知，并且对

1.《蔡忠惠公集》，卷34，第16b页。

后代的批评家也有关键的影响。这些批评家很熟悉韩愈对王羲之的评价，像韩愈一样，他们也使用"姿媚""道美"（seductive beauty）这些形容词来作为王氏风格的代称。这些词既可以作为中性词来使用，如黄庭坚描述苏轼学习《兰亭序》的成果时所使用的词那样；也可以作为贬义词来使用，像朱长文所做的那样。朱长文是苏轼的朋友和同辈人，他未冠便考取进士，但是因为身体有疾病而任职受阻。[1]他生活于家乡苏州，著书阅古，他的著作包括继艺术理论家张怀瓘（约活跃于714—760）的《书断》后，对中唐以来书法史的续写。朱长文在1074年写的《续书断》中说：

> 公之于书殊少媚态，又似太露筋骨，安得越虞、褚而偶羲、献耶？答曰：公之媚非不能，耻而不为也。退之尝云："羲之俗书姿媚，盖以为病耳。"求合流俗，非公志也。[2]

朱长文同样将颜真卿最后十年的书法作为其最成熟的艺术风格的代表：

> 今所传《千福寺碑》，公少为武部员外时[752]也，道劲婉熟，已与欧、虞、徐、沈晚笔相上下。而鲁公《中兴》[771]以后笔迹，迥与前异者，岂非年弥高学愈精耶？[3]

1.《宋代书录》（*A Sung Bibliography*），吴德明（Yves Hervouet）编，香港：香港中文大学出版社，1978年，第131页。朱长文生来是跛足。
2.《续书断》，《历代书法论文选》，1：324。
3.《续书断》，《历代书法论文选》，1：324。

朱长文在讨论颜真卿的个人作品时，选取的都是他最后十年的作品：

> 盖随其所感之事，所会之兴，善于书者可以观而知之。故观《中兴颂》[771]则闳伟发扬，状其功德之盛；观《家庙碑》[780]则庄重笃实，见夫承家之谨；观《仙坛记》[771]则秀颖超举，像其志气之妙；观《元次山铭》[772]则淳涵深厚，见其业履之纯。[1]

现在，我们已经非常熟悉改革者及其朋友们所持有的对颜真卿的态度。接下来，我们再来看看皇室的反应。尽管在1185年之前，皇室汇刻的书法丛帖中没有收录一件颜真卿的作品，但是在北宋末期，内府已经收藏了28件颜真卿的作品。这些作品不是欧阳修和朱长文所推崇的颜真卿最后十年的楷书碑刻拓片，而是墨迹本信件、诗歌、草稿和告身。1120年左右，《宣和书谱》编纂完成，其中关于颜真卿的记载如下：

> 颜真卿，字清臣，师古五世从孙，琅琊人。官至太子太师，封鲁郡公，初登进士第，又擢制科，以御史出使河陇。五原大旱，为决冤狱，而雨乃降，一郡霑足，人呼为"御史雨"。守平原日，河朔二十三郡皆陷贼，平原独以有备完。奏至明皇，为之叹息，想见其人。然为奸邪辈所疾，卢杞尤不喜。李希烈陷汝州，杞固遣真卿宣诏，士论惜之。而真卿必行，见希烈知其不可以训，骂而死之。

1.同上。

惟其忠贯白日，识高天下，故精神见于翰墨之表者，特立而兼括。自篆籀分隶而下，同为一律，号书之大雅，岂不宜哉！论者谓其书"点如坠石，画如夏云，钩如屈金，戈如发弩"，此其大概也。至其千变万化，各具一体，若《中兴颂》之闳伟，《家庙碑》之庄重，《仙坛记》之秀颖，《元鲁山铭》之深厚，又种种有不同者。盖自有早年书《千佛寺碑》，已与欧、虞、徐、沈暮年之笔相上下。及中兴以后，笔力迥与前异，亦其所得者愈老也。

欧阳修获其断碑而跋之云："如忠臣烈士、道德君子，端严尊重，使人畏而爱之，虽其残阙，不忍弃也。"[1] 其为名流所高如此。后之俗学乃求其形似之末，以谓蚕头燕尾仅乃得之，曾不知以锥画沙之妙。其心通而性得者，非可以糟粕议之也。尝作《笔法十二意》，备尽师资之学。然其正书，真足以垂世。

今御府所藏二十有八，正书：《旌节敕》《颜允南父惟正赠告》《颜允南母商氏赠告》《潘丞竹山书堂诗》《朱巨川告》《疏拙帖》。

行书：《争坐前帖》《争坐后帖》《送文殊碑文帖》《顿首夫人帖》《与李光颜太保帖》《蔡明远鄱阳帖》《刘太冲帖》《刘中使帖》《开府帖》《卢侯帖》《瑶台帖》《篆籀帖》《中夏帖》《湖州帖》《送书帖》《乞米帖》《乞脯帖》《缣缃帖》《马病帖》《送辛晁序》《祭伯父濠州刺史文（唐臣题跋）》《祭侄季明文》。[2]

1. 见《集古录》，卷7，第1177页。
2.《宣和书谱》，台北：世界书局，1962年，卷3，第89—94页。

这里要提出两个重要的观察。首先，这份皇室所编的《宣和书谱》中关于颜真卿的记载，是对改革者们的观点的杂糅。文中前三分之二主要是转述朱长文《续书断》中的记载，后面三分之一则是引用了欧阳修在《集古录跋尾》中将颜真卿的书法建筑在其人格基础上的观点。其中唯一不和谐的记述，就是评价颜真卿的追随者时所说的"蚕头燕尾仅乃得之"。这个评价似乎可以与米芾对颜真卿的评价"真迹皆无蚕头燕尾之笔"以及对柳公权及其追随者的评价"为丑怪恶札之祖"相比照。[1]然而，与米芾对颜真卿楷书矫揉造作的全盘否定相比，这个批评已经非常平和了。[2]《宣和书谱》中没有提及任何可能将颜真卿和皇室传统联系起来之处，也有没有提及颜真卿与王羲之、一笔书（single stroke cursive script）或道教之间的任何关联。简言之，在官方有关颜真卿的记载中，并没有他与皇室地位存在矛盾的迹象。

第二点要注意的是，从所列举的作品来看，内府收藏的作品流传下来的是何等的少。28件作品中，只有四件以墨迹的形式保留下来。《刘中使帖》（图45）和《祭侄季明文稿》（图12）藏于台北"故宫博物院"。《湖州帖》（图46）和《潘丞竹山书堂

1.米芾：《海岳名言》，台北：世界书局，1962年，第2页。
2.米芾：《宝晋英光集》，《补遗》，第75页。

139

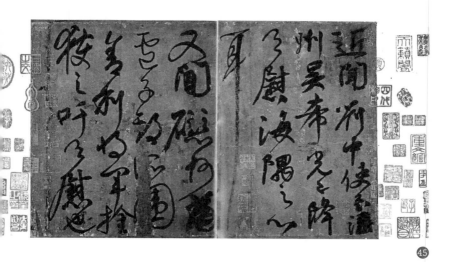

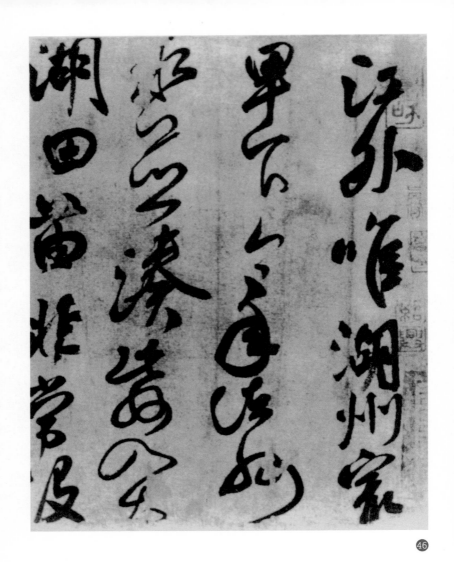

46 颜真卿（传），湖州帖，局部，年代不详，纸本墨迹，藏于北京故宫博物院。

處潘子讀書堂真卿萬卷皆成奏千竿不作

㊼ 颜真卿（传），竹山连句题潘氏书堂，局部，年代不详，纸本墨迹，藏于北京故宫博物院。

㊼

诗》（图47）藏于北京故宫博物院。而且，只有头两件被公认为是真迹，后两件还不是。其他十九件作品今天我们则仅仅能够见到拓片，这还要在很大程度上归功于像安师文和留元刚这样文人士大夫的努力。对比来看，欧阳修收藏的十四件颜真卿楷书作品中，却有八件依照原样保留至今，并且它们都是真迹。皇室收藏的那些记录了颜真卿风格特征的视觉作品大部分已经荡然无存，然而欧阳修的收藏却保存了下来。

《宣和书谱》中的记载，表明了12世纪时皇室在多大程度上接受了庆历改革者们对颜真卿的评价。在北宋初年皇室编纂的《淳化阁帖》中，颜真卿可以被公然忽略。然而在1030至1040年代，改革者和他们的同僚开始研究颜真卿的风格，并收集、汇刻他的作品为丛帖。不久之后，内府收藏中就包含了之前1080年间一度归安师文所有的颜真卿的信件和草稿。1120年，在为内府收藏编修的目录中，就已经开始用改革者们对颜真卿的评价来描述他了。1185年，皇室汇刻的书法丛帖中第一次出现了颜真卿的作品。北宋覆亡后，颜真卿的墨迹作品陆续散佚，但他的楷书碑刻保存了下来。南宋末年，一种关于颜真卿的观点开始盛行，即颜真卿作为一位品行中正的儒家殉道者的身份决定了有关他的视觉作品和文献中所呈现出的形象，正是这样一位品行中正的儒家殉道者才书写了如此中正的楷书。并且，颜真卿这一中正的形象一直流传至今。

儒家殉道者

781年初，御史大夫卢杞（约卒于785）擢升门下侍郎。卢杞对颜真卿的直言不讳怀恨已久，因此将颜真卿罢礼仪使，改任太子太师。尽管这看上去像常规调动，却是卢杞特意为之的阴谋。其实，卢杞还亏欠颜真卿一份特别的尊敬。二十五年前，段子光拖着穿过平原郡城门的头颅其中一颗就是卢杞父亲的，当时还是颜真卿将其埋葬并举行了丧礼。当颜真卿得知卢杞还在筹谋将自己排挤出朝去坐镇军事岗位时，便去中书省见他，责问道：

> 真卿以褊性为小人所憎，窜逐非一。今已羸老，幸相公庇之。相公先中丞传首至平原，面上血真卿不敢衣拭，以舌舐之，相公忍不相容乎？[1]

783年正月，淮西节度使李希烈叛唐并袭取汝州。卢杞立刻建议派颜真卿去劝说李希烈归降。朝中惊骇，但是没有人可以劝说皇上拒绝卢杞的计划。于是颜真卿从官府的驿站出发，组了一支四匹马的队伍去洛阳。他抄近路到达敌营南边的许州。颜真卿一到，就即刻宣读朝廷劝降李希烈的圣旨。但叛军不等他读完，就将他团团围住。李希烈阻止了手下的人伤害颜真卿，并一度以待客之道相待，与此同时，他始终以颜真卿的名义往朝里传递虚假讯息。

李希烈似乎把颜真卿当作他所建立的伪朝廷的文化点缀，并且命他参加了许多官方盛宴。在一次颜真卿出席的宴会上，其他叛军首领问李希烈何不创建自己的朝代和年号并尊太师为

1.《旧唐书》，卷128，第3595页。

宰相时，颜真卿闻之叱责道：

> 是何宰相耶！君等闻颜杲卿无？是吾兄也。禄山反，首举义兵，及被害，诟骂不绝于口。吾今年向八十，官至太师，守吾兄之节，死而后已，岂受汝辈诱胁耶！[1]

不久，李希烈放弃礼仪的借口，将颜真卿投入狱中。颜真卿的儿子们、侄子颜岘以及朋友张荐（约745—约805）轮番上奏朝廷救回颜真卿，但是全部被卢杞驳回。[2]

784年，李希烈率兵攻打由哥舒曜带领的、重新夺回汝州的唐军。然而李希烈的将领却密谋转而攻打李希烈，并推颜真卿为新元帅。密谋泄露，李希烈斩杀将领，颜真卿亦被押送至蔡州龙兴寺。在牢房里，颜真卿为自己写下墓志铭和祭文。

这年稍后，李希烈袭取汴州，自称"大楚皇帝"，改元"武成"。他派人向颜真卿请教登基仪式。颜真卿仍然拒绝通过任何方式合作。他斥责叛贼说："老夫耄矣，曾掌国礼，所记者诸侯朝觐礼耳。"

颜真卿被囚期间，德宗及其朝廷受到李希烈一个同党的哥哥朱泚（742—784）领导的叛军的威胁，被迫逃离都城。784年秋天，朱泚死后，朝廷回到长安，朱泚部队也得到了应有的惩罚。在被处决的叛军将领中，有李希烈的弟弟李希倩。这个消息终究还是传到李希烈耳中。作为报复，他派人前往蔡州龙兴寺缢死颜真卿，时为兴元元年八月十三日*。

1.《旧唐书》，卷128，第3596页。
2.《颜鲁公集》，卷17，第3b—4a页。
*原文如此。但据《旧唐书》颜真卿传，颜真卿殉节当在兴元元年八月三日。——校译者注

次年，李希烈被毒杀，淮西平定。新的淮西节度使护送颜真卿的灵柩至汝州，并交给他的儿子颜頵、颜硕。他们在汝州举行了葬礼，然后一路护送父亲的灵柩回长安，并厚葬于京兆万年的颜氏祖茔中。德宗为颜真卿废朝五日，并下令编辑颜真卿传记。颜真卿被追赠司徒，谥号"文忠"。

正如司马迁的名言："人固有一死，或重于泰山，或轻于鸿毛。"颜真卿的死像儒家中国曾有过的那些殉节者一样重于泰山，并且意味深长。这是因为在儒家看来，即使在孝道祭坛上的牺牲，都不如为了忠于君王而放弃生命更加高尚。正如孟子说："生，亦我所欲也；义，亦我所欲也。二者不可得兼，舍生而取义者也。"正是颜真卿作为殉节者的命运，为他的人生打下了道德楷模的印记。出于人们对性格论的信念，身为道德楷模的书法家也会转换为艺术楷模。在与宫廷主导的权力和文化类型的斗争中，宋代文人集团亟须寻求一种新的书法标准。他们在这个探究过程中发现，颜真卿作为文人、政治家和非职业艺术家的一生与他们是非常相似的。而其中最大的不同就是颜真卿之死的方式。许多重要的宋代文人也曾遭遇过艰难困苦甚而流放他乡，但是他们之所以受到迫害是因为对朝廷不够忠诚，而不是为了忠于朝廷而殉节。颜真卿殉难时所表现出的那种无可挑剔的正直，使得关于他的一切都变得无比高尚。因此，宋代文人之所以效仿他的书法风格，正是为了从这位英雄般的艺术家那里借取"文"与"忠"的剑和盾牌，为己所用。

附录　作为书法范本的信札

——颜真卿（709—785）《刘中使帖》漫长而传奇的经历

倪雅梅 著

杨简茹 译　祝帅 校译

　　自从东汉（25—220）时期开始，信札就被人们当作书法范本加以收藏，也正是在这个时期，草书开始成为精英艺术。对于收藏家而言，一封书信的意义主要存在于笔迹的风格中，人们能够透过笔迹感受到书写者的个性。一般来说，在同代人看来，书信的笔迹越是纯熟、越是独特越好，因为这往往意味着书写者有良好的修养，有正确的学习范本，也有大量的时间练习书法。而在后世收藏家的眼中，书信的笔迹则表现了书信写作时代的典型的书法风格。不仅如此，出于人们长期以来对于笔迹学的信仰，字里行间还能够让人感受到作者的在场，让观者可以"见字如面"。此外，由于书信的言语内容具有即时性和当下性，而且传统上也认为草书字体具有无法预期和高度表现的特性，所以人们对书信还有一层更高的期待，那就是书信的阅读者可以通过追溯纸面上笔画的痕迹，来体验作者当时的情感。

　　当收藏家将一封书信以手卷或册页的形式装裱起来的时候，这件手卷或者册页就被制作成了一件活的文档——书信本身是这件文档的核心内容，书信后面则可以由后世的欣赏者来题跋，记录下他们欣赏这封书信的感受。当书信被装裱起来的

同时，也会被赋予一个名称，通常是以这封信的第一行或第二行的头两三个字命名。装裱与命名，使得书信转化为艺术作品。人们会在手卷或册页的题签上写下这封书信的名称，来对自己收藏品中的这件书信进行标记。一些早期的著名书信，也会通过"刻帖"的形式来进行复制，人们将其摹刻到石板上，然后拓印成拓本，作为精美的礼物加以分发。最后，这些著名的书信就成为人们"临摹"的范本，就像可以通过多种方式来弹奏的乐谱一样。艺术家们会对这些书信进行创造性的再解读，以此来展现自己在掌握经典书风和发挥个人才能两方面的能力。他们将书信这种曾经属于私人领域的文本，转变为挂轴或者扇面这样的公共艺术形式。

我针对这种再解读所进行的个案研究，是藏于台北"故宫博物院"的颜真卿（709—785）《刘中使帖》。这封谈论775年的军事行动的短札之所以成为书法的典范，不仅仅是因为它不同寻常的外观——这是一封在蓝色纸张上以恣意的草书书写的作品，也不仅仅是因为其作者的声誉——其作者是一位著名的忠臣、学者和贵族，更是因其丰富的文献价值——在将近一千三百年的时间里，这封书信曾经手许多重要的藏家，也曾引发批评家和艺术家的诸多回应。

1.颜真卿的《刘中使帖》

《刘中使帖》虽然没有署名，但是一般认为，这是唐代著名书法家颜真卿仅存的两件真迹之一。[1]这封信由8行41个大字

1.王壮弘说这是唐摹本，但没有解释说明。见他的《碑帖鉴别常识》，第113页。也许因为此帖没有署名，也没有写收信人，所以他认为此帖是不完整的片段，可能是信件中某一部分的摹本。

组成，使用行书和草书的混合书体，书写在一张高23.5厘米、宽43.1厘米的蓝色染色纸上（见第223页，图45）。尽管没有标明日期，但是可以从信的内容推断出来该信大致写于775年末。这封信是这样写的：

> 近闻刘中使至瀛州，吴希光已降。足慰海隅之心耳。又闻磁州为卢子期所围，舍利将军擒获之。吁足慰也。

台北故宫博物院的研究人员侯怡利，已经对信中提到的人物进行了出色的研究，接下来我将概述一下他的研究成果。[1]信中描述的事件，指的是田承嗣（704—778）的叛乱，这是灾难性的安史之乱（755—762）的后续。叛将安禄山（703—757）和史思明（703—761）死后，他们的几个部下拒绝归顺，使暴乱持续。763年，唐代宗（762—779在位）尝试招抚他们，任命他们为军官，并担任所控区域的防御史。田承嗣被任命为以魏州（今河北大名）为中心的周围五个辖区的节度使，在今天的山东西北部和河北西南部地区。[2]但是这一任命并没有起到招抚田承嗣的作用，相反，反而使他更有能力扩大其势力范围。

773年，薛嵩病死，他也是一个受封为节度使的叛将。朝廷任命薛嵩的弟弟接替薛嵩统治辖区，即今天的河南北部和山西东南部。第二年，田承嗣煽动昭义军属下军官举兵作乱，以此来密谋扩张势力范围。775年，田承嗣上奏朝廷举报这次叛

1.侯怡利在《晋唐法书名迹》中对颜真卿的《刘中使帖》进行了研究，第177—181页。
2.见《资治通鉴》，卷222，第7141页。

乱，并谎告朝廷自己正在领导军队挽救局面。田承嗣以救援为幌子，趁机袭取相州（今河南安阳）。同时，他派大将卢子期攻取洺州（今河北永年），杨光朝攻取卫州（今河南汲县）。

775年农历四月，朝廷派军征讨田承嗣。他诡诈地遣使进献降表，同时又任命卢子期进犯磁州（今河北磁县）。十月初，卢子期进攻磁州，磁州几乎覆没。四天后，另外两名军官前来营救，卢子期在清水惨败，被俘虏至京师斩首。《刘中使帖》中"又闻磁州为卢子期所围，舍利将军擒获之"一句就是指此事。十一月初七，田承嗣的部将吴希光率瀛洲（今河北河间）投降朝廷。[1]这封信中被称为"刘中使"的人显然是被派去证实瀛洲已回归皇室。他极有可能是著名的中使官刘清潭（活跃于8世纪晚期）。[2]这些事件指的是颜真卿《刘中使帖》中的第一行："近闻刘中使至瀛洲，吴希光已降。"

由于卢子期被俘和吴希光投降都发生在775年十一月初七，所以一般认为这封信是当年年底所写。虽然从颜真卿信中所描述的事件先后来看，实际上是按照相反的顺序描述的。其实在吴希光一句前面，颜真卿本可以加上诸如"日前"这样的措辞，以此来说明这是以前发生过的。但可能他是在匆忙书写的过程中漏掉了。

信中最后提到的人是舍利将军。据《新唐书》所载，是王武俊将军将卢子期移交给李宝臣的，而李宝臣是一位来磁州解围的救兵。[3]当李宝臣来解放磁州时，将俘虏卢子期在城墙前示

1.《资治通鉴》，卷225，第7235页，和郁贤皓，《唐刺史考》，第1388页。
2.刘清潭于778年被赐名"忠翼"，对他的介绍见《旧唐书》，卷119，第3445页，和《新唐书》，卷150，第4809页。
3.《新唐书》，卷210，第5926页。

众，随后叛军投降。因此，颜真卿信中所说的舍利将军，应该是王武俊。

颜真卿写这封信之时，正值他因直言不讳而被宰相元载（卒于777年）排挤出朝，谪迁南方的湖州之时。虽然没有亲自参与信中所述的事件，但他仍然为唐王朝的成功御敌倍感激动。对于任何一位与他同时代的读者来说，这个文本都可以让他们回想起二十年前，颜真卿在安史之乱的经历中所产生的感受和流露的性情。正如他在另一件现存的墨迹——为侄子颜季明（卒于756）亲笔所写的悼词手稿中所表达的那样，他对害死这位年轻人的战争深感愤怒和悲伤。[1]对于任何此后阅读《刘中使帖》并且了解那段历史的读者来说，这封书信还能浮现出十年之后颜真卿殉节的景象，那时，他在另一个叛军将领的手下为国捐躯。[2]

2.忠诚的典范

尽管《刘中使帖》只有四句话那么长，它却能让读者在心目中充分浮现出颜真卿的人格与声望。颜氏家族的子孙长期以来以其学识和忠心而受人尊敬，颜真卿就是其中著名官员颜之推（531—约591）和史学家颜师古（581—645）的后人。[3]在父亲颜惟贞（670—712）早逝后，颜真卿受教于他同样才华卓绝的殷氏家族出身的母亲、伯父颜元孙（668—732）以及姑母颜

1.关于这段时期信札写作中的情感主题，见原书中收录的田安（Anna M. Shields）的论文。

2.《祭侄季明文稿》也藏于台北"故宫博物院"，见《晋唐法书名迹》，第12号。

3.颜真卿生平的主要传记源自《新唐书》卷153和《旧唐书》卷128；亦见倪雅梅（Amy McNair）：《中正之笔》（*The Upright Brush*）。

真定（654—737）。734年，颜真卿进士及第。736年，颜真卿以秘书省著作局校书郎的职务入仕于玄宗朝，这个职位是专为那些有非凡的文学才能的人而设的。742年，颜真卿参加"博学文词秀逸科"考试及第，被任命为醴泉县尉，这是一个令人羡慕的接近皇帝行宫的职位。749年，颜真卿因办事得力而升任殿中侍御史。颜真卿任殿中侍御史期间，直言不讳地为其他正直的人辩护，因而得罪了宰相杨国忠（卒于756）。出于报复，753年，杨国忠将颜真卿调离京师，出任平原太守。平原郡是位于黄河附近德州地区的一个有城墙的郡县，远离西都长安。

755年末，节度使安禄山起兵叛唐，他率军南下经过山东，直逼东都洛阳。当安禄山的部队行经平原，命令颜真卿投降交城，没想到颜真卿却成功地组织了效忠朝廷者进行反抗，迫使安禄山从洛阳折回与之作战。在这次战役中，颜真卿的堂兄和侄子均被杀害。唐军一度曾前来援救，但他们很快就转向去保卫西都，因此许多当地官员都倒戈投降了叛军。颜真卿将剩下的效忠朝廷者组织起来，但最终仍被叛军击败。颜真卿逃回朝中请求接受失败的刑罚，但他却被朝廷视为忠诚的楷模，并授以高位。

颜真卿忠诚的声名是在他余生的经历中巩固起来的。在元载任内，颜真卿得以幸存，70岁时重新回朝担任高级官员，并多次对皇帝的仪典礼节提出建议。然而他再度冲撞了某些权臣，他们企图使他噤声。783年初，宰相卢杞（卒于约785）建议让73岁的颜真卿去许州劝降叛将李希烈（卒于786）。李希烈抓住颜真卿，并试图迫使他为自己的伪朝廷服务，还向他请教王位登基仪式。颜真卿斥责他说："老夫耄矣，曾掌国礼，所记诸侯朝觐礼耳。"785年，李希烈因弟弟之死迁怒于颜真卿而

将其杀害。德宗知道颜真卿的死讯后，赠其谥号为"文忠"。

因此，这封信的内容囊括了颜真卿的整个职业生涯，可以说是他绝对忠诚于国家的完美记录。信中对战胜叛军的喜悦使人联想起颜真卿在安史之乱中作为忠贞典范的声名，以及人们对他作为忠诚的殉道者死于另一个叛军之手的感怀。这就是它之所以被保存下来的一个原因。

3."见字如面"

与作者的人格神交，是将书信作为书法欣赏的两种传统方式之一。书写可以表达作者人格的观念至少可以追溯到汉代。士大夫扬雄（前53—18）有一句言简意赅的名言："书心画也。"[1]这是性格学（characterology）的基本表达，性格学是一种评判人品的实践。[2]性格学建立在这样一种信念上，即一个人内在的人格本质可以通过外观袒露出来，因此，可以通过检验一个人的外在表现而把握其内在品格。这些外在表现包括外表、行为、书写以及谈吐等。史学家司马迁（前145—前90）曾说过一个认同性格论的人所能感受到的那种与他者人格交融的经典案例："余读孔氏书，想见其为人。"[3]这种信念也扩展到笔迹上。笔迹学或笔迹分析，指的是一种从一个人的笔迹感知其性格特征的实践。"见字如面"早在1世纪就产生了，人们通过欣赏和收藏私人书信以及其他手稿来纪念书写者。《汉书》中记载了一

1.《法言·问神卷第五》，第3b页。亦见戴梅可（Michael Nylan）译"书心画也"（writing, is [the heart's] images）；《法言》（*Exemplary Figures*），第76—77页。
2.这种判断人品的实践在三世纪的作家刘劭《人物志》中有所描述。见施莱奥克（Shryock）：《人类才能研究》（*The Study of Human Abilities*）。
3.《史记》，卷47，第1947页。

个古怪的学者陈遵（活跃于1世纪初），他虽性善书，但正是他威严的外表和不同寻常的性格促使收到他书信的人将这些信保存下来，可以从中追溯其人格：

> 遵大率常醉，然事亦不废。长八尺余，长头大鼻，容貌甚伟。略涉传记，赡于文辞。与人尺牍，主皆藏弆以为荣。[1]

有个相近的观点是，高尚的品德产生更优秀的艺术。汉代哲学家王充（27—97）将这种观念表述为："德弥盛者文弥缛。"[2]在一则著名的唐朝轶事中，唐穆宗（821—824在位）问他的臣子、著名书法家柳公权（778—865）正确的用笔方法。柳公权回答说："用笔在心，心正则笔正。"[3]换句话说，优秀的艺术是建立在良好的品德基础上的。

《刘中使帖》附有14则题跋，大部分作者都表达了以下一个或两个观点，即颜真卿的人格在书法中是显而易见的，而这封信之所以是一件很好的作品，就是因为写信的人具有高尚的品格。这两种观点通常交织在一起。藏家王芝（卒于约1311）写了最早的一则题跋：

> 公之英风义节可想见于百世之下，信可宝也。

1. 发表时本条引文的英文，系借鉴雷德侯（Ledderose）《米芾》（*Mi Fu*）一书的翻译。
2. Forke（佛尔克）译：《论衡》（*Lun-heng*），2:229。
3.《旧唐书》，卷165，第4310页。

书法家、高级官员鲜于枢在接下来的一则题跋中说：

> 然其英风烈气见于笔端也。

官员白珽在题跋中写道：

> 《瀛洲帖》视鲁公他书特大，而凛凛忠义之气，如对
> 生面。……鲁公忠贯日月，功载旂常。固不待善书名于代。
> 况笔精墨妙善是耶。[1]

那些目睹了宋朝国土在1279年被"野蛮的"元军侵者所灭
的人们对颜真卿的忠诚和英雄主义表达出如此热情，不太可能
是个巧合。我们需牢记的是，这些题跋是在公开场合中由藏家
所嘱书的。正如在魏文妮（Ankeney Weitz）细致的构想中，
像颜真卿《刘中使帖》这样的手卷是这样的，"公开展示物品、
社交活动、碑刻和题跋也是一些公共行为；因此，表面看起来
的个人观点其实是一种立场的宣告"[2]。他们公开地对忠君的烈
士颜真卿表达钦佩，很有可能是借以暗示自己对已灭亡的宋朝
（960—1279）的忠贞。

4.信札的风格

欣赏和收藏信札的另一个必要的理由就是书法风格。大部

1. 转引自张光宾：《试论递传元代之颜书墨迹及其影响》，《纪念颜真卿逝世
一千二百年中国书法国际学术研讨会》，第196页。
2. 魏文妮（Weitz）：《寓言、隐喻与讽刺》（"Allegories, Metaphors, and
Satires"），第167页。

分私人书信都是用行书、草书或二者混合的书体书写的。如白谦慎所说，1世纪时，通常用于写信的草书"逐渐演变成贵族们展现艺术才能的新的载体"[1]。或许因为草书使用了最自然的姿态，被视为臂和手的运动的自然流露，因此人们认为草书是最具有自我表达潜能的书体。不同于纪念碑、墓志铭或碑铭等需要用装饰性的楷书书写的载体，书信也是书法家最好的表现舞台，因为书法家可以在其中展现自己在掌握最时尚、新潮、时髦的草书方面的个性和能力。人们最为激赏的表达一个人艺术才能的方式，就是去模仿那些最为顶尖的书法范本。《后汉书》中的一则典故，讲述了汉明帝从侄子刘睦（活跃于1世纪）那里得到了这样一些范本：

> （刘睦）善史书，当世以为楷则，及寝病，明帝使驿马令作草书尺牍十首。[2]

在整个南北朝（420—589）时期，贵族王羲之（303—361），他的儿子王献之（344—388）及王氏一门的书体，成为独一无二并且广受追摹的风格。人们想要收藏或观赏书信的话，只能选择那些从西晋覆亡后逃到南方的其他精英家族的书信，因为皇室把收藏和模仿王氏一门的作品视作建立文化统治权的途径，像刘宋（420—479）的宋明帝（465—472在位）所做的那样。在皇室的重要书法收藏中，王羲之和王献之又是最珍贵的。[3]南齐（479—502）的第一个皇帝拜王氏后人王僧虔（426—

1. 白谦慎：《信札：私人话语与公共空间》（"Chinese Letters"），第381页。
2. 白谦慎：《信札：私人话语与公共空间》（"Chinese Letters"），第381页。
3. 雷德侯（Ledderose）：《米芾》（*Mi Fu*），第41—42页。

485）为持节，担任自己私人的书法鉴定家，广为搜罗在战争中消散的刘宋皇室藏品。南梁（502—557）的第一个皇帝也收藏王氏作品。皇室对王氏一门书法的关注使得这种风格日益形成垄断。由于王氏的真迹被收藏在皇宫中与世隔绝，再加上皇室的秘而不宣，从而使这种风格进一步走上神坛。

这种封闭的格局被王羲之的七世孙、据称临写了800本《真草千字文》的智永（活跃于约557—617）打破。[1]《真草千字文》是一种同时用王氏真书和草书风格书写的蒙学读本，每一本都包含上千个独立的文字。智永将它们写好后分赠给浙江东部的诸多寺院。[2] 智永所写的手卷置于这些寺院的藏经阁中，供前来参拜的弟子与学习者观瞻临摹，这样一来，便在极大程度上扩展了王氏书风的受众及其在整个南方地区的传播。

无疑，《刘中使帖》最早的读者以及相当一部分的后世藏家，都注意到了颜真卿与王羲之传统之间有传承关系。智永和尚的学生是唐太宗（627—649在位）时期的高级官员和书法鉴赏家虞世南（558—638）。虞世南的外甥和学生是陆柬之（585—638）。陆柬之的儿子陆彦远是张旭（675—759）的堂舅和书法老师。[3] 而颜真卿年轻时曾特意到洛阳跟随

张旭学习书法。虽然传承王羲之一脉的书风对于颜真卿的书法家身份来说至关重要，但是在这件书信中显示出的却是颜真卿对于张旭的直接模仿。张旭的影响让《刘中使帖》更具魅力，这是因为《刘中使帖》体现了颜真卿时代最新、最独特的

1. 这批《真草千字文》的其中一件现在是京都的小川家藏，见中田勇次郎（Nakata Yujiro）：《中国书法》（*Chinese Calligraphy*），图版31。
2. 雷德侯（Ledderose）：《米芾》（*Mi Fu*），第20页。
3. 卢携（卒于880）：《临池诀》，《历代书法论文选》，上册，第293页。

书法风格——由张旭所开创的草书传统。

　　颜真卿是通过家庭关系认识张旭的。张旭的好友及姻亲贺知章（659—744）是包括颜真卿的父亲和妻子的叔父韦述（卒于757）在内的社交圈中的一员。[1]颜真卿在另一封信中描述了向张旭学习一事，他谨慎地说尽管曾向张旭请教，但未能学成：

　　　　真卿自南朝来，上祖多以草隶篆籀为当代所称，及至小子，斯道大丧。但曾见张旭长史，颇示少糟粕，自恨无分，遂不能佳耳。[2]

　　然而在颜真卿给一系列描述其晚辈、僧人怀素草书的诗歌所做的序言中，颜真卿暗示自己归根结底还是师法张旭：

　　　　夫草藁之作，起于汉代杜度[活跃于1世纪末]、崔瑗[77—142]，始以妙闻。迄乎伯英[张芝（约卒于192）]，尤擅其美。羲献兹降，虞陆相承，口诀手授。以至于吴郡张旭长史，虽恣性颠逸，超绝古今，而模楷精法详，特为真正。某早岁尝接游居，屡蒙激劝，教以笔法。[3]

1.见《颜鲁公集》中颜真卿为父亲写的墓志，卷7，第12b页。亦见《旧唐书》，卷190中，第5034页；《新唐书》，卷199，第5683页。

2.见《草篆帖》，《颜鲁公集》，卷4，第7a页。

3.《文忠集》，卷12，第88页。这篇著名的文章叫作《述张旭笔法十二意》，自称是颜真卿与张旭对谈的记录，其实这篇文章是在宋代伪托的。见余绍宋：《书画书录解题》，卷9，第5b页。

怀素也在一封信中证实了颜真卿曾向张旭学习：

> 晚游中州。所恨不与张颠长史相识。近于洛下偶逢颜尚书真卿，自云颇传长史笔法，闻斯八法若有所得也。[1]

张旭是盛唐名流，在同代人的描述中，张旭的艺术才能是借酒激发出来的。杜甫（712—770）在《饮中八仙歌》中这样描述张旭：

> 张旭三杯草圣传，脱帽露顶王公前，挥毫落纸如云烟。[2]

基于这个描述，我们可以想象到张旭的草书姿态极度夸张、富有极大的跳跃性、不受规则的束缚并且线条连绵不绝。由于张旭没有可信的墨迹留存，多数学者将他的《肚痛帖》刻本视为他风格的优秀代表。（图一）又大又松散的文字在大小上参差不齐，其中几个字跳出自己所在的行列而侵入相邻的行列中。起主导作用的是一种连续、迂回的动力形式。有些从行列中跳出来的字虽然看起来似乎不稳定，但其实它们在内在的动势上设法达到平衡。直线与曲线并置在一起，产生一种激动人心的张力。

以上描述也可以用来形容颜真卿的《刘中使帖》。尽管我们缺少文献证据，但是颜真卿学习张旭草书的事实在这封书信的书法风格中显而易见。况且，这种方式并不是《刘中使帖》

1.《藏真帖》，见《唐怀素三帖》，第31页。
2.《全唐诗》，第1223页。

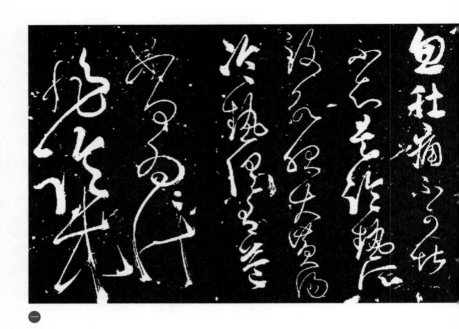

所独有的，这就是尽管没有署名，它仍被认定为颜真卿真迹的原因之一。另一件与此类似的作品是颜真卿同时期所作的《文殊帖》，今仅存拓本。（图二）《文殊帖》有署名，米芾曾见过其原作，并且证明了它本来也是写在一张蓝色纸张上的。[1]《文殊帖》被保存下来，是因为颜真卿使用了张旭的狂草风格。当时最伟大的诗人曾歌颂过这种风格，颜真卿也通过大量的学习来掌握这种风格，这一切都使得《文殊帖》不仅仅是给朋友的一封书信，更成了一件艺术作品。即使在775年，此帖作为一种综合的大都市风格的典型代表，当时就有了很高的声望。

5.收藏史

从《刘中使帖》产生的775年到1120年代初之间这段时间，我们对其行踪一无所知，但是这在唐代并不奇怪，因为皇室和私人收藏的系统记载直到12世纪才开始成熟。此帖和颜真卿另外27件作品一并收录在1122年左右编订完成的《宣和书谱》中。[2]该帖左下角盖有一块刻有"绍兴"字样的不完整的印记，这表明此帖在1127年开封沦陷后仍保留（或归还）于政府手中，并被收录在绍兴时期（1131—1162）南宋皇室的收藏序列中。[3]此

1.《中国书法全集》，第26卷，第437页。

2.收入行书卷，见《宣和书谱》，第3册，第59页。

3.《晋唐法书名迹》，第179页。

近作一文佛師
利菩薩碑但影
方稿
主上聖意以蓋
不近文律耳
欠妻乏主乏蓋
嚮之例可
乎乞乞曰

帖很可能在1279年杭州沦陷时仍归宋皇室收藏。我之所以这样
认为的一个理由，是因为此帖并没有出现在《忠义堂法帖》中。
后者是一部由留元刚于1215年编纂而成的颜真卿作品的刻帖汇
编。这说明留元刚当时并没有接触到此帖。[1]

　　由于颜真卿《刘中使帖》后面最早的题跋是元代（1279—
1368）早期，这样看来，颜真卿的《刘中使帖》似乎就像皇室
收藏中的许多其他藏品一样，是在宋末的暴乱中重新进入公共
视野的。鲜于枢和周密（1232—1298）周围的朋友和收藏家入
藏、交易并过眼了许多艺术作品，其中就包括颜真卿的这件作
品。王芝在题跋中说此帖在1286年曾由高级官员张斯立收藏。[2]
王芝痴迷于收藏，而且可能曾经是个小商人。[3]他说他是通过交
易得到了颜真卿《刘中使帖》：

　　　　右唐太师颜鲁公书刘中使帖真迹。著载宣和书谱。南
　　渡后，入绍兴内府。至元丙戌以陆柬之兰亭诗，欧阳率更卜

1.此帖专门收录颜真卿的书法。刻帖的石版已不存，但是杭州的浙江省博物
馆藏有一件宋拓本的孤本，叫作《宋拓本颜真卿书忠义堂帖》。亦见朱关田，
《浙江博物馆藏宋拓颜真卿〈忠义堂帖〉》。关于法帖的历史，见林志钧：《帖
考》，第141—151页，以及容庚：《丛帖目》，第3册，第1137—1146页。
2.张斯立的生平见魏文妮（Weitz）：《周密的〈云烟过眼录〉》（*Zhou Mi's
Record*），第106页，注释449。
3.同上，第90页，注释352。

商帖真迹二卷易得于张绣江处。[1]此帖笔画雄健，不独与蔡明远、寒食[2]等帖相颉颃，而书旨慷慨激烈。公之英风义节，犹可想见于百世之下，信可宝也。三月十有二日大梁王芝再拜谨题于宝墨斋。

手卷上接下来的一则题跋是乔篑成（卒于约1313）的一个简单的署名，"北燕乔篑成仲山观"。乔篑成是另一个著名的收藏家，他于1289年在杭州身居高位，并成为鲜于枢的朋友。[3]根据张光宾和侯怡利的观点，颜真卿此帖很可能在这一时期仍归王芝所有。也正是在同一时期，著名书法家、收藏和高级官员鲜于枢添加了接下来的一条题跋。[4]他这样写道：

颜太师之书世不多见。不肖平生见真迹三本，《祭侄季明文》《马病》及此帖。[5]《祭侄》行草，《马病》行真，皆小，而此帖正行，差大。虽体制不同，然其英风烈气见于笔端一也。此语岂可为不知者道哉。鲜于枢拜手书。

1.见周密：《张与可斯立号绣江所藏》，《云烟过眼录》17，第46页。

2.《寒食帖》，见《中国书法全集》，第26卷：第49号；《与蔡明远帖》，见第26卷：第9号。

3.乔篑成的生平见魏文妮（Weitz）：《周密的〈云烟过眼录〉》（*Zhou Mi's Record*），第70页，注释251。

4.见张光宾：《试论递传元代之颜书墨迹及其影响》，第192页，以及《晋唐法书名迹》，第179页。鲜于枢见王妙莲（Marilyn Wong Fu）：《统一的影响》（"The Impact of the Reunification"），第371—433页。

5.周密记载乔篑成于1293年得到《马病帖》（魏文妮：《周密的〈云烟过眼录〉》，第298页），鲜于枢于1282年得到《祭侄季明文稿》（《晋唐法书名迹》，第165页）。

1305年，高级官员张晏（卒于1330）为《刘中使帖》写下了开头处的两条题跋。在我看来，此时他并没有拥有这个手卷，尽管作品上钤有"张晏私印"的鉴藏印。我相信此印是张晏后来得到手卷后又添加上的，那时他又写了第二条题跋。我的观点是根据两条题跋内容和语气上的差别而来，同时还与他前后书法风格的差异有关。张晏的第一条题跋非常正式，他使用了自己的官职头衔，这恰恰说明物主希望借他的高阶为这件作品增值。张晏以自己曾经眼的包括此帖在内的八件颜真卿作品开头，最后表示出他对于传统上对颜书风格评价的认同：

　　　　观于此书端可为"钩如屈金，点如坠石"。[1]东坡有云"书至于颜鲁公"。[2]诚哉是言也。时大德九年岁在乙巳冬十月廿五日，集贤学士、通议大夫张晏敬书。

　　史处厚（活跃于14世纪早期）收藏此帖的时期，加上了后面的两条题跋。白珽题跋的内容前面已经提到，但他显然不是收藏者。白珽最后用溢美之词颂赞了史处厚的人格，很明显这是由《刘中使帖》的收藏者向他出示此帖，并请求其在手卷上题写的溢美之词。[3]杭州名士白珽的俊美书法沿袭了米芾的风格，他可以很好地用题跋为手卷增值。下一条题跋为官员田衍（1258—1322）于1309年所题，和白珽的题跋有异曲同工之意。

1.这段引文对颜体特征的描述是宋代批评家朱长文（1039—1098）所写，他在1074年完成的《续书断》中说颜真卿"点如坠石，画如夏云，钩如屈金"。见《历代书法论文选》，上册，第324页。
2.《东坡题跋》，卷5，第95页。
3.白珽题跋的完整文字见徐邦达：《古书画过眼要录》，第80页。

他写道：

> 右唐鲁公开国公太子太师颜真卿字清臣书刘中使帖真迹。四十一字。公尝学书于张旭，得屋漏雨法。[1]衍游京师览公书最多。衍之所藏送辛晃序，颜昭甫殷夫人二诰，争座后帖，朝回马病帖，[2]皆经宣和绍兴御府。[3]然俱未若此帖之雄放豪逸。岂特入季明之室。将与元气争长。昔人云书一艺也。苟非其人虽工不足贵也。惟公可以当之。至大己酉中秋日。拜观于兰谷大卿史侯之第，蒙城田衍题。

张晏的第二条题跋是元代人写的最后一条，他的署名也明显不同于他写的第一条题跋。这条跋不仅是之前的三倍长，而且字体更大，书法墨色更黑，并且具有更多的势态变化。内容和风格都更加自我与随意。张晏先是探讨了曾见过的数件颜真卿作品，包括字体的尺寸（"如钱许大"）、纸张的颜色（白纸或

1. 这是指唐代著名茶学家陆羽（733—804）为怀素写的传记中，怀素和颜真卿之间假想的对话："素曰：'吾观夏云多奇峰，辄常师之，其痛快处如飞鸟出林，惊蛇入草。又遇坼壁之路，一一自然。'真卿曰：'何如屋漏痕？'素起，握公手曰：'得之矣！'"见《历代书法论文选》，上册，第283页。
2. 殷夫人之"诰"，实际上是颜真卿的姑姑颜真定的神道铭文；见《中国书法全集》，26：第35号。《朝回帖》和《马病帖》是同一帖的两个名字；见《中国书法全集》，26：第17号。在北宋中期，《争座位帖》属于富有的长安安氏家族。根据黄庭坚的记载，安家的儿子们在继承遗产时，决定将家族遗产拆分，所以他们将这个长帖一分为二，并重新装裱成两卷。见《山谷题跋》，卷4，第40页。《送辛晃序》现已不存。
3. 《争座位帖》《送辛晃序》和《马病帖》都著录于《宣和书谱》颜真卿条目下，同条目下却没有著录《颜昭甫殷夫人二诰》。也许它们属于后来绍兴时期的藏品。见《宣和书谱》，第59—60页。

黄纸），然后他评价《刘中使帖》"观其运笔点画，如见其人"[1]。这些是大多数题跋的标准特征，但结束语"收卷三叹"也暗示了他现在拥有了这件作品。他描述了时不时地在一个明亮的窗前的干净桌子上展开手卷观赏的喜悦之情。他在跋尾写道："尝用东坡砚、山谷墨敬书于劝学斋。"如果这些都是张晏的文房用具，也是他的斋号，那么无疑他本人就是这件作品的拥有者。

张晏的第二条题跋后是另一件作品，这件作品起初是又一条题跋，但实际上也是一件信札。（图三）这是一封著名书法家、画家文徵明写给年轻友人、富有的收藏家华夏（字中甫，1490—1563）的书信，现在被称为《致华中甫尺牍》。[2]显然，文徵明从华中甫那借到了《刘中使帖》，但并不能像自己渴望的那样拥有它。而且他似乎是说好还要把它再借回来，一个原因是为它完成卷首题签。文徵明的信如下：

> 早来左顾匆匆，不获款曲。**甚愧**！承借公颜帖，适归仆马遑遽，不及详阅。姑随使驰纳，他日入城更望带至一观。千万千万！签题亦伺后便，不悉。徵明顿首中甫尊兄。

虽然此信看起来很短，但是它却让文徵明和华夏的关系展露无遗。文徵明是15世纪苏州上流文人群体的子弟，他曾跟随吴宽（1435—1504）学文学，跟李应祯（1431—1493）学书法，跟沈周（1427—1509）学画。这些杰出的人才全都是文徵明那

1. 关于这条题跋的完整记录见徐邦达，《古书画过眼要录》，第80页。
2. 特别感谢苏州大学的李鹤云为我临写此帖。华夏的生卒年参考蔡淑芳：《华夏真赏斋收藏与〈真赏斋帖〉研究》，第21—23页。

庶可顧及不亦善乎

形曲基妃如

儻不顧帖道

得保馬匹至一

不及评阅姑

便早驰想乃

入城更宜

书

至一歡之教人

答頸二日辰必

义适济如去了

中吏事元

位有着极高的社会地位的父亲的朋友。[1]尽管文徵明有出众的才华，却屡试不第，仅在1523年被荐入京授职。然而，他敏感而挑剔的个性又难以适应官场，仅仅四年后他就回到了苏州。辞官回来后，他成了一位有教养的绅士，但是文人的清高又迫使他不得不拒绝"画家"的头衔，免得他被误认为是受雇于雇主的画匠。尽管如此，他的处境似乎就是那种为了得到社会的认可而大量生产和交易书画作品的商人。[2]这封信就是这样一个商务文件，由一位既有文化又有声望的人，写给一位身居高位、财富可观的年轻友人。

文徵明是华夏家族三代人的世交。华家是显赫的仕宦家族，在江苏无锡居住了近千年。有个例子可以证明他们的社会地位和财力。据记载，他们家在1453年水灾时，是捐助当地难民最多粮食的人。[3]由于华夏的祖父华坦（1452—1545）和另一支当地精英氏族之女钱硕人（生卒年不详）的联姻，华家的财力更加雄厚。文徵明不仅是华坦的朋友，也是其长子华钦（1474—1554）的朋友。文徵明为华钦写了墓志铭。[4]华夏是华钦的长子，并且任国子生。他也娶了钱氏一族的女儿为妻。他

1.《明史》，卷387，第7362页。
2.见石守谦：《作为礼品的书法》（"Calligraphy as Gift"）。
3.蔡淑芳：《华夏真赏斋收藏与〈真赏斋帖〉研究》，第12页。
4.同上，第9—11页。

利用自己的财富延续家族的传统，收藏书籍、历史文献、书法、法帖以及其他金石碑刻、古代青铜礼器和绘画，并且享有鉴赏家的美誉。他在无锡放置藏品的书斋叫作"真赏斋"。

　　人们都说华夏对于他的艺术收藏非常慷慨，很乐于展示给来访者观赏，并出借给朋友们。作为另一种分享其藏品的途径，他也是明代第一个将自己的藏品汇刻成丛帖的私人收藏家。他将他的刻帖称作"真赏斋帖"。[1]刻帖传统始于10世纪北宋（960—1127）的第二个皇帝，大部分宋代末年的汇刻帖都是政府出资的皇家藏品的官方刻帖。[2]作品被选好后先进行描摹，然后把摹本翻刻在木板或石板上，再制作成拓片。皇帝将拓片作为尊贵的赏赐分发下去。如此一来，平时难以见到的作品就可以通过这些雕版印刷品重新进入公共领域。整个宋代官方和私人制作的刻帖汇编有数十种。元代很少制作刻帖。当明代早期重新又开始制作刻帖时，通常是由明代的王公贵族将宋代早期的皇家汇编重新翻刻。[3]华夏的刻帖制作于1522年，里面包含早年的出版物中见不到的作品。虽然它只有三卷，包含了他可能从自己的收藏中挑选出来的部分藏品，但是质量极高，而且具有相当的影响力。[4]第一卷只有一件作品，即传钟繇（约163—230）所书《荐季直表》。钟繇被视为王氏书风的先祖。第二卷包含王羲之的《袁生帖》，此帖在北宋末年属于皇室藏品。第三卷比前两卷要长很多，因为它复制了一整卷王氏一门

1.《中国法帖全集》，第13册，第9页。
2.倪雅梅：《宋代刻帖概要》（"The Engraved Model-letters Compendia"）。
3.王靖宪：《明代丛帖综述》，见《中国法帖全集》，第13册，第1—24页。这套书中只收录了一件元代刻帖，在第12册。
4.北京故宫博物院的影印本为完本，同上书，第13册，第1—56页。

书，称作《万岁通天进帖》。从唐代的流传来看，697年，王方庆（卒于702）为武则天（624—705）呈上了他显赫的祖先的28件书法作品。[1]女皇复制整卷后又将其还给了王方庆。现仅有摹本存世，就是我们所知的《万岁通天帖》。此帖被认为是双钩填墨摹本，现藏于辽宁省博物馆。汇编的第三卷刻有王氏家族的九封书信。刻帖的原石板在一场大火中烧毁后，又重新从原作摹刻了相同的作品。在第二版本中，文徵明为每一卷都写了题跋。

　　文徵明对华夏书法收藏的赏识，最早可以追溯到1519年，那时他为华夏藏品写了自己的第一条题跋。这条题跋题写于《淳化阁帖》这部宋代最早的刻帖第六卷的拓片后面。题跋明确地说华夏有志于制作自己的刻帖。[2]文徵明总共为华夏的八件书法藏品写了题跋。1549年，文徵明画了一幅描绘真赏斋的画作，画面中的房屋被梦幻般的太湖石环绕，主人和客人坐在屋里共同把玩一件手卷。1557年，文徵明在此画后面补写了一段很长的铭文，即《真赏斋铭》。文徵明在铭文中称赞了华夏藏品的丰富性，列举了华夏拥有的书法和拓片，并赞美了其高超的欣赏品味和独具慧眼的鉴藏观。[3]然而，文徵明与《刘中使帖》的关系实际上要早于他和华夏的友谊。大概在华夏出生年间，此帖曾属于史鉴（1434—1496）的收藏，他生活于江苏苏州南部边上的吴江。文徵明就是从他在吴江的老师李应祯那里第一次见到《刘中使帖》。根据他四十年后写的题跋可以看出，他第

1. 这个故事源自佚名：《唐朝叙书录》；《法书要录》，卷4，第164—165页。
2. 蔡淑芳：《华夏真赏斋收藏与〈与真赏斋帖〉研究》，第28页。
3. 见柯律格《雅债》（*Elegant Debts*）中的描述，第135—137页。画作细节见《雅债》，图46，上海博物馆影印本；题跋见图73。

一次见到此帖是在1490年左右。《刘中使帖》上还有文徵明的绘画老师沈周的印，说明沈周也曾在他的好友史鉴家看到过这件作品，或者曾拥有过它。

就像文徵明为华夏所作的那幅画一样，《致华中甫尺牍》本身既是一件艺术作品，又是一件加强与收信人的联系并为他创造价值的商品。虽然它可以被视为一个记录借出和归还信息的简单的便签，但是其风格和组合表明它是一件更有趣味和价值的作品。文徵明以善于各种书体的技巧而著称。他最有名的就是精细入微的小楷、黄庭坚一路的行书、同样是黄庭坚风格的"狂草"，以及赵孟𫖯（1254—1322）所提倡的二王书风的草书。然而在这些模式中，他从未有意表现过拙。拙是笔迹质朴的表现，相反，文徵明书法的标志通常是平衡、匀称、流畅。但是在《华中甫帖》中，文徵明却有意创造了不同大小的字体，其中一些字仿佛散了架似的，而另一些字则从自己所属的行列中倾斜并伸展出来。这显然是模仿了颜真卿《刘中使帖》的书写方式：那种笨拙、向左侧倾斜、跌宕起伏且大小错落的字型。鉴定家徐邦达（1911—2012）指出了这件作品是多么不同于文徵明的其他作品："后文徵明一札，大行草书全学本帖，甚雄畅，极为稀见。"[1]文徵明的执笔方式也显示出他是在使用颜真卿的方法来写这封信的。颜真卿以中锋，或称中正的用笔闻名，这种用笔方式能够写出迟钝的、不加修饰的笔画。在这个特别的时机，文徵明也使用了这种中正的笔锋。或许文徵明信中对颜真卿《刘中使帖》最明显的模仿，就在于章法的构成。正如颜真卿《刘中使帖》中部使用一个单独拖长的"耳"字将此帖

1.徐邦达：《古书画过眼要录》，第81页。

分为两栏那样，文徵明也同样使用一个独占整行的"带"字将这封信一分为二。现代艺术家和学者张光宾描述说，这一点非常引人入胜："视其笔法神韵，莫不惊绝，简直《刘中使帖》第二，虽然词句不同。尤其将函中一'带'字之中竖拉长，引满一行，与刘中使帖之'耳'字成一行相互映发，绝妙！"[1]

很明显，华夏认为文徵明的这封信就是一件艺术作品，并认为它可以增加颜真卿此帖的价值。这是因为华夏将《刘中使帖》的手卷重新装池时，把文徵明的这封信也装裱在了后面。这一点也可以通过文徵明在手卷上写的其他文字，也就是一条真正的题跋中得以证实。这条题跋用的是文徵明常见的小楷书写的，写于裱糊在《致华中甫尺牍》之后的另一张单独的纸上。从这条题跋中，我们可以得知更多关于颜真卿《刘中使帖》的经历：

> 右颜鲁公刘中使帖。徵明少时尝从太仆李公应祯观于吴江史氏。李公谓：鲁公真迹存世者，此帖为最。徵明时未有识，不知其言为的。及今四十年，年逾六十，所阅颜书屡矣，卒未有胜之者。因华君中甫持以相示，展阅数四，神气爽然，米氏所谓忠义愤发，顿挫郁屈者，此帖诚有之，[2]乃知前辈不妄也。帖后跋尾六通，首王英孙，次鲜于太常，又次张彦清，白湛渊，田师孟，最后亦彦清书。盖此帖曾藏彦清所易于英孙耳。观跋语可见。按英孙所跋岁月空在后，不知何缘出诸公之前。初疑装池之误，欲今改

1. 张光宾：《试论递传元代之颜书墨迹及其影响》，《纪念颜真卿逝世一千二百年中国书法国际学术研讨会》，第208页。
2. 见米芾，《书史》，第19—20页。

易而张公钤印宛然不可折裂。姑记于此以俟博识。嘉靖十年，岁在辛卯八月朔，长洲文徵明题。

文徵明不仅将王芝错认为和他同时代的画家王英孙（1238—1312），看起来他也误读了王芝签署的日期。元代晚期有第二个至元时期，即从1335到1340年。如果王英孙是在这段时期写的，文徵明题跋中的名字就应该是按照时间顺序排列的。但可惜的是第二个至元间并没有丙戌年，所以1286年才是正确的日期。然而，文徵明最后还是弄混了。他说他起初也认为其中有错，但是又注意到张晏的印在重新装裱时并没有毁掉。他很可能是想记录下这些题跋的先后顺序以示后人，因为华夏此时已打算重新装裱手卷来改变题跋的排序。正如王法良在题跋中所透露的（详后），文徵明的记录确实在后来19世纪此手卷被重新装裱时，被当作标准来恢复这些题跋原来的顺序。看起来，华夏重新装裱手卷的原因就是想把文徵明写给他的信加进去，从而使过去和现在的两件杰作连缀成一件作品。

文徵明1531年写完题跋后，或者华夏1563年去世之后的某个时候，《刘中使帖》就不再是华夏家族的藏品了。收藏家和目录学家张丑（1577—1643）记载说，他的父亲张应文（1535—1593）于1564年购得此帖，但是它后来进入项元汴（1525—1590）浩如烟海的藏品中。[1]然而，人们不必通过张丑的记录就可以得知这一事实，因为这件手卷上所钤"项元汴印"正是他对自己藏品的典型标记。项元汴来自浙江嘉兴的一个显赫家庭，项家在几代为官和经商的活动中变得富裕起来。项元汴拥

1.张丑：《清河书画舫》，辰册，第7—8页以及第1页。

有数家当铺，并积累了一批非常重要的艺术藏品。这些藏品的收藏可能是从他父亲开始的。项元汴在收藏过程中得到过文徵明的长子文彭（1498—1573）的建议，文彭还为他刻了一些收藏印。[1] 此帖上还有项元汴的兄长项笃寿（1521—1586）的收藏印。兄弟两哪一个先得到它很难讲，虽然它很可能是在笃寿去世后属于元汴的。项元汴于1590年去世后，他的藏品分给了儿子们，其中至少有三人也是知名的收藏家和鉴赏家：项德新（1571—1623）、项德明（约1573—1630）和项德弘（出生于1573—1580间，卒于1630后）。很可能在项德弘拥有此帖后，著名的艺术家和收藏家董其昌（1555—1636）在手卷上写了下一条题跋。其中的信息告诉我们这条跋写于1630年以后的某天。董其昌说：

> 鲜于伯机号祭季明文天下法书第二，吾家法书第一。[2] 此又号刘中使帖烈气，笔法传有所自。名不虚得。此卷余已刻于戏鸿堂帖中。

董其昌是明末清初最有影响力的艺术家和批评家。董其昌在求学时期就认识了项元汴的长子项德纯（生于1551），此后他便和项元汴建立起长期的联系。[3] 几十年来，董其昌可以畅通无阻地访问项元汴的丰硕收藏，正是在临摹这些作品的过程中他

1. 黄君寔：《项元汴与苏州画家》（"Hsiang Yuan-Pien and Suchou Artists"），第155—158页。
2. 鲜于枢为自己所藏颜真卿《祭侄季明文稿》写的题跋中说此帖为"天下行书第二"。影印本见《晋唐法书名迹》，第159页。
3. 见何惠鉴（Wai-kam Ho）：《董其昌的世纪》（*The Century of Tung Ch'i-ch'ang*），第2册，第394页。

学会了画画。为了提高自己的书法水平，董其昌还研究并临摹了许多项元汴的书法藏品。董其昌还为项元汴写了墓志铭，现藏于日本东京国立博物馆。[1]后来，董其昌和项元汴的第五子项德弘走得很近，项德弘热心于追随父亲收藏书法的爱好，他以优秀的鉴赏家和在家中慷慨接待欣赏藏品的人而闻名。[2]德弘继承了父亲的部分收藏后，董其昌也许就是从他那里，为辑刻《戏鸿堂帖》而借得《刘中使帖》。《戏鸿堂帖》完成于1603年。[3]

　　《戏鸿堂帖》与华夏《真赏斋帖》的开创性形成鲜明的对比。华夏汇刻了他自己收藏的艺术作品，这些作品全部是钟一王传统；董其昌的辑刻则更像是他所见过的他人藏品的汇编，年代从东晋（317—420）一直到元代（1279—1368）。此帖甚至包括一些已被刻过的作品，比如早期法帖中的作品或碑刻，因此这部分的资料来源实际上是依据拓片制作的翻刻。华夏的刻帖因其高质量受到普遍好评，而董其昌的则通常遭人讥讽。法帖鉴赏家王澍（1668—1743）说："惜刻手粗恶，字字失真，为古今刻帖中第一恶札。"[4]王肯堂（1589年进士）说："吾友董玄宰刻戏鸿堂帖，亦一色自书，即双钩亦甚草草，石工又庸劣，故不能大胜停云。玄宰书家能品，作此欲传百世，乃出新安吴用卿余清堂帖之下，甚可惜也。"[5]结果是，由于董其昌在批评和

1.同上，第1册，图版69。

2.同上，第2册，第395页和第2册，第471页。

3.关于项德弘，见何惠鉴：《董其昌的世纪》，第2册，第497页。董其昌《戏鸿堂法帖》的内容见容庚，《丛帖目》，第1册，第262—269页。上海博物馆有第16卷法帖的完整复制品。石板保留在合肥的安徽博物馆。北京国家图书馆藏也有部分法帖复制品，影印版收入《中国法帖全集》第13册。

4.容庚：《丛帖目》，第1册，第270页。

5.同上，第1册，第269—270页。

艺术上极大的影响力，这部法帖在他去世后还被重刻过。沈德符（1578—1642）记载了一则趣闻，说明了董其昌刻帖中至少有一件作品质量很差：

> 董玄宰刻戏鸿堂帖，今日盛行。但急于告成，不甚精工。若以真迹对校，不啻河汉。其中小楷有韩宗伯敬堂家黄庭内景数行，近来宇内法书，当推此为第一。[1]而戏鸿所刻几并形似失之。予后晤韩胄君，诘其故。韩曰"董来借摹，予惧其不归也，信手对临百余字以应之，并未曾双钩及过朱，不意其遽入石也"。[2]

对比之下，有多处细节可以表明董其昌《戏鸿堂帖》中所刻的《刘中使帖》的母本也许是一件徒手临本，而非以更精准的双钩填墨的方式响拓的。双钩填墨的方法，是在原作上铺上一张纸，先描摹字的轮廓，然后在轮廓内用较小的笔墨加以填充。比较一下《刘中使帖》的原作和董其昌的刻本（图四），显示出许多地方的不一致。举例来说，"闻"字里面的"耳"字的竖画在原作中是直上直下的，但在刻本中是弯曲的。还有一例，原作中"刘"和"中"是连笔的（第一行的第三和第四个字），但刻本不是。其他的不当之处还包括临写者的能力有限，以及（或者）刻工在处理"耳"字被称作"飞白"的长竖中的粗糙的墨迹纹理。除非是《刘中使帖》收入董其昌的刻帖后原作

1.关于"黄庭内景"见雷德侯（Ledderrose）：《六朝书法中的一些道教元素》（"Some Taoist Elements"），第254页。
2.容庚：《丛帖目》，第1册，第272页，引自沈德符：《万历野获编》，卷26，第658页。

本身又遭到了损坏，所以似乎也可以断定是临写者补上了"所围"（左起第三行最后两个字）二字缺失的笔画。简言之，我们对董其昌刻帖中的《刘中使帖》进行过仔细的检验后，无法改变这部刻帖的制作水准低下的名声。然而，由于拓片可以轻而易举地从石板上复制下来进而大量传播，因此见过这一版《刘中使帖》拓片的人可能比见过原作的人还要多。

董其昌写下他的题跋后，[1]吴其贞（1607—1678以后）又在1635年的一则记录中追溯了《刘中使帖》的历史。1603年以后的某天，此帖离开项家，被新安吴翼明（活跃于1573—1620）获得。新安是安徽歙县的旧称，这里以制墨之乡而闻名。可以确定的是吴翼明是万历年间（1573—1620）的一位制墨者。[2]此帖之后成为曹溶（1613—1685）的收藏，然后又到了姚水翁（生卒年不详）处。吴其贞记录此帖时，它是张应甲（生卒年不详）的藏品。这在此帖手卷的装裱上可以得到证实，前段装裱的接缝处张应甲的印章令人印象深刻。前段还有一处"张洽之印"，说明张应甲将此帖传给了他的儿子张洽（1676年进士）。

1.容庚：《丛帖目》，第1册，第272页，引自沈德符：《万历野获编》，卷26，第658页。
2.见《中国古代手工艺术家志》。

近聞淅中使至濤

州吳希光降

多慰海隅之心

耳

又聞磎碉可為

多利如平捨

筏之乎多對也

就在张应甲将此帖传给儿子之际，明朝灭亡，清政府控制了南方。因此，手卷上接下来的题跋于1677年写于北京就不足为奇了。高级官员沈荃（1624—1684）写道：

> 细观此卷真迹，知藏真沙门与宋四大家笔法之所自。[1]
> 前贤题识炳如星日。噫！可宝也！康熙丁巳夏五朔观于燕都
> 正阳门外宛羽斋因为题此。詹事府詹事兼翰林院侍读学士
> 华亭沈荃。

宛羽斋是北京的一家书坊，坐落于前门外（沈荃给它正式命名为正阳门），是康熙年间（1662—1722）专门从事生产满文图书的书坊之一。[2]尽管沈荃的数方印在手卷上很显眼，通常这暗示他曾拥有这件作品，但事实是他声称自己正在书坊观看这件作品，并在署名中加入了自己正规的官衔，而且他的题词非常客观，这一切都说明他不是作品的拥有者，也并非为某位熟识的朋友而写。沈荃是康熙年间最重要的书法家，他的书法学习华亭同乡董其昌的风格，显然他认为在紧随董其昌之后写一则题跋是恰当的。

李来泰（1624—1682）紧随沈荃之后，用同样大小的字体和长度添加了题跋。他也声称是在宛羽斋见到此帖，而且很有可能他和沈荃是同一天所见，而且默认了沈荃所写的精准的日期可以同时代表两则题跋。李来泰写道：

1."宋四家"是蔡襄（1012—1067）、苏轼、黄庭坚和米芾。
2.《满文古籍介绍》。

瀛洲帖向见戏鸿堂墨刻中。与祭侄季明并称神品。兹于伯龙斋头得睹真迹。[1]楮墨完好，知至宝在天壤间。自有神物获持，非偶然也。李来泰敬识于宛羽斋。

李来泰是1651年进士，在南方做过几任官，但当他在苏州整顿农田水利时，因改革激进而被革职。直到1679年才重新起用，参加了"博学宏词科"考试，并参与修撰《明史》。这或许是为什么他的署名中没有写官衔的原因。但李来泰也是当时的著名诗人，这就是为什么一个没有官衔的人也受邀书写题跋的原因。

此后的两百年间再没有加过印章或题跋。这很不同寻常，尤其要注意的是这些年是在康熙帝和乾隆帝（1736—1795在位）统治时期。沈荃是康熙的书法老师，所以很意外的是他似乎不愿意向藏家提议将作品献给皇上。乾隆皇帝因为让皇宫收集了大量上乘的书画而享有盛名。[2]很难想象这样一件由伟大的书法家创作、并且包含有后来众多知名人士题跋的作品，竟然得以逃过清代皇室的收藏。[3]尽管它不可思议地没有进入皇室，但从没离开过北京。

接下来的题跋是由王法良（1848—1909）代表他的父亲、高级官员王金台（1853年进士）写于1872年之后的某日。为鼓励幼子学习书法，王金台购得这件著名书法家的作品让儿子临

1.笔者检索了《四库全书》电子版，也通过互联网进行了搜索，都没有找到有关"伯龙斋"的信息。

2.见艾礼德（Elliott）：《中国皇家收藏传奇》（*The Odyssey of China's Imperial Art Treasures*），第51页。

3.台北故宫前副院长庄严（生于1899）："最奇者宋元以后未再入府。"见庄严：《颜真卿书〈刘中使帖〉真迹与藏者李石曾先生》，《山堂清话》，第173页。

写，于是这个男孩子便对书法练习入迷了。[1]王法良成年后，因其能写颜真卿的正楷字体而闻名，于是慈禧太后（1835—1908）命他书写紫禁城三门额。他的题跋如下：

> 右鲁公刘中使帖。同治壬申得之厂肆。原装系绢相，卷子长二丈。有奇帖，尾题跋十二计人十。首田，次白，次张，又次张，次王，与鲜于间以乔，再次即董。董之次有文行楷各一最。后为沈李。盖董之先文乃题于相绢而前六跋位置揆之。收藏姓氏似尚参差。兹仅照文跋一仍旧次，并移董于文后沈前改装而成。附记数言命。儿子法良录于简末。

根据此帖的下一位主人、王法良的书法弟子、国民党官员李石曾（1881—1973）所言，这条题跋是王金台起草，王法良抄写。[2]确实，跋尾的两方印都属于王金台。王金台清楚地表明他们将各种题跋重新排列以符合文徵明所列的原始顺序。他们还将董其昌的题词挪到文徵明和沈荃之际正确的年代位置。他并没有说将手卷重新装裱，但是我们通过李石曾的记述知道了这一点。很明显沈荃的题跋被移动了，他所写的那张纸上两边的印记被分成两半了。这也可以证明这件手卷是现代装裱的，因为文徵明信的边缘上的李石曾印是完好无损的。

王法良效仿的是颜真卿有着独特外貌的正楷。字体的外形宽博而均衡，几乎填满了每一个虚构的方块，横画不在纵轴上倾斜，强化中正的特征。由于对笔迹学传统的信任，这种方正

1. 见"王法良书写故宫三大殿匾额"。
2. 转引自庄严引用的一则题跋（《山堂清话》，第173页），该题跋没有收在《晋唐法书名迹》中。

的外貌通常被视为他品德的标志，尤其是他刚正不阿的忠诚名声。王法良对颜体的再现也凸显了颜真卿书法的著名"缺点"："蚕头燕尾"和"挑踢"。[1]"蚕头燕尾"在撇画*中可见，"头"在笔划起笔时右上方隆起，"尾"随着笔画向下移动，导致左边很薄。"挑踢"是米芾创造的短语，用来批评颜真卿的风格，或许是指捺的下侧凹口的独特风格，以及竖钩笔画结束前提笔产生的钩脚。[2]

对颜真卿楷书的仿效从11世纪欧阳修（1007—1072）的圈子中就开始了，但是在17世纪清人主中原，效仿颜楷的运动又得以复兴。例如，傅山（1607—1684）故意使用颜真卿的风格来表达他作为明遗民的忠贞之情。[3]在任何时期，颜真卿的楷书风格都象征着忠诚和爱国。1872年，中国正处于洋务运动时期（约1861—1895），紧接着在鸦片战争中遭到西方列强侮辱性的欺凌，其间政府进行了许多改革使国家现代化。此时，维护这位站在叛将安禄山对立面的伟人的书风，很难说完全没有政治化的意义。

《刘中使帖》的最后一位私人藏家是李石曾。李石曾是20世纪里一个带有传奇色彩的人，他是同治帝（1862—1874在位）的高级幕僚李鸿藻（1820—1897）之子，以书法闻名于世。1902年，李石曾随驻法公使赴法国，一到那里，他就抛开公

1. 这里的 flicking and kicking 是方闻的译法，见他的《心印》（*Images of the Mind*），第90页。

*"蚕头燕尾"的说法常用来形容隶书中横画或楷书中捺画的用笔，这里作者所指的撇画一般不适用此术语。——校译者注

2. 见雷德侯（Ledderose）：《米芾》（*Mi Fu*），第58页，以及米芾：《海岳题跋》，第16—17页。

3. 见白谦慎：《傅山的世界》（*Fu Shan's World*），第102—103页。

务，学习农业科学，在那研究大豆，并在欧洲推进大豆食品的生产和消费。[1]1906年，他创立了中国第一个无政府主义的社团，出版了有影响力的杂志《新世纪》，批判清的统治，宣扬无政府主义和革命。当李石曾的老友蔡元培（1868—1940）在1916年出任北大校长时，请他回国担任北大生物系教授。1924年，在国民党一大上，李石曾被选为国民党中央监察委员，接着溥仪（1906—1967）被驱逐出宫，他又出任故宫财产清理保管委员会主席。[2]李石曾提议成立故宫博物院，1925年博物院成立后，他出任院长。1949年，共产党胜利前夕，李石曾逃离北京去往日内瓦，然后又去到乌拉圭，一路上携带着他的藏书。1954年，他在台湾建起第二个家，并担任蒋介石（1887—1975）的政策顾问。李石曾于1973年逝世，被称为"国民党四大元老"之一。

1947年，李石曾记述了他是如何获得《刘中使帖》的：

> 两先生收藏颜氏字帖既富且精，此册为其冠。晓云先生吾于幼龄得见。不复忆其风采，弼臣先生互相视如兄弟，恒朝夕相处。此帖王氏跋，父为文，子作书。前二十年，吾家组织高阳李氏纪念图书馆。弼臣子子方世兄以家人无复理其前人旧业之意，遂以仅余之册归图书馆。[3]

1. 李石曾的人物生平源自夏利夫（Shurtleff）和青柳昭子（Aoyagi）：《李煜瀛》（*Li Yu-ying*）。
2. 包华德（Howard L. Boorman）和霍华德（Richard C. Howard）：《民国名人传记辞典》（*Biographical Dictionary*），第320页。
3. 庄严：《山堂清话》，第173页。

从李石曾的记述来看，他似乎是在1927年左右得到此帖的。他肯定在逃离北京时将它带在身边并最终带到台湾。1954年末，他在手卷乔篯成签名的左侧写了一条短跋。[1]他应该是决意将《刘中使帖》捐赠给台北"故宫博物院"，因为在博物院的出版物里，说此件于1973年正式成为院内藏品，而李石曾就是在当年逝世的。[2]

6.作为"意临"文本的信札

颜真卿的《刘中使帖》本是他和一位朋友或同僚之间的通信，此后的人们出于纪念颜真卿的性格、他作为书法家的书写技巧和中唐时期那些激动人心的事件等原因把它保存了下来。在之后的几个世纪，《刘中使帖》作为一件有价值和内涵的艺术品，以及艺术史上一座体现颜真卿与其师张旭之间草书风格的传承的纪念碑而获得收藏家的青睐。不仅如此，它还是一件向更广泛范围内的公众敞开的经典作品，因为《刘中使帖》通过17世纪初期的刻帖从而被大量地复制和传播。虽然原帖并没有像其他经典作品那样进入清皇室收藏的序列，但是它最终还是入藏台北"故宫博物院"，这对它来说或许是一个平静的收尾。事实上，早在18世纪，《刘中使帖》就被赋予了另一种延伸意义，并且这种意义在今天仍然在发挥作用。

创造性的再书写，或者叫"意临"，是陶幽庭（Katharine Burnett）对17世纪以来的"临"（本意就是"复制"）一词内涵所进行的精确转译。[3]对著名的信札进行临摹，是"帖学"传

1.见《晋唐法书名迹》，第170页。

2.同上，第179页。

3.见陶幽庭：《匠心的维度》（*Dimensions of Originality*），第210页。

统（"帖派"）最后的发展阶段。在传统观念中，帖学始于王羲之、王献之以及其他东晋精英书写的私人信件，这些范本以原作、墨迹钩摹本或者刻帖的形式得以保存。尽管到了18世纪末帖学传统一度被"碑学"（"碑派"）所取代，但它在今天仍然占据主导地位。[1]董其昌便是帖学阵营中一位擅长对经典书家的早期作品进行"意临"的艺术大师。陶幽庭描述董其昌的意临的方法是"保留了原文，但是改变了风格，通常是使用了不同的字体，往往不同于原作的审美情趣。"他于1603年创作的《行草书》现藏于东京国立博物馆，是一个手卷，包含了他对一系列早期大师名作的临摹。[2]例如，董其昌版本的《送刘太冲叙》，就通过模仿颜真卿独特风格的行书重现了这件作品的文本，然而又使用了董其昌自己稀疏纤弱的笔触这种个人风格。[3]陶幽庭这样直言不讳地批评董其昌1632年意临的颜真卿《争座位帖》："虽然他忠实地抄写了颜真卿的文本……但终究背离了颜真卿的经典范式，而是坚持了董其昌自己的审美独立性。"[4]

　　17世纪另一位著名的书法家王铎（1593—1652）进一步拓展了"意临"的概念。王铎致力于实践二王书风，但是他并不是根据原作或墨迹钩摹本来学习的。[5]17世纪时，宋代《淳化阁帖》的原拓已经非常珍罕，但好在这部法帖在后来的重刻和再

1. 见雷德侯（Ledderose）：《清代的篆书》（*Die Siegelschrift*），尤其是他翻译的精选的阮元（1764—1849）文章：《南北书派论》和《北碑南帖论》。

2. 见《董其昌的世纪》（*The Century of Tung Ch'i-chang*），第2册，图版5，第198—199页。

3. 《送刘太冲叙》仅有拓本存世。收于董其昌《戏鸿堂帖》卷九，这一卷专门收录颜真卿信札及其他作品。

4. 陶幽庭：《匠心的维度》（*Dimensions of Originality*），第211页。

5. 白谦慎：《傅山的世界》（*FuShan's World*），第42页。

272　　　　　　　　　　中正之笔——颜真卿书法与宋代文人政治

版，使得人们可以轻而易举地得到二王信札的拓片来加以学习。既然《淳化阁帖》中的经典信札数量是有限的（王羲之160件，王献之73件），[1]那么它们就可以像其他经典文本一样被人们熟记。这样，那些可以凭记忆再现王氏信札的艺术家们，就开始将信札的文本当作重新创作的素材。在这条脉络中，一位最早并且最有创造力的艺术家正是王铎。白谦慎分析了王铎于1643年创作的立轴《临二王帖》的文本构成。[2]白谦慎将其称为"拼贴立轴"（collagescroll），描述如下：

> 这幅拼贴立轴，前十三个字取自《淳化阁帖》第十一卷《豹奴帖》；后二十六字出自《淳化阁帖》第八卷王羲之的《吾唯辨辨帖》；最后十字出自《淳化阁帖》第八卷王羲之《家月帖》。[3]

白谦慎的结论是，这个新组合的文本"几乎令人无法理解"。所有信札的原初意义都消失殆尽。王铎的新作品成为艺术家卖弄创造力和学识之作。对于观者来说，如果他或她能够从王铎豪放的草书和文本的重新拼贴中辨认出源自经典的单字，会获得一种解读文字游戏的快感。关于"意临"的艺术策略的一位继承者是高级官员钱沣（1740—1795），他是颜真卿书法最著名的演绎者之一。虽然乾隆朝的大部分官员都追摹康熙偏爱的赵孟頫和董其昌的书风，但是钱沣却多年潜心研究颜真

1. 见倪雅梅：《宋代刻帖概要》（"The Engraved Model-letters Compendia"），第212—213页，以及容庚：《丛帖目》，第1册，第8—11页。
2. 见白谦慎：《傅山的世界》（*Fu Shan's World*），图1.20。
3. 同上，第40页。

卿的楷书和行书。钱沣选择颜真卿的风格和文本作为素材是不足为奇的，因为他也勇于面对强权，和朝中的贪腐要员相抗争。他所面对的贪官就是权臣和珅（1746—1799）。[1]有一个很好的例子，是钱沣从颜真卿的早年碑铭、写于752年的《多宝塔碑》中选取了部分段落进行重新演绎。[2]这显然就是"意临"，因为钱沣只是选取了一部分的原始碑文，而且显然也并不是基于任何内容方面的理由。进一步说，钱沣的作品虽然一看就是颜真卿的风格，但是又与原作具有明显的不同，彰显出钱沣具有创造性的朴素和平实。钱沣显然更看重那些颜真卿早年在朝廷为官期间所写的更尖锐、更精雕细琢的楷书，而不是颜真卿晚年经常使用的那种顿挫的、不加修饰的颜体。最后，版式的转换也是极其夸张的。不仅书写媒介从原来碑文拓片的黑底白字转变为白底黑字的墨迹，而从原来剪裱成的手卷或者册页的形式转变为挂轴。形式的转换意味着受众也不一样了。拓片是供一到两个人在私人环境中来观赏的，而挂轴则通常是悬挂在公共空间的墙上，考虑的是范围更大、更多元化的受众群。

钱沣还临摹并转换过颜真卿的《刘中使帖》（图五和六）。他在格式的转化上更进一步，用了一对配套的挂轴，或者称为"对联"的形式，将此帖写在绚烂的彩纸上。对联通常是一首律诗中上下对偶的两句，在每张纸上各写一句，使用色彩鲜艳或者印有图案的纸书写。[3]钱沣写了很多这样的对联，以颜真

1. 见金法廷（Hyon-jeong Kim Han）对第54号的叙述，出自郭继生（Kuo）和石慢（Sturman）:《合璧联珠》（*Double Beauty*）。
2. 见弗里尔和萨克勒美术馆的藏品，华盛顿，图片见http://www.asia.si.edu/explore/china/calligraphy/F1998.83.asp（2014年11月访问）。
3. 关于信札的用纸，见原书收录的苏珊·赖特（Suzanne Wright）的论文。

卿的楷书或行书风格来写诗中的联句。[1]但是《刘中使帖》毕竟并不是对联，钱沣要想把它变为两个配对的立轴，就需要将此帖一分为二。本着创造性再解读的精神，钱沣保留了原作最容易识别的部分。最显眼的"耳"字拖到该行的底部，故意打破原来的序列，形成新的组合，以适应挂轴的格式。需要注意的是，他故意改变了两件立轴中的行气，从而通过每一件第二行底部的"之"字来起到平衡的作用。他在前半段结束处署了自己的名字，虽然这样做让文本在原帖的中间就结束了，但若非如此，构图就会显得很不平衡。[2]最后，他在后半段的结尾处署名并盖章，完成了这件全新的艺术创作。

我认为，钱沣在创作他这一版本的《刘中使帖》时并没有见过原作。这是因为，如果有某位自豪的藏家向他展示《刘中使帖》，那么必定会邀请他在帖后作跋，因为钱沣本人正是一位身居高位的颜体专家。再者，这件作品也没有使用张旭的模式来进行创作。与原作相比，钱沣的用笔明显减弱了锐度并且经过了调整，而且更具有一种秩序感和控制感，这在审美上是与原作相矛盾的。例如，对比一下"希"和"光"字（图45，第二行的第三、第四字；图五，第二行的第一、第二字）。他所使

1. 郭继生（Kuo）和石慢（Sturman）：《合璧联珠》（*Double Beauty*）中举了两个精彩的例子，第54和55号。

2. 两件作品毕竟无法缀合成一套对联，这就解释了为什么署名出现在前半段，并且颜色明显不同。我没有直接看到这两件作品。（此处作者对"对联"的理解有待商榷，因为传统对联中如果单联文字行数为两行及以上，则下联部分的文字应该是自上至下、自左至右排序的。钱沣这里所写的显然不是按照对联形式，而是内容有相关性的两件独立的条屏。因此，我们在翻译中把作者所使用的"上联""下联"分别意译为"前半段"和"后半段"。——校译者注）

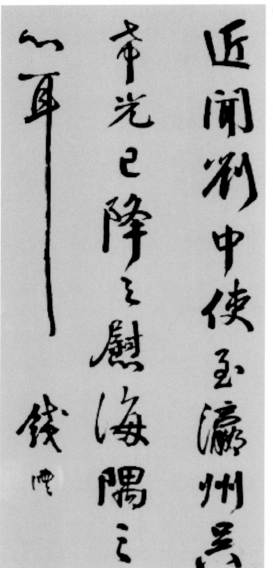

钱沣，临《刘中使帖》，前半段，红纸墨迹。

六 钱沣，临《刘中使帖》，后半段，粉纸墨迹。

用的沉郁顿挫、未加修饰的笔触，很可能参考了他见过的颜真卿《祭侄文稿》的笔法，这种行书与张旭那种华丽流畅的草书模式是格格不入的，或者他还掺入了米芾那种平淡温和的行书风格。这种全新的创作更像是艺术家用自己的风格书写了记忆中的法帖文本。对于钱沣那个时代来说，最唾手可得的《刘中使帖》版本，就是《戏鸿堂帖》中的刻本。

对颜真卿《刘中使帖》的再解读今天仍在继续。一生致力于促进现代教育和中国传统文化的李石曾，最终让此帖得以出版。1967年，此帖在《中国书法选集》中以亮丽的蓝色和原大的尺寸影印出版。这是一部香港出版的特大号的两卷本中英对照选集，目的是将私人收藏的艺术作品公之于众。[1]此帖捐给台北故宫博物院后，在1973年出版的色彩更准、质量更好的《故宫历代法书全集》中再次现身，这套大书同样广为流传。[2]曾几何时，《刘中使帖》在最后一个封建王朝鲜为人知，人们想要接近它只能通过拙劣的刻本，如今，它又意外地作为中国艺术真正的经典杰作，再次受到公众的追捧。眼下，就在我写作这篇论文之时，《刘中使帖》已经可以通过互联网供任何人学习、临摹和再解读。只要在网上简单地搜索"刘中使帖"这几个字，你不仅会看到原作的照片复制品，还会看到许多当代书法爱好者对其进行"创造性临摹"的墨迹，这些人都是这件具有一千三百年历史的信札的当代演绎者和崇拜者。

———

1. 见《艺苑遗珍：法书》，第1辑，第5号。其中也影印了田、白、张、乔、鲜于和文的题跋。
2. 见《故宫历代法书全集》，图版3。

参考文献

中文古典文献

Acker, William R.B.（艾维廉）译：*Some T'ang and Pre-T'ang Texts on Chinese Painting*,（《唐及唐以前的中国画论》）Leiden：Brill, 1954 and 1974

卞永誉：《式古堂书画汇考》，4 册，台北：出版者不详，1958

蔡绦：《铁围山丛谈》，出版地不详：古书流通处，1921

蔡襄：《蔡忠惠公集》，出版地不详：逊敏斋，1734

曹士冕：《法帖谱系》，长沙：商务印书馆，1939

岑参：《岑参集校注》，陈铁民和侯忠义编，上海：上海古籍出版社，1981

褚遂良：《晋右军王羲之书目》，《法书要录》

《道藏》，上海：商务印书馆，1924—1926

窦臮：《述书赋》，《法书要录》

房玄龄等：《晋书》，北京：中华书局，1974

《法书要录》，张彦远编，北京：人民美术出版社，1984

封演：《封氏闻见记校注》，北京：中华书局，1958

Forke, Alfred（艾弗雷德·佛尔克）译：*Lunheng.*（《论衡》）重印. New York：Paragon Book Gallery，1962

葛洪：《神仙传》，台北：新兴书局，1974

《古今图书集成》，重印，北京：中华书局，1934

韩愈：《韩昌黎集》，上海：商务印书馆，1936

《汉学堂丛书》，黄奭辑佚，出版地不详，1983

洪迈：《容斋随笔》，上海：上海古籍出版社，1978

黄本骥：《颜鲁公集》，台北：中华书局，1970

黄庭坚：《黄山谷诗》，皇公渚编，上海：商务印书馆，1934

黄庭坚：《山谷题跋》，台北：世界书局，1962

计有功：《唐诗纪事》，北京：中华书局，1965

李昉：《太平广记》，北京：中华书局，1961

李肇：《唐国史补》，上海：古典文学出版社，1979

梁章钜:《退庵金石书画跋》，出版地不详，1845

《历代书法论文选》，2册，黄简编，上海：上海书画出版社，1979

刘昫等:《旧唐书》，北京：中华书局，1975

留元刚:《颜鲁公年谱》，颜真卿:《文忠集》，拾遗，卷4，和《颜鲁公集》，卷15

卢携:《临池诀》，《历代书法论文选》

陆心源:《宋史翼》，出版地不详：十万卷楼，1906

米芾:《宝晋英光集》，长沙：商务印书馆，1939

米芾:《宝章待访录》，台北：世界书局，1962

米芾:《海岳名言》，台北：世界书局，1962

米芾:《海岳题跋》，台北：世界书局，1962

米芾:《书史》，台北：世界书局，1962

《南史》，李延寿编，北京：中华书局，1975

《南城县志》，出版地不详，1672

欧阳修:《欧阳修全集》，卷2，北京：中国书店，1986

欧阳修、宋祁等:《新唐书》，北京：中华书局，1975

彭元瑞:《争座位帖考证》，《恩余堂经进续稿》，出版地w不详，约1735—1796，卷6，第9a—15a页

《全宋词》，唐圭璋编，北京：中华书局，1965

《全唐诗》，台北：复兴书局，1961

《全唐文》，董诰编，重印，台南：经纬书局，1965

阮元:《北碑南帖论》，《历代书法论文选》

司马光:《资治通鉴》，北京：中华书局，1956

司马迁:《史记》，北京：中华书局，1959

《宋史》，脱脱等编，北京：中华书局，1977

《宋中兴东宫官僚题名》，出版地不详:《藕香零拾》，无出版日期

《宋中兴学士院题名》，出版地不详:《藕香零拾》，无出版日期

苏轼:《东坡题跋》，台北：世界书局，1962

孙承泽:《庚子销夏记》，知不足斋丛书，鲍廷博编，重印，上海：古书流通处，1921

孙过庭:《书谱》，《历代书法论文选》

《唐会要》，台北：世界书局，1960

陶弘景和梁武帝:《论书启》，《法书要录》

王谠:《唐语林》，长沙：商务印书馆，1939

韦述:《唐韦述续书录》，《法书要录》

《文选》，萧统编，上海：商务印书馆，1937

徐浩:《论书》，法书要录

《宣和书谱》，台北：世界书局，1962

颜真卿：《文忠集》，刘敞作序，留元刚编，上海：商务印书馆，1936

颜真卿：《文忠集拾遗》，黄本骥编，上海：商务印书馆，1936

颜真卿：《颜鲁公集》，黄本骥编，重印，台北：中华书局，1970

颜真卿：《颜真卿集》，凌家民编，哈尔滨：黑龙江人民出版社，1993

扬雄：《法言》，《四部备要》

姚察和姚思廉：《梁书》，北京：中华书局，1973

叶梦得：《避暑录话》，重印，出版地不详，清代

殷亮：《颜鲁公行状》，《全唐文》，卷514，第9a—26a页

虞世南：《书旨述》，《法书要录》

曾宏父：《石刻铺叙》，长沙：商务印书馆，1939

张怀瓘：《书断》，《历代书法论文选》

朱长文：《墨池编》，重印，台北："中央图书馆"，1970

朱长文：《续书断》，《历代书法论文选》

《庄子》，上海：上海古籍出版社，1988

现代文献和重印书目

Aiura Tomoo（相浦知男）：《颜鲁公之研究》，东京：雄山阁，1942

白化文、倪平：《唐代的告身》，《文物》11（1977）：77—80

Barnhart, Richard.（班宗华）："Wei Fu-jen's *Pi Chen t'u* and the Early Text on Calligraphy."（《卫夫人〈笔阵图〉及早期书论》），*Archives of the Chinese Art Society of America*（《美国中国艺术学会档案》）18（1964）：13—25

Bush, Susan.（卜寿珊）*The Chinese Literati on Painting: Su Shih*（1037—1101）*to Tung Ch'i ch'ang*（1555—1636）（《中国文人论画：从苏轼到董其昌》），Cambridge, Mass.: Harvard University Press，1971

蔡崇名：《宋四家书法析论》，台北：华正书局，1986

The Cambridge History of China.（《剑桥中国史》），*Vol. 3: Sui and T'ang China*，（隋唐史），589—906，*Pt. I. Edited by Denis Twitchett*（杜希德）. Cambridge: Cambridge University Press，1979

Catalogue of Chinese Rubbings in Field Museum of Natural History.（《菲尔德博物馆藏中国拓本目录》）Edited by Hartmut Walravens. *Fieldiana Anthropology*,（《菲尔德人类学丛刊》）n.s., no. 3 . Chicago: Field Museum，1981

Chaves, Jonathan.（齐皎瀚）"The Legacy of Ts'ang Chieh: The Written

Word as Magic." *Oriental Art*(《东方艺术》) 23（2）（1977）：200—
215

Chaves, Jonathan.（齐皎瀚）*Mei Yao-ch'en and the Development of Early Sung Poetry.*（《梅尧臣与早期宋诗的发展》）New York: Columbia University Press，1976

陈光崇：《欧阳修金石学述略》,《辽宁大学学报》6（1981）：54—57

陈瑞松：从《元次山碑》话颜字,《书谱》63：45

陈耀东：《颜真卿〈湖州帖〉系年考释》,《书法》5（1983）：33—35

陈寅恪：《天师道与滨海地域之关系》,《中央研究院历史语言研究所集刊》3, pt.4（1933）：439—466

陈垣："The Ch'ieh-Yun and Its Hsien-pei Authorship."（《切韵与鲜卑》）*Monumenta Serica*（《华裔学志》）1，（2）（1935）：245—252

大施：《颜真卿〈刘中使帖〉》,《书谱》43：50—51

Doré, Henri.（禄是道）"Recherches sur les Superstitions en Chine."（《中国民间信仰研究》）*Variétés sinologiques*（《汉学杂编》）12（1918）：48

Egan, Ronald C.（艾朗诺）*The Literary Works of Ou-yang Hsiu*（1007—1072）.（《欧阳修的文学作品》）Cambridge: Cambridge University Press，1984

Egan, Ronald C.（艾朗诺）"Ou-yang Hsiu and Su Shih on Calligraphy."（《欧阳修与苏轼的书法》）*Harvard Journal of Asiatic Studies*（《哈佛亚洲学报》）49（2）（1989年12月）：365—419

Egan, Ronald C.（艾朗诺）*Word, Imagea, and Deed in the Life of Su Shi.*（《苏轼一生的语言、形象与行迹》Cambridge, Mass: . Council on East Asian Studies（东亚研究委员会），Harvard University，1994

Fong, Wen C.（方闻）*Images of the Mind.*（《心印》）Princeton: Princeton Art Museum，1984

Frodsham, J.D.（傅乐山）*The Murmuring Stream: The Life and Works of the Chinese Nature Poet Hsieh Ling-yun*（385—433），*Duke of K'ang-lo.*（《潺潺溪流：中国自然山水诗人康乐公谢灵运的生平与创作》）2 vols.Kuala Lumpur: University of Malaya Press，1967

傅申."Huang T'ing-chien's Calligraphy and His *Scroll for Chang Ta-t'ung:* A Masterpiece Written in Exile."（《黄庭坚的书法及其赠张大同卷——一件流放中书写的杰作》）Ph. D. dissertation，Princeton University，1976

傅申.*Traces of the Brush: Studies in Chinese Calligraphy.*（《海外书迹研究》）New Haven：Yale University Press，1977

傅树勤、欧阳勋：《陆羽茶经译注》,武汉：湖北人民出版社，1983

Giles, Herbert.（翟理斯）*A Chinese Biographical Dictionary.*（《古今姓氏族谱》）重印，台北：成文，1975

Goepper, Roger.（郭乐知）*Shu-p'u: Der Traktat zur Schriftkunst des Sun Kuo-t'ing.*（《书谱：孙过庭书论》）Wiesbaden: FranzSteiner，1974

Goldberg, Stephen J.（郭德夫）"Court Calligraphy of the Early T'ang Dynasty."（《初唐的宫廷书法》）*Artibus Asiae*（《亚洲艺术》）49（3—4）(1988—1989)：189—237

《故宫法书》，卷1：《晋王羲之墨迹》，台北：故宫博物院，1962

《故宫法书》，卷5：《唐颜真卿书祭侄文稿》，台北：故宫博物院，1964

《故宫历代法书全集》，30卷，台北：故宫博物院，1977

《故宫书画录》，4卷，台北：故宫博物院，1965

郭风惠：《颜字的特点和他的书写方法》，《书法》5（1982）：31—32

Hartman, Charles.（蔡涵墨）*Han Yü and the T'ang Search for Unity.*（《韩愈与唐朝对统一的追求》）Princeton：Princeton University Press，1986.

胡问遂：《试谈颜书艺术成就》，《书法》2（1978）：15—18

Hucker, Charles O.（贺凯）*A Dictionary of Official Titles in Imperial China.*（《中国古代官名辞典》）Stanford: Stanford University Press，1985

The Indiana Companion to Traditional Chinese Literature.（《印第安那中国传统文学手册》）Edited by William H. Nienhauser Jr.（倪豪士），Bloomington: Indiana University Press，1986

纪念颜真卿逝世一千二百年中国书法国际学术研讨会，台北：文化建设委员会，"行政院"，1987

蒋星煜：《颜鲁公之书学》，台北：世界书局，1962

金开诚：《颜真卿的书法》，《文物》10（1977）：81—86

金中枢：《论北宋末年之崇尚道教》，《新亚学报》7（2）（1966）：323—414和8（1）（1967）：187—296

Jorgensen, John.（乔根森）"The 'Imperial' Lineage of Ch'an Buddhism: The Role of Confucian Ritual and Ancestor Worship in Ch'an's Search for Legitimation in the Mid-T'ang Dynasty."（《禅宗正统谱系：中唐时期禅宗寻求合法性过程中儒家仪式与祖先崇拜的角色》）*Papers on Far Eastern History*（《远东史研究集刊》）35（March1987）：89—133

Kirkland, Russell.（柯克兰）"Huang Ling-wei: A Taoist Priestess in T'ang China."（《黄灵微：一位唐代道姑》）*Journal of Chinese Religions*（《中国宗教杂志》）19（Fall 1991）：47—73

Kracke, E. A., Jr.（柯睿格）*Civil Service in Early Sung China*，960—1067.

（《宋初文官制度》）Cambridge, Mass. : Harvard University Press, 1953

Kracke, E.A., Jr.（柯睿格）"The Expansion of Educational Opportunity in the Reign of Hui-tsung of Sung and Its Implications."（《徽宗朝及其影响下教育机会的扩张》）*Sung Studies Newsletter*（《宋代研究通讯》）13（1977）：6—30

Kracke, E.A., Jr.（柯睿格）"Region, Family, and Individual in the Chinese Examinations System."（《中国科举制度中的地域、家庭和个人》）In *Chinese Thought and Institutions*（《中国的思想与制度》），John K. Fairbank（费正清）编. Chicago: University of Chicago Press，1957

Kroll, Paul W.（柯睿）"The True Dates of the Reigns and Reign-Periods of T'ang."（《唐朝的君主和统治时期的真实日期》）*T'ang Studies*（《唐研究》）2（1984）：25—30

Lapina, Zinaida Grigor'evna（拉宾娜·季娜依达）. "Recherches épigraphiques de Ou-Yang Hsiu，1007—1072."（《欧阳修题跋研究（1007—1072）》）*Études Song*，n.s.，2（1980）：99—111

Lattimore, David.（大卫·拉铁摩尔）"Allusion and T'ang Poetry."（《典故和唐诗》）In *Perspectives on the T'ang*，（《唐朝的观点》）Arthur F. Wright（芮沃寿）and Denis Twitchett（杜希德）编. New Haven: Yale University Press，1973

Ledderose, Lothar.（雷德侯）*Mi Fu and the Classical Tradition of Chinese Calligraphy.*（《米芾与中国书法的古典传统》）Princeton: Princeton University Press，1979

Ledderose, Lothar.（雷德侯）"Some Taoist Elements in the Calligraphy of the Six Dynasties."（《六朝书法中的道教元素》）*T'oung Pao*（《通报》）70（1984）：246—278

Legge, James.（理雅各）*The Chinese Classics.*（《中国经典》）5 vols. 重印.Hong Kong: Hong Kong University Press，1960

李天马：《颜鲁公〈刘中使帖〉》，《艺林丛录》8：40—42

李烟渚：《颜真卿碑帖年表》，《书谱》63：38—44

《辽宁省博物馆藏法书选集》，20册，北京：文物出版社，1962

林志钧：《帖考》，香港：出版者不详，约1962

Liu, James T. C.（刘子健）*Ou-yang Hsiu: An Eleventh-Century Neo-Confucianist.*（《欧阳修：11世纪的新儒家》）Stanford: Stanford University Press，1967

吕长生：《宋拓颜真卿书〈东方朔画赞碑〉》，《文物》10（1977）：87

马宗霍：《书林藻鉴》，台北：世界书局，1962

中正之笔——颜真卿书法与宋代文人政治

《故宫历代法书全集》增补，台北：故宫博物院，1973

McCraw, David R.（麦大维）*Du Fu's Laments from the South.*（《杜甫：南方的哀歌》）Honolulu: University of Hawai'i，1992

McMullen, David.（麦大维）"Historical and Literary Theory in the Mid-Eighth Century."（《8 世纪中叶的历史与文学理论》）In *Perspectives on the T'ang*,（《唐朝的观点》）Arthur F. Wright（芮沃寿）and Denis Twitchett（杜希德）编．New Haven: Yale University Press，1973

McMullen, David.（麦大维）*State and Scholars in T'ang China.*（《唐代的国家和学者》）Cambridge: Cambridge University Press，1988

McNair, Amy.（倪雅梅）"Engraved Calligraphy in China: Recension and Reception."（《刻帖书法在中国：修订与接受》）*Art Bulletin*（《艺术通报》）77（1）（1995 年 3 月）：106—114

McNair, Amy.（倪雅梅）"The Engraved Model-Letters Compendia of the Song Dynasty."（《宋代刻帖概要》）*Journal of the American Oriental Society*（《美国东方学会会刊》）114（2）（1994 年 4—6 月）：209—225

McNair, Amy.（倪雅梅）"Public Values in Calligraphy and Orthography in the T'ang Dynasty."（《唐代书法和字书的公共价值》）*Monumenta Serica*（《华裔学志》）43（1995）：263—278

Nakata Yūjirō.（中田勇次郎）《米芾》，东京：二玄社，1982

南京市文物保管委员会《南京老虎山晋墓》，《考古》6（1959）：288—295.

Nielson, Thomas P.（尼尔森）*The T'ang Poet-Monk Chiao-jan.*（《唐代诗僧皎然》）*Occasional Paper*（《不定期报》）3. Tempe: Center for Asian Studies（亚洲研究中心），Arizona State University，1972

欧阳恒忠：《颜书的特点和临习》，《书谱》17：34—37

Owen, Stephen.（宇文所安）*The Great Age of Chinese Poetry: The High Tang.*（《盛唐诗》）New Haven: Yale University Press，1981

Owen, Stephen.（宇文所安）*The Poetry of Meng Chiao and Han Yü.*（《孟郊与韩愈的诗》）New Haven: Yale University Press，1975

Owen, Stephen.（宇文所安）*Remembrances: The Experience of the Past in Classical Chinese Literature.*（《追忆：中国古典文学中的往事再现》）Cambridge, Mass.: Harvard University Press，1986

潘伯鹰：《北宋书派的新旧观》，《艺林丛录》2：116—120

潘伯鹰：《颜真卿与柳公权》，《书谱》16：54—59

Perspectives on the T'ang.（《唐朝的观点》）Arthur F. Wright（芮沃寿）

and Denis Twitchett（杜希德）编. New Haven: Yale University Press, 1973.

Pulleyblank, Edwin.（蒲立本）"The An Lu-shan Rebellion and the Origins of Chronic Militarism in Late T'ang China."（《安禄山叛乱和晚唐中国长期藩镇割据的起源》）In *Essays on T'ang Society*, （《唐代社会论集》）ed. John Curtis Perry（约翰·佩里）and Bardwell C. Smith.（巴德维尔·史密斯）Leiden: Brill, 1976

Pulleyblank, Edwin.（蒲立本）"Neo-Confucianism and Neo-Legalism in T'ang Intellectual Life, 755—805."（《唐代生活中的新儒家和新法家, 777—805年》）In *The Confucian Persuasion*（《儒教信仰》）, ed. Arthur F. Wright.（芮沃寿）Stanford: Stanford University Press, 1960

容庚：《丛帖目》, 4卷, 香港：中华书局, 1980—1986

Saian hirin（《西安碑林》）.Edited by Nishikawa Yasashi.（西川宁）东京：讲谈社, 1966

Schafer, Edward H.（薛爱华）*Mirages on the Sea of Time The Taoist Poetry of Ts'ao T'ang.*（《时间之海上的幻景：曹唐的道教诗歌》）Berkeley: University of California Press, 1985

Schafer, Edward H.（薛爱华）"The Restoration of the Shrine of Wei Hua-ts'un at Lin-ch'uan in the Eighth Century."（《八世纪临川的魏华存神坛崇拜》）*Journal of Oriental Studies*（《亚洲研究学刊》）15（2）（1977）：124—137

Schipper, Kristopher.（施舟人）*L'Empereur Wou des Han dans la Légende Taoiste*（《汉武帝内传研究》）.Paris: École Francaise d'Extrême-Orient, 1965

沙孟海：《颜真卿行书蔡明远刘太冲两帖》, 《艺苑掇英》18（1982）：33—35

《陕西历代碑石选辑》, 西安：陕西人民出版社, 1979

施安昌：《关于<干禄字书>及其刻本》, 《故宫博物院院刊》1（1980）：68—73

施安昌：《唐代的石刻篆文》, 北京：紫禁城出版社, 1987

施安昌：《颜真卿书干禄字书》, 北京：紫禁城出版社, 1990

Shodō geijutsu.（《书道艺术》）24 vols. Tokyo: Chūō kōron, 1971—1973

Shodō zenshū.（《书道全集》）24 vols. Tokyo: Heibonsha, 1930—1932

Shodō zenshū.（《书道全集》）3rd ed. 26vols. Tokyo: Heibonsha, 1966—1969

Shoseki meihin sōkan.（《书迹名品丛刊》）208 vols. Tokyo: Nigensha,

1958—1981

水赉佑:《蔡襄书法史料集》,上海:上海书画出版社,1983

《宋拓潭帖》,成都:四川辞书出版社,1994

《宋拓本颜真卿书忠义堂帖》,2卷,杭州:西泠印社出版社,1994

Strickman, Michel.(司马虚)"The Longest Taoist Scripture."(《最长的道经》)*History of Religions*(《宗教史》)17(3—4)(1978):331—354

Strickman, Michel.(司马虚)"The Mao Shan Revelations, Taoism and the Aristocracy."(《茅山神启:道教与贵族社会》)*T'oung Pao*(《通报》)63(1977):1—64

Strickman, Michel.(司马虚)*Le taoisme du Mao Chan, Chronique d'un Révélation.*(《茅山宗:上清的启示》)Paris:Collége de France,1981

苏绍兴:《两晋南朝的士族》,台北:联经,1987

孙克宽:《宋元道教之发展》,台中:东海大学,1965

A Sung *Bibliography.*(《宋代书录》)Edited by Yves Hervouet.(吴德明)Hong Kong: Chinese University Press,1978

Sung Biographies.(《宋代名人传》)Edited by Herbert Franke.(福赫伯)Wiesbaden: Franz Steiner,1976

拓涛:《罗振玉所藏颜真卿墨迹四种》,《书谱》43:46—49

《唐怀素三帖》,西安:陕西人民出版社,1982

《唐代草书家》,周侗编,北京:北京燕山出版社,1989

Teng Ssu-yu(邓嗣禹)trans. *Family Instructions for the Yen Clan.*(《颜氏家训》)Leiden: Brill,1968

王壮弘:《帖学举要》,上海:上海书画出版社,1987

Watson, Burton.(华兹生)*The Complete Works of Chuang Tzu.*(《〈庄子〉全译》)New York: Columbia University Press,1968

Watson, Burton.(华兹生)*Courtier and Commoner in Ancient China.*(《古代中国的臣民》)New York: Columbia University Press,1974

魏亚真:《颜真卿获张旭笔传笔法》,《书谱》2:23—25

Weinstein, Stanley.(斯坦利·威斯坦因)*Buddhism Under the T'ang.*(《唐代佛教》)Cambridge: Cambridge University Press, 1987. 硕文:《颜真卿的〈争座位帖〉》,《书谱》17:34—46

熊秉明:《疑〈张旭草书四帖〉是一临本》,《书谱》44:18—25

徐邦达:《古法书鉴考选要:唐颜真卿书〈祭侄季明文稿〉》,《书谱》31:68—69.

徐邦达:《古法书鉴考选要:唐颜真卿书〈瀛洲帖〉暨〈刘中使帖〉》,《书谱》30:74—75

徐邦达:《古书画过眼要录:晋隋唐五代宋书法》,长沙:湖南美术出版社,1987

徐邦达:《古书画伪讹考辨》,4册,南京:江苏古籍出版社,1984

徐无闻:《〈颜真卿书竹山连句〉辨伪》,《文物》6(1981):82—86

《颜真卿碑帖叙录》,《故宫文物月刊》17(1984):23—37

《颜真卿书放生池碑》,2册,杭州:西泠印社,1983

《颜真卿书与蔡明远书》,《送刘太冲序》,杭州:西泠印社,1982

《颜真卿行书字帖》,杭州:西泠印社,1986

杨殿珣:《石刻题跋索引》,上海:商务印书馆,1941

杨敦礼:《颜真卿的法书与碑帖》,《故宫文物月刊》17(1984):13—22

Yang, Lien-sheng.(杨联陞)"The Organization of Official Historiography: Principles and Methods of the Standard Histories from the T'ang through the Ming Dynasty."(《中国官方史学的组织机制:唐至明历史正史的原则和方法》)In *Historians of China and Japan*,(《中日史家》)W. G. Beasley(比斯利)and E. G. Pulleyblank.(蒲立本)编,London: Oxford University Press,1961

杨震方:《碑帖叙录》,成都:四川文艺出版社,1982

《艺林丛录》,10册,香港:商务印书馆,1961—1974

余绍宋:《书画书录解题》,重印,台北:中华书局,1980

《元藏碑帖特展目录》,台北:故宫博物院,1982

《张旭法书集》,上海:上海书画出版社,1992

《中国历代法书墨迹大观》,谢稚柳编,上海:上海书店,1987

《中国美术全集:书法篆刻编》,6册,北京:人民美术出版社,1986—1989

《中国书法:颜真卿》,马子云和王景芬编,5册,北京:文物出版社,1981—1985

《中国书法全集》,25—26卷,《隋唐五代编》,颜真卿1—2,朱关田编,北京:荣宝斋,1993

朱关田:《浙江博物馆藏宋拓颜真卿〈忠义堂帖〉》,《书谱》43:18—24

朱剑心:《金石学》,重印,北京:文物出版社,1981

索引

中正之笔——颜真卿书法与宋代文人政治

参考书目

Bai, Qianshen（白谦慎）: *Fu Shan's World: The Transformation of Chinese Calligraphy in the Seventeenth Century.*（《傅山的世界：十七世纪中国书法的嬗变》）Cambridge, Mass.: Harvard University Asia Center, 2003

Bai, Qianshen（白谦慎）: "Chinese Letters: Private Words Made Public."（《信札：私人话语与公共空间》), In *The Embodied Image: Chinese Calligraphy From the John B. Elliott Collection*（《表现性的形象：约翰·艾略特藏中国书法图录》), edited by Robert E. Harrist, Jr.（韩文彬）and Fong Wen C.（方闻), 381—399, Princeton: The Art Museum, Princeton University Press, 1999

Boorman, Howard L.（包华德）和 Richard C. Howard（理查德·霍华德), eds. *Biographical Dictionary of Republican China.*（《民国名人传记辞典》）New York: Columbia University Press, 1967—1979

蔡淑芳：《华夏真赏斋收藏与〈真赏斋帖〉研究》, 硕士学位论文, 台北：中国文化大学史学研究所, 2004

张光宾：《试论递传元代之颜书墨迹及其影响》,《纪念颜真卿逝世一千二百年中国书法国际学术研讨会》, 第187—210页, 台北：文化建设委员会,"行政院", 1987

庄严（生于1899）：《颜真卿书〈刘中使帖〉真迹与藏者李石曾先生》,《山堂清话》,

台北：故宫博物院, 1980

Clunas, Craig（柯律格）: *Elegant Debts: The Social Art of Wen Zhengming.*（《雅债：文徵明的社交性艺术》）London: Reaktion, 2004

Elliott, JeannetteShambaugh（艾礼德）: *The Odyssey of China's Imperial Art Treasures.*

（《中国皇家收藏传奇》）Seattle: University of Washingt on Press, 2005

《法书要录》, 张彦远（约815—约880）编, 北京：人民美术出版社, 1984

《法言》, 扬雄（前53—18）编,《四部备要》版

Fong, Wen C.（方闻）: *Images of the Mind.*（《心印》）Princeton: Princeton Art Museum, 1984

中正之笔——颜真卿书法与宋代文人政治

Forke, Alfred（艾弗雷德·佛尔克）译: *Lunheng.*（《论衡》）, pt. II. 2d ed. Rpt. New York: Paragon Book Gallery, 1962

Fu, Marilyn Wong（王妙莲）: "The Impact of the Reunification: Northern Elements in the Life and Art of Hsien-yü Shu（1257？—1302）and Their Relation to Early Yuan Literati Culture."（《统一的冲击: 鲜于枢生活和艺术中的北方元素及其与元代早期文人文化的关系》）In *Chinaunder the Mongols*（《蒙古统治下的中国》）, edited by John D. Langlois（蓝德彰）, 371—433. Princeton: Princeton University Press. 1981

Ho, Wai-kam（何惠鉴）, ed. *The Century of Tung Ch'i-ch'ang.*（《董其昌的世纪》）Kansas City, Mo.: Nelson-Atkins Museum of Art, 1992

《晋唐法书名迹》, 王耀庭编, 台北故宫博物院, 2008

《旧唐书》, 刘昫编, 北京: 中华书局, 1975

Kuo, Jason C（郭继生）和 Peter C. Sturman（石慢）: eds. Double Beauty: *Qing Dynasty Couplets from the Lechangzai Xuan Collection.*（《合璧联珠: 乐常在轩藏清代楹联》）Hong Kong: Art Museum, The Chinese University of HongKong, 2003

Ledderose, Lothar（雷德侯）: *Die Siegelschrift (Chuan-shu) in der Ch'ing-Zeit: Ein Beitrag zur Geschichte der chinesischen Schriftkunst.*（《清代的篆书: 中国书法艺术史研究》）Wiesbaden: Franz Steiner, 1970

Ledderose, Lothar（雷德侯）: Mi Fu and the Classical Tradition of Chinese Calligraphy.（《米芾与中国书法的古典传统》）Princeton: Princeton University Press, 1979

Ledderose, Lothar（雷德侯）: "Some Taoist Elements in the Calligraphy of the Six Dynasties."（《六朝书法中的一些道教元素》）*TP*（《通报》）70（1984）: 246—278.

《历代书法论文选》, 上海: 上海书画出版社, 1979

林志钧:《帖考》, 香港: 万有图书公司, 1962

《满文古籍介绍》, http://www.manchus.cn/plus/view.php? aid=1036（2014年11月访问）

《故宫历代法书全集》, 台北故宫博物院, 1973

McNair, Amy.（倪雅梅）: "The Engraved Model-Letters Compendia of the Song Dynasty."（《宋代刻帖概要》）*JAOS*（《美国东方学会会刊》）114（1994）: 209—225.

McNair, Amy.（倪雅梅）: *The Upright Brush: Yan Zhenqing's Calligraphy and Song Literati Politics.*（《中正之笔: 颜真卿书法与宋代文人政治》）Honolulu: University of Hawai'i Press, 1998

NakataYujiro.（中田勇次郎）: *Chinese Calligraphy*（《中国书法》）, New York:

Weatherhill/Tankosha, 1983

Nylan, Michael（戴梅可）译, 2013. Exemplary Figures/法言, Seattle: University
of Washington Press.

米芾（1052—1107）：《海岳题跋》, 见《宋人题跋》, 艺术丛编, 台北：世界书局, 1962

米芾：《书史》, 艺术丛编, 台北：世界书局, 1962

《明史》, 张廷玉（1762—1755）编, 北京：中华书局, 1974

《全唐诗》, 彭定求（1645—1719）编, 台北：复兴书局, 1961

容庚（1894—1983）：《丛帖目》, 香港：中华书局, 1980—1986

《史记》, 司马迁（前145？—前86？）编, 北京：中华书局, 1959

Shih, Shou-ch'ien（石守谦）："Calligraphy as Gift: Wen Cheng-ming's（1470—1559）Calligraphy and the Formation of Soochow Literati Culture."（《作为礼品
的书法：文徵明（1470—1559）书法与苏州文人文化的形成》）In
Character and Context in Chinese Calligraphy（《中国书法的文字与内容》）, edited by Cary Y. Liu（刘怡玮）etal., 254—283.Princeton: The Art Museum, Princeton University, 1999

Shurtleff, William（威廉·夏利夫）和Akiko Aoyagi（青柳昭子）: *Li Yu-ying (Li Shizeng): History of His Work with Soyfood and Soybeansin France, and His Political Careerin China and Taiwan (1881—1973)*（《李煜瀛（李石曾）：在法国从事豆制品行业的历史及其在中国大陆和中国台湾的政治生涯（1881—1973）》）http: //www.soyinfocenter.com/books/144（2014年11月访问）

Shryock, JohnK.（约翰·施莱奥克）译, The Study of Human Abilities: The Jen wu chih, by Liu Shao.（《人类才能研究：刘劭的〈人物志〉》）New York: Kraus, 1960

《宋拓本颜真卿忠义堂帖》, 杭州：西泠印社出版社, 1994

苏轼（1037—1101）：《东坡题跋》, 见《宋人题跋》, 艺术丛编, 台北：世界书局, 1962

《唐怀素三帖》, 西安：陕西人民出版社, 1982

《王法良书写故宫三大殿匾额》, http://www.chinanews.com/zhuanzhu/200110 09/618.html（2014年11月访问）

王壮弘：《碑帖鉴别常识》, 上海：上海书画出版社, 1985

Weitz, Ankeney（魏文妮）: "Allegories, Metaphors, andSatires: Writing about Painting in the Early Yuan Dynasty."（《寓言、隐喻与讽刺：关于元代早期绘画的写作》）In *Tradition and Transformation: Studies in*

中正之笔——颜真卿书法与宋代文人政治

Chinese Art in Honor of Chu-tsing Li（《传统与转型：纪念李铸晋中国艺术研究文集》），163—73. Lawrence, Kans. : Spencer Museum of Art, 2005

Weitz, Ankeney（魏文妮）：Zhou Mi's Record of Clouds and Mist Passing Before One's Eyes.（《周密的〈云烟过眼录〉》）Leiden: Brill, 2002

Wong, Kwan S.（黄君寔）："Hsiang Yuan-Pien and Suchou Artists."（《项元汴与苏州画家》）In Artists and Patrons: Some Social and Economic Aspects of Chinese Paintings（《画家和赞助人：中国绘画的社会经济层面》），edited by Chu-tsing Li（李铸晋），155—58. Seattle: Publication of Kress Foundation Department of Art History, University of Kansas, the Nelson-Atkins Museum of Art, Kansas City, in association with University of Washingt on Press, 1990

《新唐书》，欧阳修（1007—1072）编，北京：中华书局，1975

徐邦达（1911—2012）：《古书画过眼要录》，长沙：湖南美术出版社，1987

《宣和书谱》，桂第子编，长沙：湖南美术出版社，1999

颜真卿（709—785）：《文忠集》，上海：商务印书馆，1936

颜真卿：《颜鲁公集》，黄本骥（1781—1856）编，影印，台北：中华书局，1970

《艺苑遗珍：法书》，王世杰（1891—1981）、那良志、张万里编，九龙：香港开发股份公司，1967

余绍宋（1885—1949），《书画书录解题》，影印，台北：中华书局，1980

郁贤皓：《唐刺史考》，香港：中华书局香港分局，1987

张丑（1577—1643）：《清河书画舫》，台北：学海出版社，1975

《中国法帖全集》，启功、王靖宪编，武汉：湖北美术出版社，2002

《中国古代手工艺术家志》，周南泉、冯乃恩编，北京：紫禁城出版社，2008

《中国书法全集》，卷25—26：隋唐五代编，颜真卿1—2，朱关田编，北京：荣宝斋，1993

周密（1232—1308），《云烟过眼录》，艺术丛编，台北：世界书局，1962

朱关田：《浙江博物馆藏宋拓颜真卿忠义堂帖》，《书谱》43（1980）：18—24

《资治通鉴》，司马光（1019—1086）编，北京：中华书局，1956

校后记

近年来，海外中国研究的成果陆续被介绍到国内，以至于在国内文史研究领域形成了新的显学。然而这种译介有个小小的遗憾，就是在引进国内的海外中国研究的著作中，艺术史类著作的数量还不能与其他学科相提并论，而其中关于书法史著作的引介尤其稀少。也正因此，海外一些出版了10年以至20年以上的重要的书法研究著作，至今却还没有中译本出版。这种海外中国艺术、中国书法研究著作引进的现状，与国内艺术史、书法史研究领域亟待与西方同行展开交流和对话的吁求极不相称。美国堪萨斯大学艺术史教授倪雅梅博士的《中正之笔——颜真卿书法与宋代文人政治》就是西方为数不多的书法研究著作中堪称经典的一部。这本书不仅是英语世界中围绕颜真卿这位中国书法史上数一数二的艺术家出版的第一本也是迄今为止唯一的一本学术研究专著，也是一部开辟了书法史乃至艺术史研究范式的重要著作。这从该书出版后在文学史、宋史等其他研究领域中所保持的极高的引用率中就可见一斑。

倪雅梅的原著出版于1997年，迄今已有20余年。20年来，国内陆续出土和发现了一些新的石刻、书迹和文献史料，关于颜真卿和唐宋书法史的研究也有了许多新的进展，因此书中难免一些需要更新或改写之处（如书中一些讨论显然未包括1997年底出土的《郭虚己墓志》及2003年出土的《王琳墓志》。其中一些比较明显的地方，译者都在译文中以"校译者注"的

形式做了说明），但即便如此，中国学者对这部著作仍然应该倍加关注，这显然不是因为作者作为西方人对颜真卿书法的审美判断或者文献解读，而是她把书法史写作作为一种政治投射的独特问题意识与研究方法。作者关于"如果颜真卿的书法并不美，为什么还在书法史上有如此高的地位"这一问题意识可谓贯穿全书叙述始终，作者并结合宋代的接受史，对这一问题给出了一种合乎逻辑的解释。关于作者对于颜真卿书法的艺术评价是否公允、对于这一问题的解释是否符合历史实际乃至作者讨论时所使用的史料（如苏轼《临〈争座位帖〉》）真伪等问题大可见仁见智甚至引发辩论，但不得不承认作者的问题意识和观照视角与我们习以为常的书法史叙述大相迥异，在论述上也能做到自圆其说，而这些正是我们之所以看重并推荐这部著作学术价值的理由。

这个译本也是中国书法史研究领域的读者渴慕已久的。随着海外中国研究热潮的不断升温，2009年以来，笔者不断在各种书法史会议、论坛等场合听到有书法研究领域同仁提及或者引用此书。有鉴于此，笔者开始着手此书的译介，同时向好友卞清波建议将其列入"海外中国研究丛书"的选题计划，并向丛书主编刘东教授主动请缨来承担本书的翻译工作。笔者从上世纪90年代在中央美院读本科时起即受惠于"海外中国研究丛书"，在北大读书时曾有缘在刘东教授的课堂上亲炙教泽。本书的翻译，即是在刘东教授和卞清波兄的悉心指导和大力支持之下完成的。且本书付梓之际，适逢"海外中国研究丛书"创办30周年，能够以自己的校译作品见证这一关键的时刻，我们深感荣幸。

关于这本书的中文主书名为何最终确定为《中正之笔》，

在此也有必要稍加说明。倪雅梅所谓的"the upright brush"有两方面的含义：一方面指的是颜真卿书法使用的是"中锋"，另一方面也意在说明这种"中锋"用笔的方法与宋儒所建构出的一种"正义"的人格形象的内在一致性。对此，若直译为《中锋》显然不符合作者的原意，更何况"中锋"在正文中的表述为"the center ed brush"。本书出版后，白谦慎在很多场合向国内读者介绍这部著作的时候，都将书名翻译为《心正笔正》。这当然是一个很传神的意译。但问题在于，"心正笔正"这次历史上著名的"笔谏"的倡议者是柳公权而非颜真卿，用柳公权的名言来命名一本颜真卿研究的著作，显然并不那么合适。2017年，本丛书中《斯文》一册的译者刘宁在该书引文中将本书书名译为《秉笔直书》，则似乎又有些过度阐释之嫌。

正在本书翻译过程中，笔者读到由刘东教授主编、2016年商务印书馆出版的《中国学术》总第36辑中所刊登的本书的书评，这也是笔者印象中大陆学术界发表的本书的第一篇中文书评。在那篇书评中，作者张丹将本书书名翻译为《正直之笔》，这个译名似乎与2014年校者在专著《从西学东渐到书学转型》（故宫出版社出版）中提及本书时所使用的《笔正》的译名有异曲同工处，但亦有意犹未尽之感。因此，本译稿即将杀青之际，笔者再次直接向刘东教授请教关于译名的问题，他当即提出了《中正之笔》这个译名。该译名源自书中援引的（传）苏轼《临〈争座位帖〉跋》中的"锋势中正"一语，既兼具了"中锋"和"正直"的双关之义，又符合作为书名扼要精练的特征，堪为一时之选。

本中译本由译者、校者合作译成。翻译过程是这样：起初，由祝帅译出部分章节作为样张，再由杨简茹译出全书的初

稿，最后由祝帅全文通校，并润色定稿。校译过程中，曾就个别语言和文献回译问题寻求过张平、祁小春、谷赟和刘阳等师友的帮助，初稿译完后，又交由李慧斌博士通读一遍，订正了若干史料错讹。当然，限于水平，书中的一切错谬还应由我们来承担。在译稿杀青之际，原作者倪雅梅教授亲自为本书撰写了《中译本序》，并惠允将其在本书出版后撰写的关于《刘中使帖》的新作作为附录，一并收入本书中译本中。本书的校译及出版，还得到了江苏人民出版社，以及我们的工作单位北京大学及广州美术学院领导、同仁的关心和支持，在此一并致以衷心的谢忱，也期待来自广大读者、专家的批评指正！

祝帅

2018年6月于北京大学燕园